「 하루 5분 미술관 」

하루 5분 미술관

또 하나의 모나리자에서 채식주의자 화가까지,
낯설고 매혹적인 명화의 뒷이야기

선동기 지음

북피움

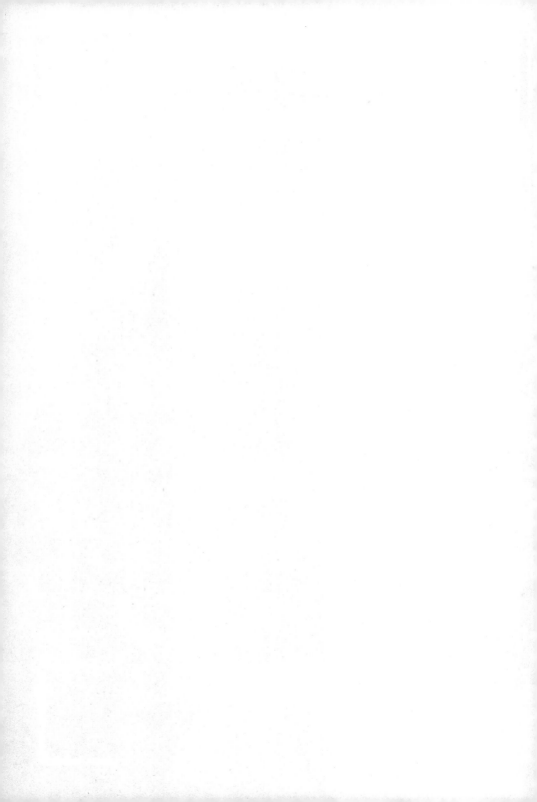

그림 읽는 즐거움,
그 행복한 세계로 초대합니다

'요즘은 책을 읽는 사람보다 책을 쓰는 사람이 더 많은 시대'라는 이야기를 들은 적이 있습니다. 글을 쓰는 것이 그만큼 쉬워졌다는 뜻이라고 이해했지만 한편으로는 쓸쓸했습니다. 그런 시대에 저도 슬그머니 숟가락 하나를 얹게 되었습니다.

2009년에 『처음 만나는 그림』이라는 책을 출판할 무렵에는 그림에 대한 관심이 빠르게 번져 나갈 때였습니다. 만나는 그림은 많고 그림에 대한 이야기는 적었기에 그 책을 통해 각자의 생각대로 그림을 감상해보면 어떻겠냐고 제안했습니다. 지금 생각하면 참 겁 없는 주장이었고 시도였지요. 그 후로도 두 권의 책을 통해서 그림 속 이야기를 상상하고 그것으로 우리가 살아가는 모습을 풀어보았습니다. 그림은 어떤 형태로든 우리의 삶을 담고 있다고 보기 때문이었습니다. 그리고 그 생각은 지금도 변함이 없습니다.

몇 년 전 「민중의 소리」에 '그림으로 세상 읽기'라는 코너에 격주로 2년 가까이 화가들과 그림에 대한 이야기를 쓸 때였습니다. 이전에는 특정 화가를 중심으로 그가 그린 작품들을 소개하곤 했는데, 방법을 바꿔서 주제를 놓고 그와 관련된 여러 그림들을 모아보았더니 새로운 이야기가 만들어지더군요. 그리고 그것은 제게 새로운 도전이 되었습니다. '코로나 19로 인해 수많은 사람들이 고통받고 있을 때 예전 화가들은 질병과 관련된 공포를 그림에 어떻게 담았을까?'라는 의문, 환경 운동가들이 미술관에 있는 그림을 향해 페인트나 토마토 소스를 뿌렸다는 소식을 들었을 때는 '예전에 공격당한 미술품들은 어떤 것이 있었을까?'라는 호기심 같은 것들이 자료를 찾게 하고 글을 쓰게 하는 힘이 되었습니다. 그렇게 자료를 모아보니 꽤 흥미로운 모습이 보이더군요. 그림을 통해 또 다른 재미를 느끼는 순간이었습니다.

요즘은 인터넷을 통해 얻을 수 있는 정보가 너무 많습니다. 물론 그 정보가 모두 정확한 것이라고 단정 지을 수는 없기 때문에 자료를 비교하여 취사선택하는 것은 결국 글을 쓰는 사람의 책임입니다. 이번에도 원고를 준비하면서 꽤 흥미로운 이야기들을 준비했지만 검증되지 않은, 현재로서는 검증할 수 없는 내용들은 제외할 수밖에 없었습니다. 그렇게 준비했지만 이 책에 실린 내용들이 모두 정확하다고 자신할 수 없는 이유는 미술사학자들에 의해 작품의 해석이나 화가에 대한 평가가 계속 바뀌고 새로운 자료들이 발견되기 때문입니다. 활자로 만들어지는 책의 한계 같은 것이겠지요.

유럽에 있는 미술관에 갈 때마다 할아버지, 할머니의 설명에 귀를 쫑긋 세우고 있는 손자, 손녀의 모습을 보거나 그림을 앞에 두

고 이런저런 이야기를 나누는 부부를 보고 있으면 여간 부럽지 않습니다. 심오한 미학적인 내용이 담긴 것이 아니라 그림과 화가에 얽힌 재미있는 내용들일 것이라고 생각하지만 그런 과정을 통해서 그림에 대한 관심이 높아지고 그런 것들이 생활 속에 스미면서 또 다른 미술 애호가가 만들어지고 성장하는 것 아닐까 싶습니다. 이 책이 그렇게 사용될 수 있기를 소망합니다. 저는 지금 유치원과 어린이집을 다니는 손녀 하영이와 수영이 손을 잡고 미술관에 가는 날을 꿈꾸고 있습니다.

소박한 원고를 이렇게 멋진 책으로 탄생시켜준 북피움 출판사 대표님과 편집장님께 고맙다는 말씀을 전합니다. 이번에도 어색한 문장을 잡고 교정을 보아준 아내에 대한 고마움은 늘 가슴에 남아 있습니다.

2024년 7월

선동기

차례

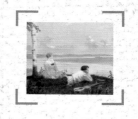

1장

걷는 남자,
고기를 먹지 않은 남자

우리가 몰랐던
빈센트 반 고흐의 또 다른 얼굴

Vincent Willem van Gogh : 1853.3.30.~1890.7.29.

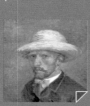

가장 뜨겁게 살았을 때 세상은 차가웠고 그가 차가운 몸이 되었을 때 세상은 그로 인해 뜨거웠던 사람, 빈센트 반 고흐(Vincent van Gogh, 1853~1890)는 화가 이외에도 다양한 모습을 가지고 있었습니다. 혹시 그의 이런 모습을 알고 계시는지요?

　　화가가 되지 않았다면 고흐는 경보 선수가 되었을 수도 있습니다. 훗날 동생 테오의 아내 요한나가 고흐 인생에서 가장 행복한 시간이었다고 말했던, 고흐가 구필 화랑 영국 지점에서 근무할 때 이야기입니다. 고흐는 가끔 영국에 와 있는 여동생을 만나러 가곤 했는데, 런던에서 여동생이 살고 있던 램스게이트까지는 160킬로미터가 넘는 거리였습니다. 이 길을 고흐는 사흘 만에 주파합니다. 하루에 50킬로미터 이상 걸은 셈입니다. 못 걸을 것도 아니지만 정말 빠른 걸음 아닌가요? 또한 고흐는 하숙집이 있는 런던 브릭스톤에서 사무실이 있는 코벤트가든까지도 걸어다녔는데 거리가 6.4킬로미

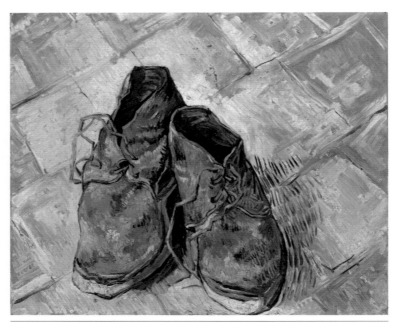

신발Shoes / 1888 / 캔버스에 유채 / 45.7cm×55.2cm / 메트로폴리탄 미술관, 뉴욕

터 정도입니다. 여러분이 이 정도 거리를 걷는다면 얼마나 걸리시는
지요? 고흐는 45분 걸렸습니다.

　　고흐는 신발을 주제로 몇 점의 작품도 남겼습니다. 빠른 걸음
을 뒷받침해준 신발에 대한 감사의 표시였을까요? 「론강의 별이 빛
나는 밤」을 그리고 난 뒤 동생 테오에게 보낸 편지에는 이런 구절이
있습니다. "타라스콩에 가려면 기차를 타야 하듯이 별들의 세계로
가기 위해서는 죽음의 관문을 통과해야 한다." 남보다 훨씬 빠른 걸
음으로 그는 죽음의 관문으로 향했지요.

　　가끔 번역가 고흐를 떠올릴 때가 있습니다. 1877년, 영국에서
교회 일을 하고 있던 고흐는 부모님과 센트 숙부의 노력으로 도르

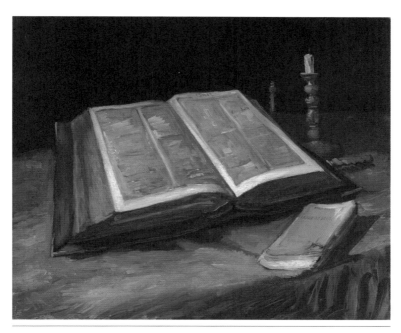

성경이 있는 정물Still Life with Bible / 1885 / 캔버스에 유채 / 65.7cm×78.5cm
반 고흐 미술관, 암스테르담

드레흐트에 있는 서점 직원으로 취직합니다. 그런데 이 무렵 고흐는 새로운 일을 시작합니다. 아침 8시부터 자정까지, 때로는 새벽까지 서점에 머물며 네덜란드어 성경을 독일어와 프랑스어, 영어로 번역하기 시작한 것이지요. 3개 국어로 번역하는 것은 쉬운 일이 아니었을 것 같은데, 손님이 오든 말든 한쪽 구석에 앉아 번역만 하고 있던 그를 주인이 좋아할 리 없었습니다.

당시 고흐의 룸메이트는 "고흐는 고기를 먹지 않았다. 음식도 아주 검소하게 먹었다."라고 증언하고 있습니다. 수도자 같았고 종교에 독실해진 그는 그 후 암스테르담대학 신학과 입학을 목표로 암스테르담으로 자리를 옮깁니다. 대학 시험에 실패했는데, 원하던 신학

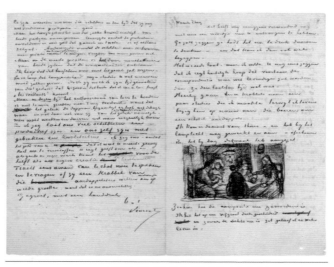

과에 입학했다면 그의 삶은 달라졌을까요?

'편지 쓰기 대왕' 고흐가 남긴 편지는 대략 770통입니다. 668통의 편지를 동생 테오에게, 102통의 편지를 여동생과 친구들에게 보냈는데, 테오는 형의 편지를 대부분 보관했습니다. 테오가 죽고 나서 그의 아내 요한나가 1906년과 1913년에 편지 일부를 책으로 펴냈고 1914년에 대부분의 편지를 책으로 출간해서 우리는 고흐의 이야기를 세세하게 알 수 있게 되었습니다. 많은 편지에는 날짜가 없으나 미술사학자들은 그가 남긴 편지를 별 어려움 없이 그의 연대기에 넣을 수 있었습니다.

사람들은 고흐가 자화상은 많이 남겼지만 죽을 때까지 자신을 돌봐주었던 동생 테오의 초상화는 왜 그리지 않았을까, 하는 의문을 오랫동안 가져왔습니다. 2011년 6월, 반 고흐 미술관은 그동안

테오 반 고흐의 초상화Portrait of Theo Van Gogh / 1887 / 판지에 유채 / 19cm×14cm / 반 고흐 미술관, 암스테르담

빈센트 반 고흐의 자화상이라고 여겨졌던 작품이 그의 동생 테오의 초상화로 확인되었다고 발표했습니다. 파리 몽마르트에서 고흐는 동생과 2년을 같이 살았는데 그때 그려진 것이지요. 미술관 수장고에 있던 작품을 비교해본 결과 외모는 비슷하지만 귀 모양과 턱수염 색깔이 달라서 구별할 수 있었다는 것입니다. 이제 초상화는 수장고에서 나와 테오의 초상화로 전시되고 있습니다.

고흐는 동생처럼 편지 관리를 안 했던 탓인지 테오가 고흐에게 보낸 편지는 40통이 남아 있습니다. 고흐의 편지를 읽다 보면 그의 문학적 표현에 놀라게 됩니다. 고흐가 그림을 그리지 않았다면 멋진 수필가가 될 수도 있지 않았을까요? 풍부한 감정을 담고 있는 그의 편지들을 읽다 보면 고흐는 문학을 했어도 성공할 수 있었을 것이라는 생각이 듭니다.

고흐의 삶에는 5명의 여인이 등장합니다. 첫 번째 여인은 외젠 로이어인데 구필 화랑 런던 지점에서 근무할 때 고흐가 하숙하던 목사의 미망인 집 딸이었습니다. 당시 외젠은 열아홉 살이었죠. 스무 살 청년 고흐는 그녀에게 사랑을 느꼈고 청혼도 했으나 그녀는 숨겨둔 약혼자가 있다면서 거절합니다. 그때까지 수입도 좋았고 일도 잘했던 고흐는 무력감에 빠집니다. 이후 직장 일에도 관심이 없어진 그는 종교로 기울기 시작합니다.

두 번째 여인은 고흐의 스트리커 이모부의 딸 케이였습니다. 고흐보다 일곱 살이 많은 그녀는 여덟 살짜리 아들을 둔 과부였습니다. 남편을 잃고 고흐의 집에 머물고 있던 그녀를 사랑하게 된 고흐는 사랑을 고백했지만, 돌아온 것은 차가운 거절이었습니다. 암스테르담으로 돌아간 케이에게 고흐는 계속 편지를 보냈지만 답장은

벽난로 옆 바닥에 앉아 시가를 들고 있는 시엔Sien with a Cigar, Sitting on the Floor beside the Fireplace
1882 / 연필, 검은색 분필, 펜과 붓 / 45.5cm×47cm / 크뢸러 뮐러 미술관, 네덜란드

오지 않았습니다. 고흐는 직접 암스테르담에 있는 이모부 집으로 찾아갑니다. 식구들이 저녁 식사를 하는 자리에 나타난 고흐는 그녀를 불러줄 것을 요구했지만 식구들은 거절했습니다. 그러자 고흐는 호롱불에 자기 손을 집어넣고 케이가 올 때까지 손을 빼지 않겠다고 외칩니다. 결과는? 케이를 부르러 가기도 전에 고흐는 졸도하고 말았습니다. 이 일이 있고 나서 고흐는 아버지와 불화를 겪게 됩니다.

세 번째 여인은 시엔이라는 별명을 가지고 있었던 매춘부 클라지나 마리아 후르닉입니다. 고흐는 그녀를 크리스틴이라고 불렀는데, 고흐보다 세 살이 많았고 고흐를 만날 당시 임신 중이었습니다. 알코올 중독에 매독 환자였던 그녀에게는 다섯 살짜리 딸이 있었습

니다. 그녀는 이미 아이를 둘이나 낳았지만 고흐는 그 사실을 몰랐지요. 고흐는 시엔이라는 여인을 사랑했지만, 주위 사람들은 그가 매춘부를 사랑한다고 봤습니다. 시엔과 살림을 차렸어도 고흐의 생활은 쉽지 않았습니다. 결국 시엔이 다시 몸을 팔 수밖에 없는 상황이 지속됐고 1883년 9월, 고흐는 시엔과 아이들을 놔두고 후커벤으로 떠납니다. 이후 한동안 고흐는 그녀와 아이들을 버렸다는 죄책감에 시달렸고, 시엔은 훗날 재봉사와 세탁부로 일하다가 1904년, 스켈트강에 몸을 던져 생을 마칩니다.

네 번째 여인은 마고 베게만입니다. 고흐가 뉘넨의 부모님 댁에 있을 때 이웃집 여인 마고는 다리를 다쳐 병석에 있는 어머니에게 바느질 수업을 받고 있었습니다. 마고는 고흐보다 열 살이 많았지만 두 사람은 사랑에 빠졌고 결혼을 하고자 했습니다. 그러나 양쪽 집안의 반대가 있자 마고는 음독자살을 시도합니다. 고흐의 도움으로 목숨을 건졌지만 소문나는 것을 막기 위해 그녀는 위트레흐트에 있는 병원에서 치료받습니다. 그 뒤로 두 사람은 다시 만나지 못했습니다. 훗날 고흐는 조금 더 일찍 그녀를 만나지 못한 것을 후회했습니다. 그의 말대로 조금 더 일찍 그녀를 만나 가정을 이루었다면, 고흐의 정신병이 더 깊어지지 않을 수도 있었겠지요.

고흐의 마지막 여인은 이탈리아 출신의 모델이자 카페 탕부랭의 주인인 아고스티나 세가토리였습니다. 세가토리는 카미유 코로, 장 제롬, 들라크루아, 마네, 그리고 고흐의 모델이었지요. 고흐가 파리에 살던 1887년 봄부터 두 사람의 관계가 시작됩니다. 둘 사이의 관계에 대해 알려진 것은 거의 없는데, 당시 고흐가 동생 테오와 함께 살고 있었기 때문에 고흐의 생활을 추정할 수 있는 편지가 없었

카페에서, 르 탕부랭의 아고스티나 세가토리In the Café, Agostina Segatori in Le Tambourin
1887~1888 / 캔버스에 유채 / 55.5cm×46.5cm / 반 고흐 미술관, 암스테르담

사창가 The Brothel / 1888
캔버스에 유채
33cm×41cm
반스 재단, 필라델피아

던 것도 이유가 됩니다. 고흐의 절친한 친구였던 에밀 베르나르가 탕기 영감에게 남긴 것을 보면 두 사람이 서로에게 푹 빠져 있었다는 것은 알 수 있습니다. 고흐는 그녀를 위한 두 점의 초상화를 남겼고 그녀의 카페에서 고흐의 첫 전시회가 개최되었으나 다음 해 7월, 두 사람은 헤어집니다. 카페에 걸려 있던 고흐의 그림은 돌려주지 않았다지요. 그렇게 고흐의 인생에서 마지막 여인이 떠납니다.

고흐가 가정을 이루었다면 그의 작품은 어떻게 변했을까요? 화가가 되기는 하였을까요? 상상은 늘 즐겁습니다.

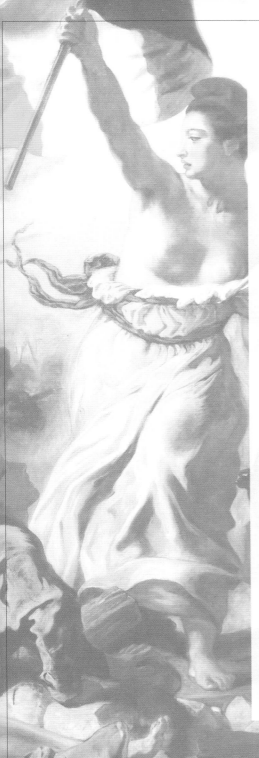

2장
자유도 셋, 평등도 셋, 박애도 셋

「민중을 이끄는 자유의 여신」에
숨어 있는 삼색기의 비밀

Liberty Leading the People / 1830 / Eugène Delacroix

파리에 있는 루브르 박물관에 가면 '3명의 여인'을 꼭 만나야 한다는 우스갯소리가 있습니다. 밀로의 비너스, 사모트라케의 니케, 그리고 모나리자를 일컫는 말입니다. 앞의 두 여인은 조각으로, 나머지 한 여인은 그림으로 우리를 맞고 있는데 저는 균형도 맞출 겸 우리가 사는 세상에 직접 영향을 주었던 사건의 주인공인 한 여인을 추가하고 싶습니다. 외젠 들라크루아(Eugène Delacroix, 1798~1863)의 '민중을 이끄는 자유의 여신'입니다.

「민중을 이끄는 자유의 여신」에서는 맨발에 가슴을 드러낸 여인이 깃발을 들고 그녀를 따르는 사람들을 돌아보고 있습니다. 한 발을 앞으로 내딛고 있는 여인의 자세에서는 곧 오른쪽 그림 밖으로 달려갈 것 같은 역동성이 느껴집니다. 그녀가 가고 있는 길에는 사람들의 주검이 쌓여 있는데, 복장을 보면 적군과 아군이 뒤섞인 모습입니다. 여인이 화면 한가운데 가장 높은 곳에 위치하고 있어서 전

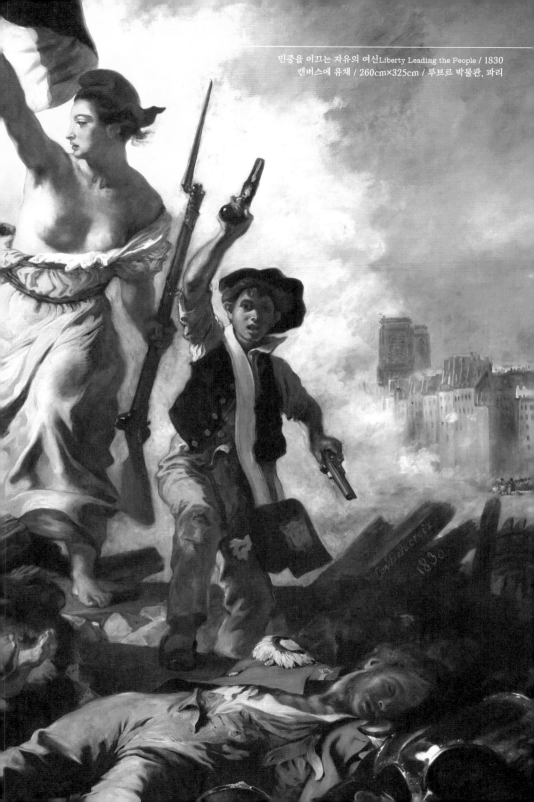

민중을 이끄는 자유의 여신Liberty Leading the People / 1830
캔버스에 유채 / 260cm×325cm / 루브르 박물관, 파리

체 구성은 삼각형 구도로 안정적이지만 한편으로는 위로 솟구치는 듯한 상승감도 강합니다.

많은 사람들이 이 작품의 주제를 1789년 7월에 일어난 프랑스 대혁명으로 알고 있지만 작품에 등장하는 사건은 1830년 7월 혁명을 묘사한 것입니다. 절대 왕정으로 시대를 되돌리고자 했던 샤를 10세는 1830년 7월에 선거를 실시했지만, 결과는 반왕당파의 압승이었습니다. 다급해진 샤를 10세는 7월 25일에 국민회의를 해산하고 출판의 자유를 통제하는 한편 선거에 참여할 수 있는 자격을 제한하는 칙령을 반포합니다. 이런 조치에 맞선 파리 시민들은 7월 27일부터 저항을 시작했고 7월 29일에 진압군을 몰아내고 파리를 점령합니다. 결국 8월 2일에 샤를 10세는 폐위되어 유배길에 오르는데, 낭만주의 화가 들라크루아는 우의적인 기법을 사용하여 이런 7월 혁명의 모습을 남겼습니다.

「민중을 이끄는 자유의 여신」은 다양한 상징을 품고 있습니다. 우선 오른쪽의 그림 세부에서 혁명군을 이끌고 있는 여인의 모습부터 살펴볼까요? 복장은 당시 프랑스인들의 옷이 아니라 고대 그리스 여인들의 옷을 닮았습니다. 때문에 로마 신화 속 자유의 여신 리베르타스를 상징한다고 볼 수 있습니다. 한편으로는 여인의 이름을 마리안이라고도 합니다. 마리안은 프랑스 대혁명 당시 가장 흔한 여성 이름이었던 마리와 안나를 합한 것으로 혁명의 또 다른 상징적인 이름이었다는 이야기가 있는가 하면, 고대 히브리어에서 시작된 두 개의 이름인 마리(훗날 마리아, 메리라는 이름으로 변형됩니다)와 안나가 합쳐진 것이라는 이야기도 있습니다. 성모 마리아의 어머니 이름이 '안나'였는데, 두 이름을 합치는 것은 기독교인들에게 흔한 일이었습니다.

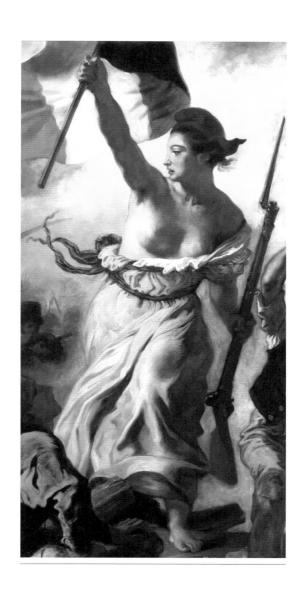

세탁 일을 하다가 혁명에 참여한 한 여성의 이야기에서 들라크루아가 작품 속 여인에 대한 영감을 얻었다는 이야기도 있습니다. 그녀에게는 남동생이 있었는데 정부군에 의해 남동생이 희생을 당하자 분노하여 혁명에 참여했고 혁명 전투 중에 목숨을 잃었다는 내용이었지요. 그림 속 여인이 쓰고 있는 모자는 '프리지아 모자'라고 불리는데 로마 시대에 자유를 얻은 노예들이 썼던 것으로, 이 또한 자유를 뜻합니다. 그렇게 보면 여인은 자유의 상징 그 자체입니다. 그래서일까요, 미국의 자유의 여신상도 이 모습에서 모티브를 가져왔다고 하지요.

　　여신을 따르고 있는 사람들의 복장도 다양합니다. 칼을 들고 있는 사람은 장인, 총을 들고 있는 남자는 공예가, 여신의 발치에 있는 사내는 미숙련공이라는 분석도 있습니다. 여신의 옆에서 자신과는 어울리지 않게 권총을 들고 있는 아이는 혁명이 미래에도 지속될 것이라는 것을 말하는 듯합니다.

　　또한 들라크루아는 자유의 여신이 들고 있는 자유, 평등, 박애의 삼색기를 세 군데나 배치했습니다. 하나는 여신이 들고 있고, 나머지 둘은 자세히 보아야 알 수 있게 묘사했습니다. 오른쪽의 그림 세부에서 볼 수 있듯이, 여신의 발아래 무릎을 꿇고 있는 남자의 붉은 허리띠와 하얀 속옷, 그리고 푸른 셔츠는 또 다른 삼색기입니다(오른쪽 위 그림). 화면 속 멀리 배경이 되는 노트르담 사원의 꼭대기에도 삼색기가 휘날리고 있습니다(오른쪽 아래 그림). 1830년 가을에 완성한 이 작품을 두고 들라크루아는 그해 10월 21일, 동생에게 보낸 편지에 이렇게 썼습니다.

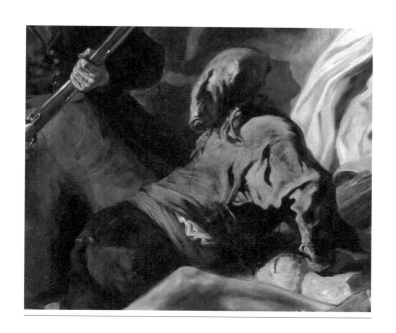

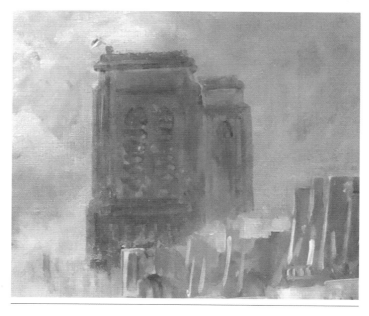

"나는 조국을 위해 싸우지는 못했지만 적어도 조국을 위해 이 작품을 그리고자 한다."

7월 혁명에 대한 들라크루아의 마음을 엿볼 수 있는 대목이지요. 이 혁명이 끝나고 8월 9일, 루이 필립이 왕위에 오르면서 그는 '시민왕'으로 불리게 됩니다. 그러나 '시민왕'의 말로는 혁명의 이상과는 거리가 멀었습니다. 1848년에 일어난 2월 혁명으로 그는 왕위에서 내려오고, 프랑스의 마지막 왕으로 역사에 영원히 기록됩니다. 혁명은 완성되는 순간 혁명의 대상이 된다는 것을 아마 그는 몰랐겠지요. 그래서 혁명은 늘 깨어 있어야 합니다. 문득 내 인생에서 혁명의 대상은 어떤 것이었을까 생각해보았습니다. 삶의 혁명, 늘 깨어 있어야 가능한 일 아닐까요?

2013년 2월 7일, 루브르 랑스 미술관에 전시 중이던 「민중을 이끄는 자유의 여신」에 20대 여성이 작품 속 총을 들고 전진하는 아이의 허리춤 부근에 불멸 잉크가 담긴 펜으로 'AE 911'이라고 낙서를 하는 사건이 발생했습니다. '9.11 사태의 진실을 위한 건축가와 엔지니어'라는 단체의 주장을 담은 것으로 추정되는데, 여성은 현장에서 즉시 체포되었고 30cm 정도의 낙서는 다음 날 작품 손상 없이 무사히 제거되었습니다. 그 여성은 혁명의 아이콘이 된 작품에 대한 공격이 진실을 밝히는 또 다른 혁명이라고 생각했던 것일까요?

3장

물감,
화가를 살해하다

카라바조에서 휘슬러까지,
유화의 탄생이 빚은 뜻밖의 비극

The Denial of Saint Peter / 1610 / Caravaggio

The Denial of Saint Peter / 1610 / Caravaggio

미술사에서 가장 획기적인 발명품을 이야기할 때 유화 물감의 탄생을 제쳐두기는 어렵습니다. 유화 물감이 등장하기 전까지는 색이 있는 광물을 갈아 주로 달걀과 섞어서 그리는 템페라 기법이 사용되었습니다. 르네상스 무렵, 오늘날의 네덜란드 지역에서 처음 사용된 것으로 추정되는 유화 물감은 곧 유럽 전체로 빠르게 퍼져나갔고 화가들의 표현 기법을 극한까지 끌어올렸습니다. 여러 가지 다른 이야기가 있지만 처음 유화를 그린 화가로 많은 학자들이 얀 반 에이크(Jan van Eyck, 1390 이전~1441)를 들고 있는데, 그가 남긴 「아르놀피니의 결혼」이라는 작품에는 초기 유화가 보여줄 수 있는 기법들이 잘 드러나 있습니다.

　「아르놀피니의 결혼」은 이탈리아 루카에서 태어나 오늘날 벨기에의 부르쥐에서 활동했던 부유한 상인 아르놀피니의 결혼식을 묘사한 작품입니다. 학자들에 따라서는 결혼식이 아니라 약혼식이라

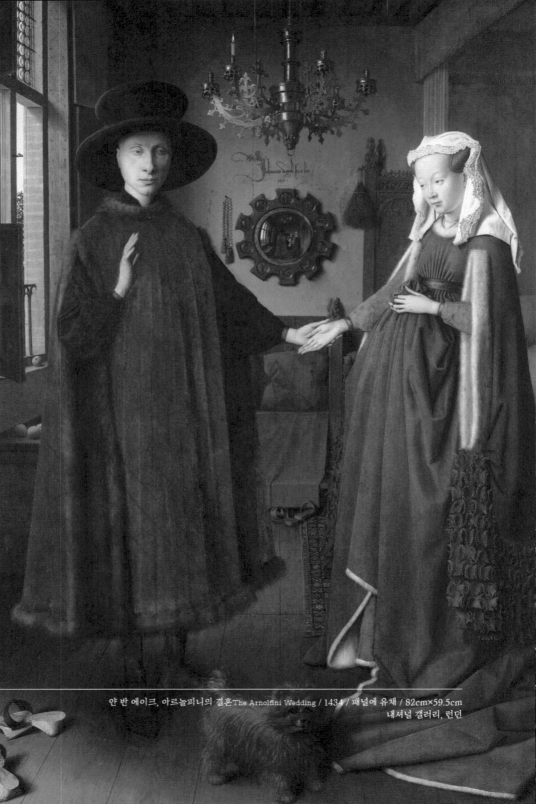

얀 반 에이크, 아르놀피니의 결혼The Arnolfini Wedding / 1434 / 패널에 유채 / 82cm×59.5cm
내셔널 갤러리, 런던

고 보는 견해도 있고 이 작품이 일종의 결혼 증명서 역할을 했다는 주장도 있습니다. 그런 다양한 이야기들은 이 작품이 사실적인 정교함과 다양한 상징성을 가지고 있기 때문인데 유화로 표현했기에 가능했습니다.

특히 작품 한가운데 위치한 거울에 화가와 또 한 사람이 보이는데(위 그림 참조) 얀 반 에이크의 묘사 실력이 어느 정도였는지 알 수 있는 부분입니다. 그리고 거울 위쪽 벽면에 '얀 반 에이크 여기 있었다 1434 (Johannes de eyck fuit hic. 1434)'라는 글귀를 적어놓아 작품에 서명을 한 최초의 화가라는 명예도 얻게 됩니다. 얀 반 에이크는 죽을 때까지 자신의 물감 제조법을 공개하지 않았지만 비슷한 시기에 다른 화가들도 자신만의 방법을 찾게 됩니다. 레오나르도 다 빈치, 루벤스도 그 대열에 합류했었지요.

이제 물감을 만들고 색을 배합하는 일은 화가의 조수들이 해야 할 가장 중요한 일이 되었습니다. 필요한 색을 만들기 위해 물감과 물감을 섞는 일은 숙련이 필요했지요. 그렇다고 해도 화가들이 야외로 나가서 그림을 그리는 일은 상상하기 어려웠습니다. 마차에 물감이 담긴 돼지 오줌보를 가득 싣고 나가야 했거든요.

그러다가 1841년, 미국의 화가이자 발명가인 존 랜드(John G. Rand, 1801~1873)가 오늘날 우리가 사용하고 있는 물감 튜브를 처음 개발하면서 화가들에게 새로운 세계가 열립니다. 이제 화가들은 큰 준비 없이도 물감 튜브와 함께 더 이상 갑갑한 화실이 아니라 새로 등장한 기차를 타고 그림 그리기 좋은 곳에 가서 직접 그림을 그릴 수 있게 되었습니다. 르누아르는 "물감 튜브가 없었다면 인상파도 없었을 것이다."라고 말할 정도였지요.

그러나 초기 값싼 물감에는 인체에 유해한 성분이 많이 포함되어 있었습니다. 예를 들면 녹색 물감에는 구리와 비소가 있어서 쥐약으로도 사용되었고 주황색은 수은을 함유하고 있었습니다. 연백색에는 납이 들어 있었기 때문에 물감을 지속적으로 다뤄야 하는 화가들에게 물감은 치명적일 수도 있었습니다. 그런 화가들 이야기입니다.

물감에 섞인 납 중독이 사망 원인이었다고 밝혀진 화가 중에는 바로크 시대의 화가 카라바조(Caravaggio, 1571~1610)가 있습니다. 미술사 최고의 천재성과 악마성을 동시에 보여주었다는 카라바조의 작품 하나를 살펴볼까요. 「베드로의 부인」은 예수가 체포되고 난 후 베드로가 예수를 모른다고 필사적으로 부인하는 장면을 그린 작품입니다. 극단적인 명암 대비로 그때까지는 볼 수 없었던 극적인 장면

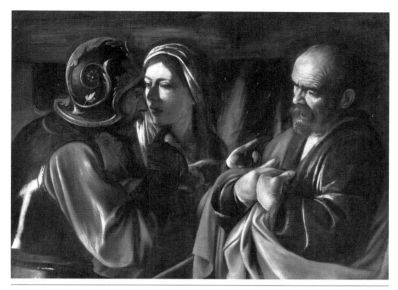

카라바조, 베드로의 부인The Denial of Saint Peter / 1610 / 캔버스에 유채 / 94cm×125.4cm
메트로폴리탄 미술관, 뉴욕

을 연출한 카라바조는 이후 화가들에게 심대한 영향을 주었습니다. 이 작품은 그의 마지막 작품 가운데 하나로 추정됩니다. 2010년 6월 17일자 「데일리 뉴스」가 「가디언」지 보도를 인용해 보도한 바에 따르면, 카라바조의 유골을 조사한 결과, 그의 죽음이 그림과 관련된 납 중독일 가능성이 85%라고 합니다. 「베드로의 부인」에서도 보이듯이, 명암 대비를 극도로 활용한 그였기에 충분한 이유가 됩니다.

　　자신의 귀를 자해하는 사건으로 폴 고갱과의 동거가 파탄 난 후 고흐는 아를의 시립병원을 거쳐 생 레미 요양원으로 옮겨집니다. 외출을 금지당한 그는 모델을 구할 수 없다는 심리적 압박감에 시달렸습니다. 그런 가운데 밀레의 「낮잠」이라는 작품이 판화로 제작된 것을 보고 자신만의 기법으로 밀레의 작품을 다시 그렸습니다. 「낮

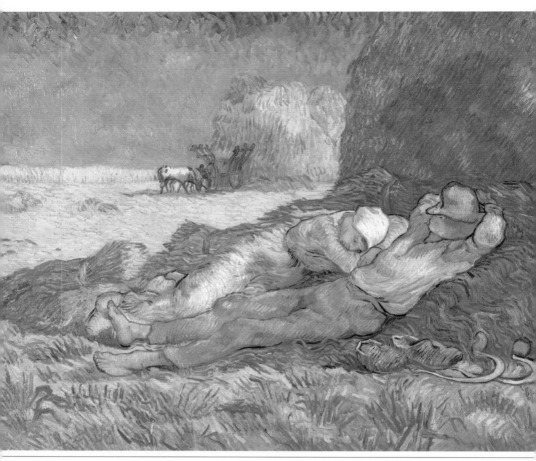

빈센트 반 고흐, 낮잠The Siesta / 1890 / 캔버스에 유채 / 73cm×91cm / 오르세 미술관, 파리

잠」은 그렇게 고흐에 의해 다시 해석되었지요. 그림에 담긴 내용은 평온하지만 이 무렵 고흐는 요양원에서 발작이 일주일간 계속되기도 했고 급기야는 물감을 짜 먹곤 했습니다. 이 작품을 그린 7개월 후 고흐는 세상과 작별합니다. 고흐의 수많은 간접 사인 중 물감 중독도 포함되어야 하지 않을까 싶습니다.

다음 쪽 그림인 제임스 휘슬러(James Abbott McNeill Whistler, 1834~1903)의 「회색과 검정색의 조화, 제1번」은 미국 화가가 그린 작품들 중 미국 이외의 지역에서 가장 유명한 작품이라는 말을 듣고 있습니다. '빅토리아 여왕 시대의 모나리자'라는 별명도 있는데, 이 작품이 처음 전시되었을 때 영국 사람들은 낯선 제목 대신 「휘슬러의 어머니」라는 이름을 작품 제목으로 더 많이 사용했습니다. 그림 속 여인은 휘슬러의 어머니입니다. 모델을 서 주기로 한 사람이 오지 않자 휘슬러가 자신의 어머니를 모델로 삼아 그린 것이라는 이야기가 전해집니다. 원래 구상은 모델이 서 있는 모습이었지만 나이 든 어머니가 너무 힘들게 오랜 시간을 서 있어야 했기에 앉아 있는 자세로 바꾸었다고 합니다.

그림 제목에 특별한 감정을 넣어서는 안 된다고 생각했던 휘슬러는 이 작품의 제목을 「회색과 검정색의 조화, 제1번」이라고 아주 건조하게 붙였으나 대공황 당시 미국 내 전시회를 통해 모성의 위엄과 인내를 상징하는 작품으로 포장되면서 휘슬러의 의도와는 정반대의 위치에 오르게 되었습니다. 휘슬러는 흰색에 대한 집착이 강했는데, 그의 최종 사인은 심장마비였지만 그를 죽음으로 몰고 간 것은 연백색의 지속적인 사용에 따른 납 중독이었습니다.

미국의 인상파 화가 가이 로즈(Guy O. Rose, 1867~1925)는 파리에서 유학하고 파리 살롱전에 출품해서 상당한 명성을 얻었고 그곳에서 성공한 최초의 캘리포니아 출신 화가가 되었습니다. 그러나 연백색을 주로 사용하던 그는 스물다섯 살에 납 중독에 걸립니다. 치료를 위해 미국으로 돌아온 그는 4년간 그림을 포기했지만 몸이 완쾌되자 다시 프랑스의 지베르니로 건너가 작품을 그리면서 모네와 친

제임스 휘슬러,
회색과 검정색의 조화, 제1번
Arrangement in Grey and Black No. 1
1871 / 캔버스에 유채
144.3cm×162.4cm
오르세 미술관, 파리

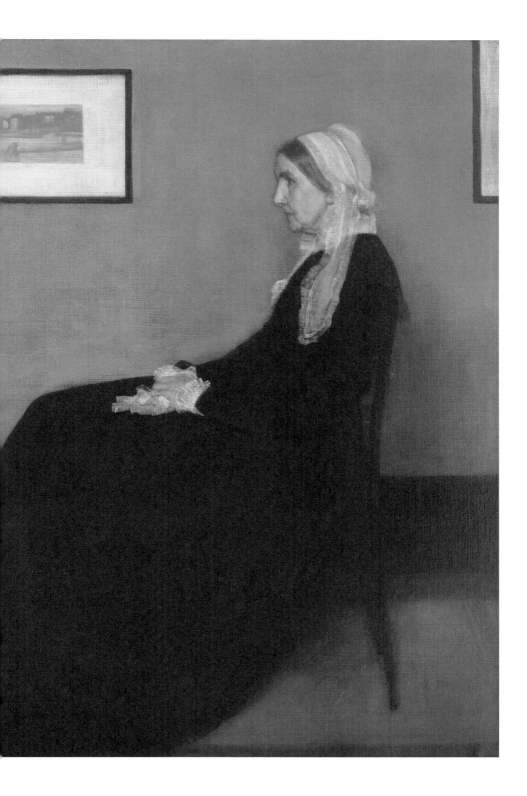

가이 로즈, 소나무를 흔드는 바람Wind Swept Pines / 제작 연도 미상 / 캔버스에 유채
38.1cm×45.7cm / 개인 소장

구가 됩니다. 가장 프랑스 인상주의와 닮은 작품을 그렸다는 평가는 받았지만 결국 쉰 살에 다시 납 중독으로 건강을 잃었고 화가로서의 경력도 끝나고 맙니다.

　　화가의 직업병은 다양합니다. 오랜 시간 붓을 사용하면서 얻게 되는 손가락과 손목의 관절염, 시력 상실도 있지만 물감에 섞인 유해 성분의 중독은 널리 알려진 사례가 많지 않습니다. 생각해보면, 정도의 차이는 있겠지만 세상에 목숨을 걸지 않고 하는 일이 있을까요?

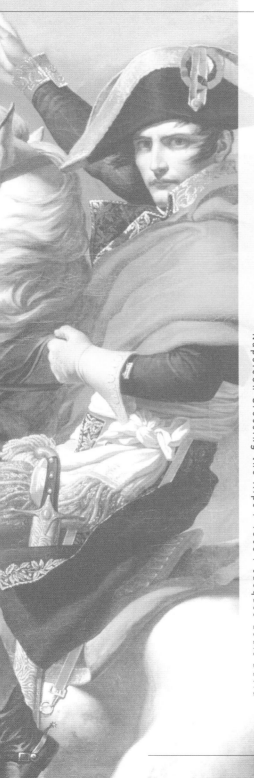

4장

나폴레옹,
일그러진 영웅의 초상

**다비드 vs 들라르슈,
영웅의 참모습을 그린 사람은?**

Napoleon Crossing the Alps / 1803 / Jacques-Louis David

리들리 스콧 감독이 만든 「나폴레옹」(2023)이라는 영화가 있습니다. 초등학교 때 읽었던 위인전 속의 나폴레옹은 '대단한 영웅'이었습니다. 우리뿐만 아니라 전 세계 사람들에게 나폴레옹은 그렇게 각인되어 있기에 영화는 개봉하자마자 많은 이야기를 만들어냈지요. 그런데 영화 속 주인공의 나라인 프랑스에서는 영화에 대해 불만이 터져나왔습니다. 지금은 예전보다 덜하다고 해도 나폴레옹은 프랑스의 영웅인데, 영국인 감독이 그 모습을 제대로 담지 못했다는 것이 이유였습니다. 예전에도 나폴레옹을 그린 작품을 두고 비슷한 이야기가 있었습니다.

　　루이 16세 때부터 화가로 활동했던 자크 루이 다비드(Jacques-Louis David, 1748~1825)는 프랑스 혁명 정부를 거쳐 나폴레옹이 황제가 되던 시기까지 프랑스 미술계를 주름잡던 화가였습니다. 시대의 흐름을 잘 탔던 화가라고 할 수도 있지만 '모든 기법을 다 사용할 줄

알았다'라는 말처럼 뛰어난 실력의 신고전주의 대가였습니다. 나중에 프랑스가 다시 왕정으로 돌아가자 벨기에로 몸을 숨길 수밖에 없었지만 그는 나폴레옹의 영웅적인 모습을 가장 잘 담아낸 화가였습니다. 1800년 5월, 알프스산맥을 넘어 이탈리아에 있는 오스트리아 군을 공격하러 가는 말 위의 나폴레옹은 앞발을 치켜든 말과 휘날리는 망토가 S자를 이루면서 완벽한 영웅의 모습으로 묘사되었습니다. 고개에 있는 바위에는 알프스를 넘었던 나폴레옹과 한니발, 카를로스 대제의 이름이 보입니다. 나폴레옹을 두 사람과 같은 대열에 올려놓았으니 나폴레옹이 좋아하지 않을 수 없었겠지요.

이 작품은 조금씩 다른 색상으로 총 5점이 그려져 여러 곳에 전시되고 있는데 파리 근처 말메종 성에 있는 작품이 가장 먼저 그려진 것입니다. 이 작품을 처음 주문한 사람은 나폴레옹의 형 조제프 보나파르트였습니다. 동생 덕에 나폴리 왕을 거쳐 스페인 왕이 되었는데, 그때 주문한 작품이지요. 그러나 나폴레옹이 왕좌에서 물러나게 되자 조제프 역시 스페인 왕위를 내놓고 미국으로 이민 가면서까지 이 작품을 가지고 갑니다. 그의 후손들에게 전해지다가 나중에 지금의 말메종 성에 작품을 기증합니다. 첫 작품에서 나폴레옹은 노란색 망토를 걸치고 눈망울 주위에 얼룩이 있는 말을 타고 있습니다(오른쪽 그림). 말 멍에를 두른 말 가슴의 천에 다비드는 자신의 서명을 적어놓았지요. 자신도 나폴레옹과 함께 알프스를 넘고 있다는 느낌을 담아놓은 것일까요?

1801년 다비드는 나폴레옹이 머물고 있던 생클루 성에 걸어둘 작품을 다시 제작합니다. 앞선 작품과 구성은 비슷하지만 망토가 노란색에서 붉은색으로, 말도 짙은 밤색으로 바뀌었습니다(52쪽 그

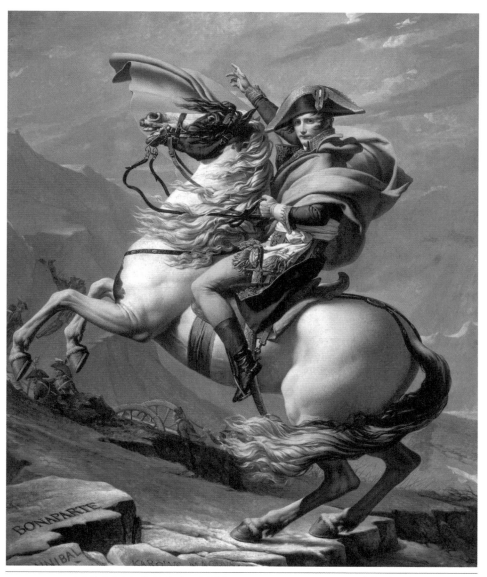

자크 루이 다비드, 알프스를 넘는 나폴레옹Napoleon Crossing the Alps / 1801 / 캔버스에 유채 / 259cm×221cm
말메종 성, 프랑스

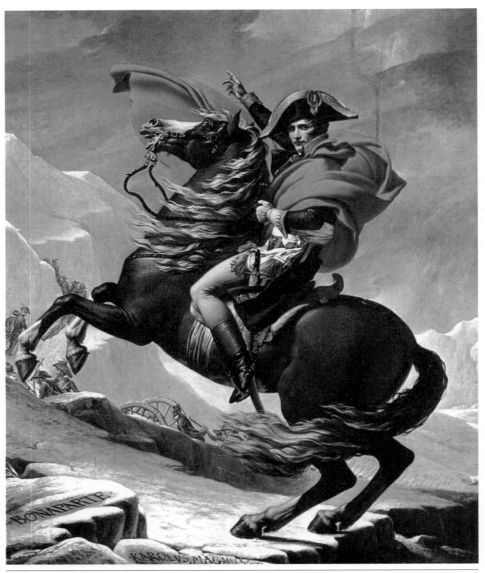

자크 루이 다비드, 알프스를 넘는 나폴레옹Napoleon Crossing the Alps / 1801 / 캔버스에 유채 / 260cm×226cm
샤를로텐부르크 궁전, 베를린

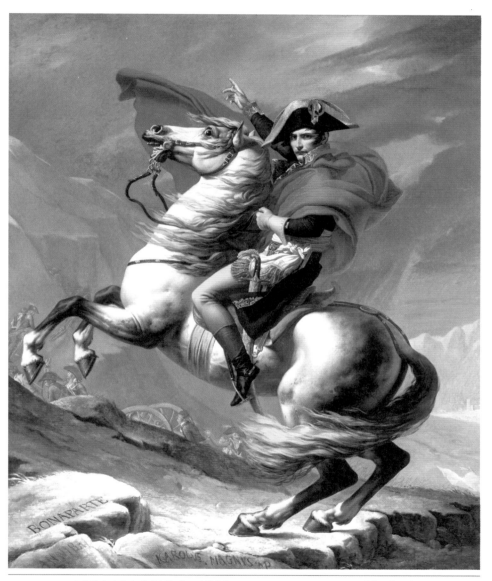

자크 루이 다비드, 알프스를 넘는 나폴레옹-Napoleon Crossing the Alps / 1803 / 캔버스에 유채 / 273cm×234cm
베르사유 궁전, 프랑스

림). 바닥에는 좀 더 많은 눈을 그려 넣었지요. 1870년 프랑스와 프러시아 사이에 전쟁이 일어나면서 생클루 성은 파괴되고 이 작품은 점령군 병사들에 의해 프러시아로 옮겨집니다. 지금은 베를린의 샤를로텐부르크 궁의 소유로 되어 있습니다.

53쪽 그림은 1803년에 그려진 또 한 점의 알프스를 넘는 나폴레옹입니다. 밀라노로 보내 전시되던 중 오스트리아에 의해 몰수되지만 밀라노 사람들은 내줄 수 없다고 버텼고 1825년까지 밀라노에 있다가 결국 1834년에 오스트리아 벨베데레 궁전으로 옮겨집니다. 앞의 두 작품을 섞어놓은 것 같은 느낌이 드는데, 표정의 변화와 말의 변화 정도만 있을 뿐 내용은 거의 흡사합니다. 마치 기본형을 준비해두고 필요에 따라 조합을 해서 새로운 작품을 제작했다는 느낌이 듭니다. 나폴레옹을 묘사한 작품들이 대중들에게 공개되자 곧이어 많은 복제품들이 쏟아져나왔고 포스터와 우표로도 등장하면서 나폴레옹을 대표하는 이미지로 자리 잡게 됩니다. 일련의 작품을 통해서 다비드는 말을 타는 사람의 초상화 분야에서는 누구보다 뛰어난 화가가 됩니다.

한편 들라로슈의 「알프스를 넘는 보나파르트」는 앞에서 본 다비드의 작품들과 같은 제목이지만 그림 속 내용은 아주 다릅니다. 나폴레옹이 권좌에서 물러난 지 40년 후에 그려진 작품이라고 해도 노새를 타고 눈 쌓인 산길을 시골 농부의 안내로 웅크린 듯한 모습으로 올라가고 있는 나폴레옹의 모습에서는 영웅적인 모습을 찾아보기 힘듭니다.

그렇다면 어떻게 이런 작품이 그려진 것일까요? 영국의 아서 조지 온슬로 백작은 나폴레옹 관련 물건을 상당히 많이 수집한 사

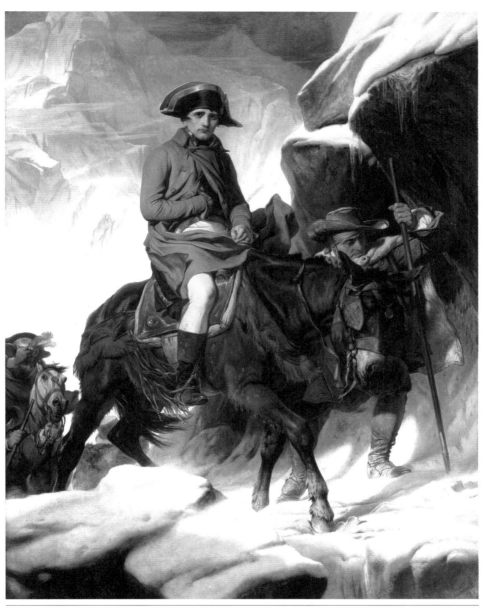

폴 들라로슈, 알프스를 넘는 보나파르트Napoleon Crossing the Alps / 1850 / 캔버스에 유채 / 279.4cm×214.5cm
워커 갤러리, 영국

람이었습니다. 그는 프랑스 화가 폴 들라로슈(Paul Delaroche, 1797~1856)와 함께 자주 루브르 박물관을 방문하곤 했습니다. 마침 다비드의 작품이 루브르에 전시되고 있을 때 그는 들라로슈와 함께 작품을 보게 됩니다. 비현실적인 작품의 내용을 본 백작은 들라로슈에게 좀 더 사실적인 내용을 담은 작품을 의뢰합니다. 그 결과 탄생한 작품이 이 작품입니다.

들라로슈는 같은 내용의 작품을 세 점 그렸는데 한 점은 영국의 워커 갤러리, 또 한 점은 루브르 박물관, 그리고 크기가 조금 작은 작품은 빅토리아 여왕이 소유했다지요. 물론 이 작품에 대한 비판도 상당합니다. 작품 내용이 충격적이어서인지 들라로슈 개인에 대한 비판으로 화가의 자질을 거론하기도 했습니다. 영웅을 보통 사람으로 묘사했으니 그럴 만도 하지요. 그런데 들라로슈는 나폴레옹을 존경했습니다. 그리고 많은 비평에 대해 '그 사람이 이룬 업적이 그를 사실적인 모습으로 표현한다고 해서 폄하되는 것은 아니다라고 생각했습니다. '회화의 파괴자'라는 별명을 가지고 있는 들라로슈다운 판단이고, 맞는 말입니다.

요즘 우리는 수많은 영웅이 나타났다가 사라지는 모습을 지켜봅니다. 만들어진 영웅도 있고 실제로 영웅적인 행위를 하는 사람도 있습니다. 그런데 궁금합니다. 우리가 알고 있는 모습이 정말 그 사람의 참모습일까요? 누구도 부정할 수 없는 영웅의 시대가 그리워지는 것은 '일그러진 영웅'들이 너무 넘쳐나기 때문은 아닐까요?

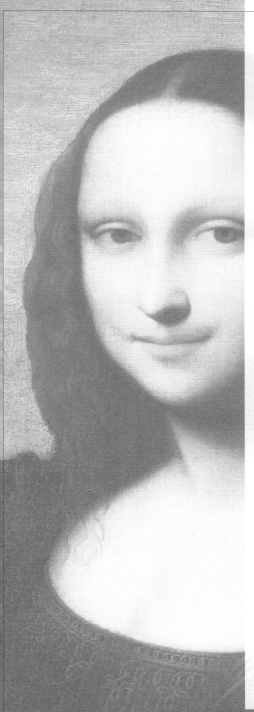

5장

아일워스의
모나리자를 아시나요?

어쩌면 다 빈치가 그렸을
또 다른 「모나리자」 이야기

Isleworth Mona Lisa / early 16th century / ?

루브르 박물관에 레오나르도 다 빈치의 「모나리자」가 전시되어 있는 방은 관객들로 늘 혼잡합니다. 오늘날 「모나리자」는 '내일 지구가 멸망한다면 꼭 보존해야 할 한 점의 작품'이라는 명예를 얻고 있지만, 1911년 루브르에서 이탈리아 사람에 의해 도난당할 무렵에는 지금처럼 세계적인 명성을 누리고 있지는 않았습니다. 도난 이후 2년 넘게 찾지 못하고 전 세계 신문에 오르내리면서 「모나리자」에 대한 관심이 높아졌고 극적으로 작품이 회수되면서 「모나리자」 이야기는 더욱 풍성해졌지요. 그런 「모나리자」가 여러 점 있다는 주장이 있습니다.

　　「모나리자」의 모델은 리자 델 조콘다(1479~1542?)라고 알려져 있습니다. 그녀에 대해 알려진 것은 많지 않지만 그녀에 대한 정보를 정리해보면 대략적인 모습은 그려집니다. 리자는 피렌체에서 출생했고 열다섯 살에 비단과 의류 상인인 프란체스코 조콘다와 결혼했으며 두 사람 사이에서는 5명의 아이가 태어났습니다. 남편이 남긴 유

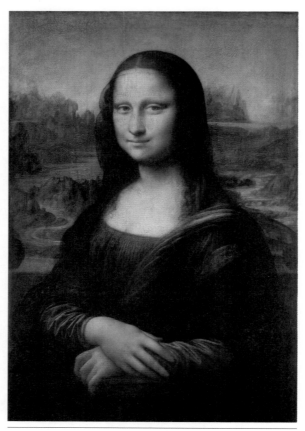

레오나르도 다 빈치, 모나리자Mona Lisa / c.1503~1506 / 패널에 유채
77cm×53cm / 루브르 박물관, 파리

언장에는 아내 리자가 시집올 때 가져온 지참금을 돌려주고 여생을
위해 보물도 남겨준다는 내용이 있다고 하니까 부부 사이는 좋았던
것 같습니다. 남편은 페스트로 사망했는데 대략 여든 살이었고, 리
자는 일흔하나, 또는 일흔두 살까지 살았던 것으로 추정되니까 당시
로서는 장수한 부부였지요.

 1913년, 영국의 미술품 감식가인 휴 브레이커는 서머싯에 있

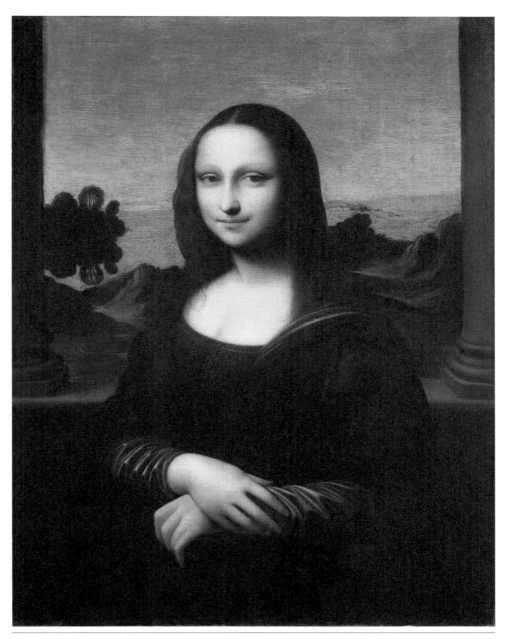

아일워스의 모나리자Isleworth Mona Lisa / 16세기 초 / 캔버스에 유채 / 84.5cm×64.5cm / 개인 소장

는 영주의 집에 「모나리자」가 있다는 이야기를 듣고 그 집을 방문합니다. 1780년 무렵 이탈리아에서 서머싯으로 옮겨진 것으로 추정되는 여인의 초상화를 마주한 그는 작품을 구입하여 아일워스에 있는 그의 사무실로 옮깁니다. 그때부터 이 작품은 「아일워스의 모나리자」라고 불리게 됩니다. 루브르에 걸려 있는 「모나리자」와 흡사한 이 작품은 루브르의 「모나리자」에는 없는 기둥이 양쪽에 묘사되어 있고 배경으로 그려진 전원 풍경은 미완성 상태였습니다. 그때부터 「아일워스의 모나리자」는 루브르의 「모나리자」보다 이른 시기에 그려진 또 다른 「모나리자」라는 주장이 등장했습니다. 수많은 의견이 있지만 대체로 16세기 초인 1505년 무렵에 그려졌다는 데는 의견이 모아졌습니다. 작품을 그린 사람이 다 빈치인지 그의 제자들인지, 아니면 다 빈치를 추종하는 사람이 그린 것인지에 대해서는 여전히 의견의 일치를 보지 못하고 있습니다. 다 빈치의 것이라고 주장하는 사람들은 뒷면에 보이는 기둥과, 보다 젊은 여인의 얼굴, 그리고 라파엘로가 남긴 스케치를 근거로 내세우기도 합니다.

오른쪽의 「모나리자」 스케치는 라파엘로가 다 빈치의 모나리자를 보고 기억한 다음 스케치로 남긴 작품이라고 알려져 있습니다. 스케치에는 두 개의 기둥이 양쪽에 서 있는 것이 보입니다. 르네상스 시대의 예술가들 이야기를 쓴 조르조 바사리의 『르네상스 미술가 평전』에는 "다 빈치가 모나리자를 그리기 위해 4년간 매달렸지만 완성하지 못하고 떠났다."라는 내용이 나오는데, 이것도 「아일워스의 모나리자」가 루브르의 「모나리자」보다 앞선 근거로 인용되고 있습니다.

1차 대전 때 안전한 보관을 위해 미국 보스턴 미술관으로 보냈던 「아일워스의 모나리자」는 휴 브레이커가 사망한 뒤 그의 여동생

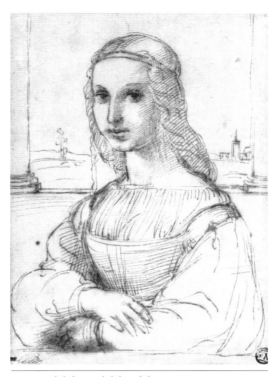

라파엘로, 모나리자 스케치Sketch of the Mona Lisa / c.1505

에게 전해졌고 여동생이 죽고 난 뒤 한동안 행방이 묘연했었습니다. 그러다가 1962년, 미국의 미술품 수집가 헨리 풀리처가 「아일워스의 모나리자」를 구입하면서 다시 사람들의 관심을 끌기 시작합니다.

르네상스 작품에 대한 레이저 복원 기술의 선구적인 역할을 했고 이미 루브르의 모나리자를 같은 목적으로 실험했던 미국 물리학자 존 아스무스는 1988년, 컴퓨터로 「아일워스의 모나리자」 얼굴에 나타나는 필법을 분석한 결과 루브르의 「모나리자」에 사용된 필법과 같은 화가의 것이라고 주장하면서 「아일워스의 모나리자」에 힘

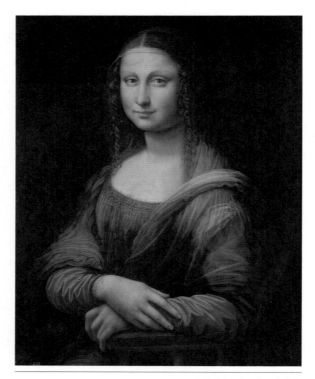

복원 전 「프라도의 모나리자」

을 실어주었지만, 다 빈치의 「모나리자」는 나무 판에 그린 것이고 「아일워스의 모나리자」는 캔버스에 그린 것이기 때문에 다 빈치의 작품이 아니라는 주장도 만만찮게 지지를 얻고 있습니다. 우리는 진실을 언제쯤 알 수 있을까요?

프라도 미술관에 이탈리아 대가들의 작품을 전시해놓은 전시실이 있습니다. 그곳에 검은색 배경의 모나리자를 닮은 여인의 초상화가 걸려 있었는데 2012년, 작품 복원을 마친 후 이 작품은 '세상에서 가장 값비싼 복사본'이라는 타이틀을 달게 됩니다. 지금은 「프라

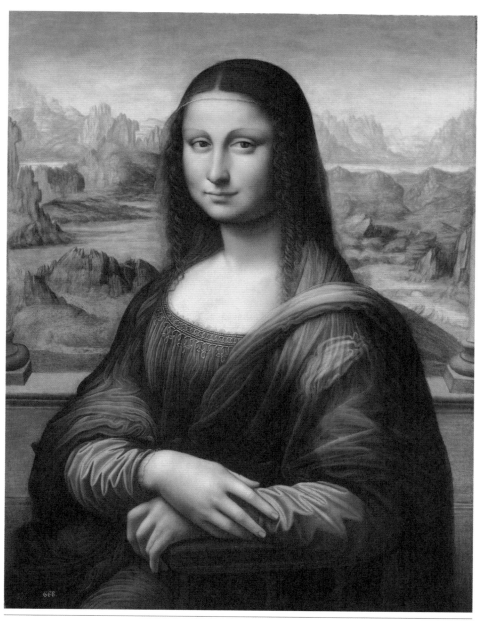

프라도의 모나리자Mona Lisa, Prado / 1503~1516 / 패널에 유채 / 76.3cm×57cm
프라도 미술관, 마드리드

도의 모나리자」라고 알려진 작품으로 많은 이야기를 담고 있습니다.

「모나리자」는 16세기부터 17세기까지 수십 점의 복사본이 제작되었습니다. 「프라도의 모나리자」가 언제 스페인 왕가의 소장품이 되었는지는 확실히 알 수 없지만 1666년 작성된 목록에는 다 빈치가 그린 여인이라고 되어 있으니까 그 이전에 합류했다고 보는 것이 타당하겠지요. 그동안은 루브르에 있는 「모나리자」와 닮은 작품이지만 중요한 복사본이라는 생각을 하지 않았는데 작품이 제작되고 200년 후에 작품 보존을 위해 검은색 니스칠을 벗겨냈더니 또렷한 배경이 나타났습니다. 루브르 「모나리자」와 비교하면 다 빈치 특유의 스푸마토 기법이 없고 전체적인 묘사도 떨어지므로 복제품인 것은 확실한데, 그려진 시기와 장소는 다 빈치가 「모나리자」를 그리고 있을 때 화실의 다른 제자가 동시에 그린 것으로 추정되었습니다. 때문에 루브르의 「모나리자」도 원래는 이런 색상의 배경이었을 것이라고 상상할 수 있지요.

독일 밤베르크대학교 클라우스-크리스티안 카본 교수 연구팀은 「프라도의 모나리자」와 루브르의 「모나리자」를 비교한 결과를 발표했는데, 같은 모델을 두고 같은 장소에서 작업했다는 내용이었습니다. 그렇다면 「프라도의 모나리자」를 그린 사람은 누구일까요? 스페인 왕가의 소유라는 것을 생각하면 다 빈치 화실에 있던 스페인 출신의 제자라는 주장과 다 빈치 제자 중 가장 유명한 살라이와 프란체스코 멜치 두 사람 중 한 명이 아닐까 하는 주장이 있습니다.

1950년 뉴욕 프린스턴 클럽은 하루 동안 「모나리자」를 전시합니다. 그해 11월 10일자 프린스턴 교우회보는 베르농 집안의 「모나리자」에 대한 정보를 알고 싶어 하는 그들의 노력을 소개하는데, 1930

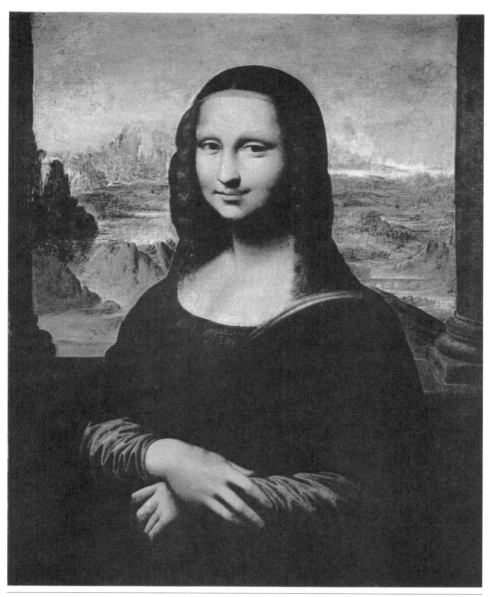

베르농의 모나리자Mona Lisa, Vernon

년대 하버드 포그 미술관 전문가들은 이 작품이 루브르의 「모나리자」와 같은 시대에 제작된 것이라고 발표한 적이 있었습니다. 베르농 집안에서 소유하고 있던 이 작품은 프랑스 혁명 당시 파리에 머물고 있던 그들의 선조가 프랑스 귀족들을 도와주었으며, 그 선조가 미국으로 돌아올 때 프랑스 왕비 마리 앙투아네트가 자신이 가장 아끼는 작품이라며 혁명이 끝날 때까지 보관하라고 건네주었다는 사연을 품고 있습니다.

1951년 유명한 역사학자 토마스 저드슨이 베르농의 집을 방문, 작품을 감정하고는 전체는 아니고 얼굴 부분은 다 빈치가 직접 그린 것이라고 발표합니다. 아울러 그림 속 모나리자의 모습이 루브르의 것에 비해 젊고 가냘파 보이는 이유를 저드슨은 이렇게 설명했습니다. 다 빈치가 이 초상화를 그리던 1499년, 리자의 아이가 세상을 떠나면서 그녀가 슬픔을 이기지 못해 더 이상 그릴 수 없었고, 다 빈치는 이 작품을 중단했다가 몇 년 뒤 루브르의 「모나리자」를 다시 그렸다는 주장이었습니다. 버려진 작품은 다 빈치의 제자 베르나르디노 루이니가 완성했을 것이라고 주장했습니다.

점차 사람들에게 잊혀가던 「베르농의 모나리자」는 1982년 4월 23일자 「뉴욕타임스」에 실린 '어디서 미국의 모나리자를 볼 수 있을까?'라는 기사로 다시 관심을 끌었고 1995년 뉴욕 소더비 경매소에서 예상 가격의 거의 5배인 55만 2,200달러에 이름이 알려지지 않은 구매인에게 넘겨졌습니다. 현재 이 작품의 소재는 알 수 없습니다. 이 작품은 정말 다 빈치가 그리던 것일까요? 진실은 다 빈치만 알고 있고 대답은 들을 수 없습니다.

6장

칼과 산,
상처입은 명화들

「거울 속의 비너스」에서
「야간 순찰」까지,
명화의 수난과 반달리즘

The Night Watch / 1642 / Rembrandt H. van Rijn

'반달리즘'은 문화와 예술 작품을 파괴하고 약탈하는 행위를 일컫는 단어입니다. 프랑스 대혁명 직후의 혼란한 시기에 많은 문화재들이 피해를 입자 파리 주교였던 앙리 그레구아르Henri Grégoire가 "이것은 반달족 같은 짓이다."라고 했다는 데에서 유래한 단어입니다. 민족 대이동 시기에 반달족이 455년 로마를 침공한 적이 있는데, 이때 그들의 침략에 공포를 느꼈던 로마 사람들이 반달족이 문화를 말살하는 것으로 인식했고 후대에 반달리즘이라는 용어로 등장했으니 반달족은 참 억울할 것 같습니다. 왜냐하면 로마를 약탈한 서고트족이나 동고트족, 켈트족에 비하면 그들은 양반이었거든요. 이번 이야기는 비상식적인 행동으로 상처 입은 예술품들 이야기입니다.

　　　화가 중의 화가라고 불렸던 벨라스케스의 「거울 속의 비너스」는 그가 남긴 유일한 누드화입니다. 가톨릭 세력이 강했고 종교 재판의 위세가 극에 달했던 스페인에서 이런 작품을 그리고 남겼다는

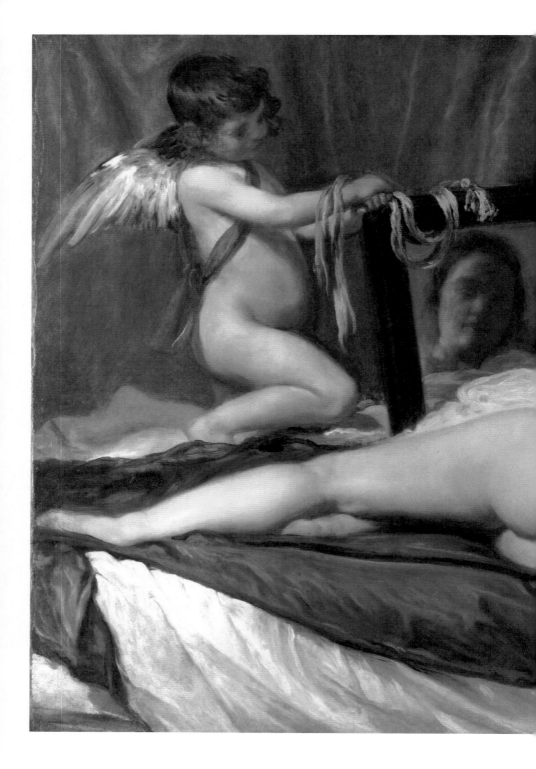

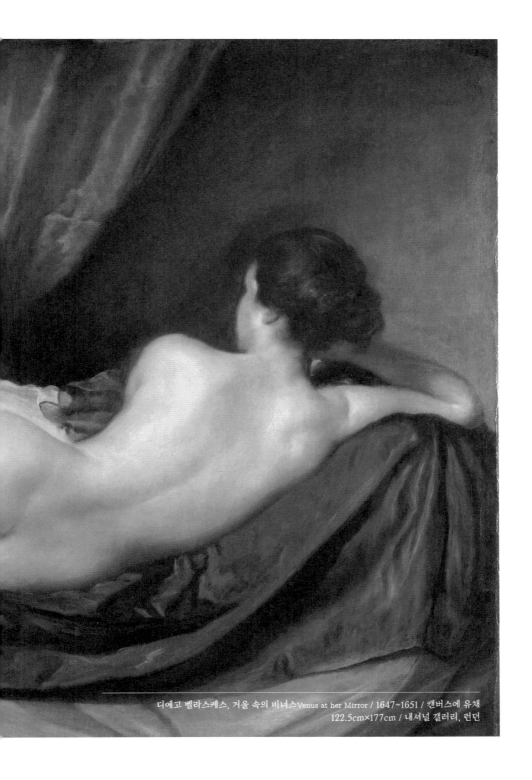

디에고 벨라스케스, 거울 속의 비너스Venus at her Mirror / 1647~1651 / 캔버스에 유채
122.5cm×177cm / 내셔널 갤러리, 런던

1914년 공격당한 직후의 작품 모습 / 내셔널 갤러리, 런던

것은 거의 기적에 가까운 일이었지만, 은밀하게 외국에서 누드화를 수집하곤 했던 당시 고위층의 비호가 있었기에 가능했겠지요. 1906년, 영국은 이 작품을 구입해서 내셔널 갤러리에 전시합니다. 그리고 1914년 3월 10일, 이 작품은 한 여성으로부터 공격을 받습니다. 여성 참정권자인 메리 리처드슨은 미리 준비한 고기 써는 칼로 벨라스케스의 작품에 칼질을 합니다. 일곱 번의 칼질이 작품에 고스란히 남았습니다.

　　메리 리처드슨은 전날 동료인 에멀린 팽크허스트가 체포된 것에 대한 항의 표시였다고 말했지만 그 이전부터 명화 작품들에 대해 공격을 하겠다는 암시는 있었습니다. "근대사의 가장 아름다운 캐릭터인 팽크허스트를 파괴하려는 정부에 대항해서 신화 속 가장 아름다운 여인을 묘사한 그림을 파괴하려고 했다."라는 것이 그녀의 주장이었고 이 사건으로 그녀는 6개월 감옥형을 선고받습니다. 그림은 내셔널 갤러리의 복원팀에 의해 성공적으로 수리되었습니다. 사건으

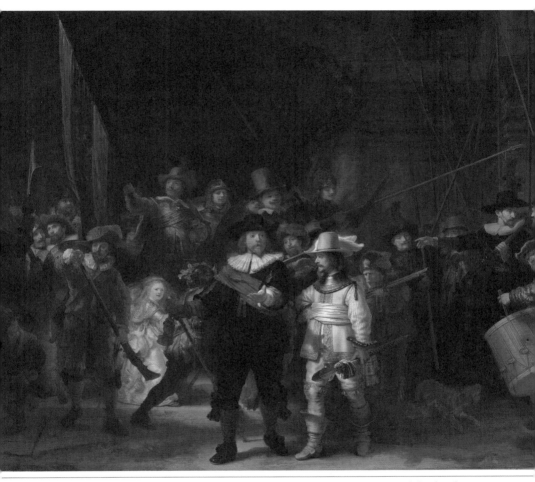

렘브란트 반 레인, 야간 순찰The Night Watch / 1642 / 379.5cm×453.5cm / 캔버스에 유채
암스테르담 국립 미술관, 네덜란드

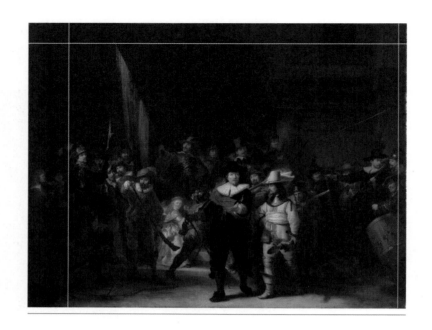

로부터 38년 뒤인 1952년, 메리 리처드슨은 한 인터뷰에서 "나는 하루 종일 남자 관객들이 그 그림을 멍하게 보고 있는 것이 싫었다."라는 말을 남겼습니다.

렘브란트가 그린 「야간 순찰」의 원래 제목은 「프란스 배닝 코크 대장의 중대」인데, 가운데 인물이 코크 대장이고 그 오른쪽에 노란색 옷을 입은 사람이 빌렘 반 로이텐부르그 중위입니다. 오늘날 우리가 보는 「야간 순찰」은 원래 크기가 아닙니다. 1715년에 암스테르담 시청으로 작품을 옮기면서 시청의 벽에 맞추기 위해 그림을 잘라 냈습니다. 네덜란드 화가 게리트 룬덴스(Gerrit Lundens, 1622~1686)가 「야간 순찰」이 발표되고 몇 년 후 코크 대장의 요청을 받고 원래 작품보다 작게 모사한 것이 있는데(위 그림 참조), 지금 작품과 비교해보면 하얀

1975년 9월 16일 촬영
암스테르담 국립 미술관, 네덜란드

선 바깥이 잘려 나간 부분입니다. 19세기 이전까지는 이렇게 벽에 맞추기 위해 그림을 잘라내는 일이 일반적이었다고 합니다. 집단 초상화 속에서 잘려나간 인물은 꽤 억울했을 것 같습니다.

「야간 순찰」의 수난은 여기서 끝나지 않았습니다. 벽난로의 그을음이 작품에 더해지자 작품을 보존하기 위해 바니시칠을 했는데, 대낮을 묘사한 작품의 배경이 밤처럼 시커멓게 되었고, 그 바람에 19세기부터 이 작품의 제목이 「야간 순찰」이 되고 말았습니다. 1911년 1월 13일, 실직 중인 구두공이 일자리가 없는 것에 대한 화풀이로 작품에 칼질은 했지만 두꺼운 바니시 칠 덕분에 작품이 손상을 입지 않았습니다. 작품을 시커멓게 만든 바니시 칠이 작품을 구한 것이지요.

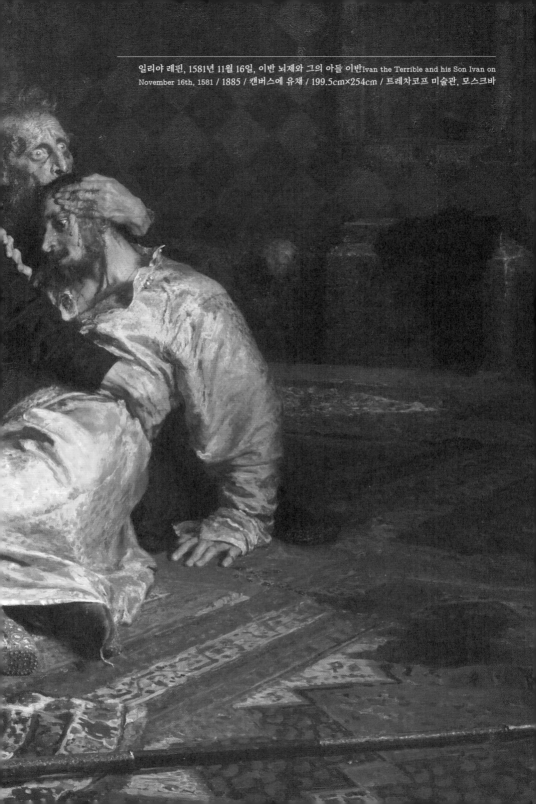

일리야 레핀, 1581년 11월 16일, 이반 뇌제와 그의 아들 이반Ivan the Terrible and his Son Ivan on November 16th, 1581 / 1885 / 캔버스에 유채 / 199.5cm×254cm / 트레차코프 미술관, 모스크바

1975년 9월 14일, 이번에는 실직한 교사가 칼로 작품을 그었습니다. 30cm 정도의 상처를 입은 작품은 성공적으로 복원이 되었지만 지금도 상처가 남아 있습니다. 이 남자는 '신의 명령을 받고 그 일을 했다'라고 했는데 정신병이 있다는 이유로 법적 처벌을 받지 않았지만, 1976년 4월에 자살하고 맙니다. 1990년 4월 6일에도 이 작품은 정신병원을 탈출한 환자에 의해 공격을 받았습니다. 작품에 산을 뿌렸는데 경비가 재빨리 남자의 행동을 제지하고 즉시 물을 뿌려 피해를 면할 수 있었습니다.

앞의 그림인 러시아 사실주의의 거장 일리야 레핀의 「1581년 11월 16일, 이반 뇌제와 그의 아들 이반」도 커다란 상처를 입은 명화입니다. 먼저 그림이 이야기하는 상황을 살펴볼까요. 비명소리가 들려 문을 열자 기가 막힌 장면이 펼쳐졌습니다. 피를 흘리며 정신을 잃은 듯 보이는 아들을 안고 있는 아버지의 눈은 금방이라도 튀어나올 것 같습니다. 사람이 느끼는 가장 불행한 감정, 예를 들면 증오, 분노, 탄식, 후회가 두 눈에 가득합니다. 검은색의 아버지 옷과 화려한 차림의 아들 옷이 대비되면서 이 순간의 참혹함이 극대화되었습니다. 약간의 실랑이가 있었는지 양탄자는 접혀 있고 두 사람 사이의 모든 인연의 끈을 끊어놓은 날카로운 쇠 지팡이가 바닥에 뒹굴고 있습니다. 아버지는 '이반 뇌제'라는 이름으로 더 유명한 이반 4세, 그의 품에 안겨 숨을 헐떡이고 있는 젊은이는 이반 4세의 아들이자 황태자였던 이반 이바노비치입니다.

'뇌제'는 잔혹한 통치자를 표현하는 단어입니다. 이반 4세는 세 살 때 아버지 바실리 3세를, 여덟 살에 어머니 엘레나 황후를 여의니다. 이후 러시아 황제로 등극하는 열여섯 살 때까지 그는 목숨

을 지키기 위해 칼날 위의 삶을 살았습니다. 황제가 되고 난 후 그는 의욕적으로 러시아를 절대 왕권의 나라로 바꾸기 시작합니다. 황제를 뜻하는 '카이사르'의 러시아식 발음인 '차르'를 처음 사용한 사람도 그였습니다.

그러나 치세 후반기에 접어들면서 심각한 정신 장애를 앓게 됩니다. 원인은 수은 중독이었다는 설도 있고 매독에 의한 것이라는 설도 있습니다. 급기야는 아들인 이반 황태자의 첫 번째 아내와 두 번째 아내를 수녀원으로 보내버립니다. 세 번째로 맞아들인 며느리는 임신 중에 옷차림이 단정치 못하다고 이반 뇌제에게 얻어맞아 유산을 하고 맙니다. 이를 알고 격분한 아들이 항의하기 위해 아버지를 찾아갔을 때 그림과 같은 일이 일어났습니다. 쇠 지팡이에 찔린 아들은 며칠 뒤 숨을 거둡니다. 이반 4세는 자신의 혈통을 자기 손으로 끊어버린 것이었지요. 아들이 죽고 3년 뒤 이반 뇌제는 세상을 떠나고 그의 왕조는 끝이 납니다. 이성과 감정을 통제하지 못하는 순간 사람은 짐승과 다를 것이 없습니다.

1913년 1월 16일, 스물아홉 살의 성상 파괴자가 작품을 칼로 훼손했습니다. 이반 4세와 아들의 얼굴 부분에 3개의 칼자국을 남겼습니다. 결국 러시아를 떠나 핀란드에 살고 있던 레핀을 불러들여 작품을 복원합니다. 이 사건으로 미술관 관장은 사임하고 큐레이터는 스트레스를 견디지 못해 달리는 기차에 몸을 던져 생을 마감합니다.

러시아의 극단적 민족주의자들은 당시 상황을 정확히 묘사하지 못했으며 러시아를 비방할 목적이 있다면서 지속적으로 작품 전시를 반대해왔습니다. 2018년 5월 25일, 술 취한 관객이 그림 주변에

1913년 공격을 당한 직후의 상태 2018년 공격을 당한 직후의 상태

설치한 쇠 말뚝으로 안전유리를 부수고 그림을 훼손하는 일이 또 발생했습니다. 작품 가운데 황태자가 묘사된 부분에 세 군데 상처가 났는데 그나마 다행인 것은 주요 부분이 손상을 입지 않은 것이라고 합니다. 복원에 몇 년이 걸린다고 하니까, 이 작품의 운명도 범상치 않습니다. 이반 4세의 삶처럼 말입니다.

　　고흐의 작품 중에도 공격받은 그림이 있습니다. 「롤랑 부인 초상」입니다. 고흐가 아를에 있을 때 그를 돌봐준 사람들 가운데 우체부 롤랑의 가족이 있었고 고흐는 롤랑과 그의 부인, 자녀들을 자주 그림에 담았습니다. 고흐는 롤랑 부인 초상화를 총 다섯 점 남겼지요.

빈센트 반 고흐, 롤랑 부인 초상Portrait of Madame Roulin / 1888~1889 / 캔버스에 유채
91cm×72cm / 반 고흐 미술관, 암스테르담

1978년 4월 6일, 암스테르담 시립미술관에 전시되고 있던 이 작품에 서른한 살의 화가가 칼을 휘둘렀습니다. 길이 30~40cm의 자국이 남았지만 복원에 성공해서 다시 전시되고 있습니다. 체포된 사람은 암스테르담 시청의 복지 담당자가 자신에게 수당을 지급하지 않았다는 이유로 칼을 휘둘렀다고 했습니다. 고흐가 돈을 주는 사람은 아닌데 말이죠. 지금도 예술품들이 위협을 받는 상황은 계속되고 있습니다. 혹시 내 안에 자리하고 있는 반달리즘은 없을까요? 예술품은 화풀이 대상이 아닙니다.

7장
베리 공의 호화로운
그림 속 숨은그림찾기

15세기 채색 필사본에 담긴
중세 농민들의 열두 달

Très Riches Heures du duc de Berry / Octobre

중세 회화는 평면적인 구성과 종교에 편중되는 주제 때문에 오늘날 기준으로 보면 흥미가 떨어집니다. 그러다가 1400년 전후로 작품에 유연한 곡선이 등장하고 주제도 전원의 모습이나 귀족들의 생활이 담기는 등 새로운 변화가 유럽 전역에서 시작됩니다. 르네상스의 여명을 알리는 것이었지요. 이런 화풍을 '국제 고딕 양식'이라고 하는데, 이 무렵 제작된 작품 중에 중세 농민의 삶을 담은 것이 있습니다. 국제 고딕 회화의 시작을 알렸던 랭부르 삼형제의 「베리 공의 지극히 호화로운 시도서時禱書」는 농민들과 귀족들의 삶을 마치 스냅 사진처럼 담고 있는데, 국제 고딕 양식 단계에서 가장 유명하고 현존하는 최고의 채색 필사본이라는 평가를 받고 있습니다. 재미있는 몇 개의 작품을 살펴보겠습니다.

　　프랑스 왕 장 2세의 아들이었던 장 베리 공은 랭부르 삼형제에게 절기에 따른 기도서가 붙어 있고 일 년 열두 달의 풍경을 담은

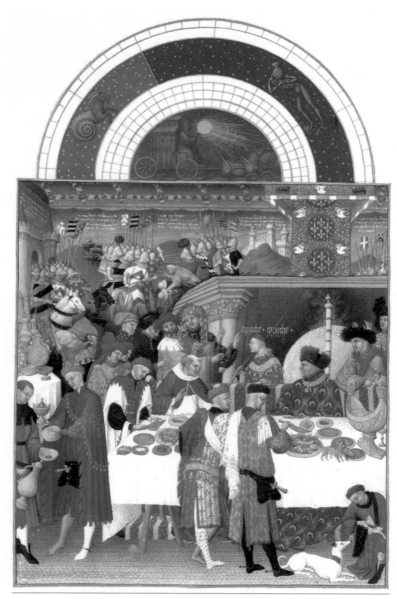

1월January / 1412~1416 / 피지에 템페라 / 22.5cm×13.6cm / 콩데 미술관, 프랑스

월력도를 제작하게 합니다. 요즘 그달을 상징하는 사진이나 그림이 담긴 달력과 비슷한 것이지요. 그러나 모든 것이 완성되기 전에 랭브르 삼형제와 베리 공은 세상을 떠나고 마는데, 당시 유행하던 흑사병에 걸렸던 것으로 추정됩니다. 이후 익명의 화가가 더 예쁘게 장식을 했고 이후 사보이 공작을 위해 오늘날의 형태로 완성되었는데 시도서의 1월 편에 오른쪽 푸른 옷을 입고 털모자를 쓰고 앉아 있는 사람이 장 베리 공입니다. 엄청난 양의 책을 수집한 것으로도 유명한 그가 새해를 맞아 친척들과 자신의 휘하에 있는 사람들을 불러 선물을 교환하는 파티를 열었습니다. 그런데 이상한 점을 눈치채셨는지요?

위의 그림 세부에서 보이듯이 테이블 앞에 서 있는 사람 중에 같은 색 타이츠를 입은 사람도 있지만 색과 무늬가 다른 타이츠를 입고 있는 사람들이 보입니다. 발 모양이 이상한 것은 차치하고라도 화가가 틀린 모습으로 그리지는 않았을 것 같은데, 당시 최첨단 유행이었을까요? 몇 년 전 서로 다른 양말을 함께 신는 것이 젊은 층에서 유행한 적이 있었는데, 그림 속 사람들은 이미 600년 전에 그 유

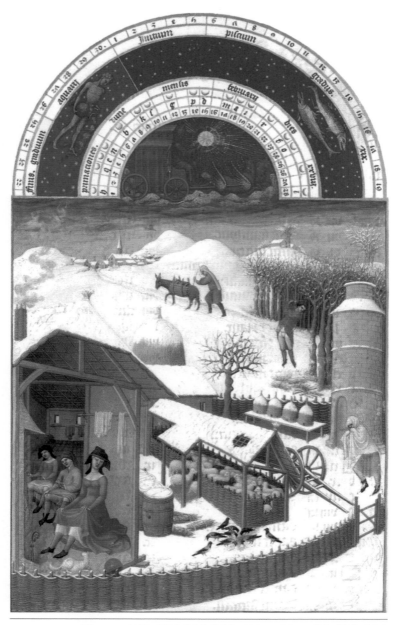

2월February / 1412~1416 / 피지에 템페라 / 22.5cm×13.6cm / 콩데 미술관, 프랑스

행을 선보였던 사람들일 수도 있겠다 싶습니다. 그 뜻과 상징이 궁금합니다.

「베리 공의 지극히 호화로운 시도서」는 일반 대중에게는 거의 노출되지 않았기 때문에 사람들에게서 잊혔다가 19세기 말 20세기 초에 관심의 대상이 됩니다. 2월 편에도 우리의 상상을 자극하는 장면이 있습니다. 중세의 겨울은 지금보다 더 추웠다는 연구 결과도 있지만, 그림 속 풍경에서도 한기가 스며 나오는 것 같습니다. 한겨울에도 땔감 나무를 운반하는 사람이 보입니다. 겨울에도 도끼를 들고 나무를 잘라 땔감을 준비하는 사람은 마음이 급하겠지요. 입김으로 손을 녹이며 서둘러 집으로 오는 남자 옆에는 하얀 눈을 뒤집어쓰고 있는 벌통 4개도 보입니다. 일을 하다 언 몸을 녹이기 위해 이미 불가에 모여든 사람들도 있습니다. 지붕에 쌓인 눈이 상당하지만 그래도 불기운이 있으니 그곳은 견딜 만하겠지요.

위의 그림 세부를 보면 드레스를 입은 여인은 젖은 치마를 살짝 들어 말리고 있는데 한쪽으로 고개를 돌린 모습이 이상합니다.

불기운이 너무 강한 탓이었을까요? 자세히 보니 바로 옆의 붉은 두건을 쓴 남자와 검은 두건의 여자 때문에 고개를 돌린 것 아닌가 싶습니다. 남자는 입고 있던 옷을 허벅지까지 올렸는데, 속옷을 입지 않았습니다. 그 옆의 여인도 마찬가지입니다. 그 바람에 민망한 장면이 연출되고 말았습니다. 옷이 아니라 젖은 몸을 말리는 것이 더 급한 두 사람이지만 속옷까지 차려입은 '지체 높은' 여인에게는 '차마 눈 뜨고 보기 힘든' 순간일 수 있겠지요. 실제로 중세 농민들이 속옷을 입지 않았는지는 알 수 없지만 기도서가 붙은 작품인데 외설에 가까운 내용을 담은 것을 보면 이 작품을 그린 랭부르 형제들의 유머가 담긴 것은 아니었을까요?

3월, 봄이 되었습니다. 저 멀리 베리 공이 사는 성이 보이고 성 앞의 들판에서는 사람들이 농사 준비로 분주하게 움직이고 있습니다. 3월은 봄을 맞이하는 기쁨과 농사 준비의 분주함이 공존하는 달이지요. 소 두 마리를 묶어 쟁기질을 하는 농부가 전면에 있고 왼쪽 위에는 포도 농사를 준비하는 사람들이 보입니다. 포도밭에 있는 사람들은 곡괭이로 땅을 뒤적이고 있습니다. 수십 번, 수백 번, 수천 번의 곡괭이질을 해주어야 공기가 땅속으로 들어가게 되지요. 그 위에는 양떼를 지키기 위해 개를 데리고 있는 양치기가 있습니다. 오른쪽에는 씨를 한 자루 가지고 나와 씨 뿌릴 준비를 하는 사람이 보입니다. 어떤 씨앗을 뿌리는 것인지 궁금해집니다. 베리 공의 성 탑에는 바람에 날리고 있는 용이 보이는데, 신화에 등장하는 멜뤼진mélusine이라는 요정을 상징합니다. 멜뤼진은 신성한 물에 사는 요정이라고 하니까 농사와 물은 늘 함께해야 한다는 것을 말하는 것일까요?

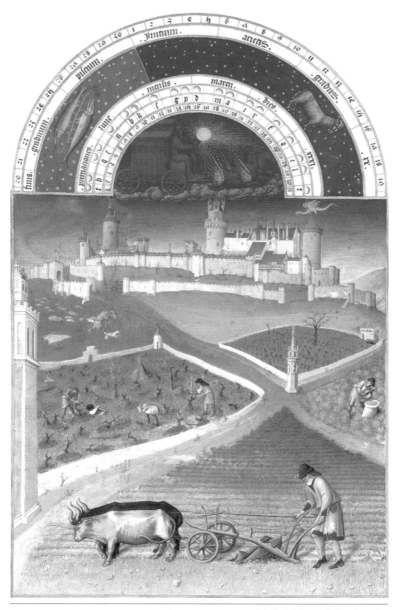

3월 March / 1412~1416 / 피지에 템페라 / 콩데 미술관, 프랑스

 그런데 포도밭에서 일하는 사람들의 몸짓이 아주 매력적입니다. 위의 그림 세부를 보면 포도밭에서 일하는 3명의 모습이 모두 다릅니다. 그런데 가운데 있는 사람은 마치 머리가 없는 것처럼 보입니다. 고개를 숙이고 일하는 모습을 뒤에서 묘사했기 때문이지요. 중세 미술에서는 보기 드문 표현 방법입니다. 고딕 회화가 등장하던 시기를 르네상스 초기로 보는 견해도 있는데, 관찰에 의한 사실적인 묘사가 저 남자의 몸짓에 고스란히 담겨 있습니다. 중세 천년이 무너지는 순간이라고 말하면 너무 거창할까요?

 10월은 추수가 끝나는 시기이자 다시 씨를 뿌리는 시기이기도 합니다. 텅 빈 들판처럼 보이지만 자세히 보면 의외로 많은 장치가 표현되어 있습니다. 오른쪽에 파란 옷을 입고 씨를 뿌리는 남자가 보입니다. 그의 표정을 보니 짜증이 난 얼굴입니다. 추수가 끝나자마자 다시 농사를 시작해야 하는 자신의 처지가 싫었을까요? 말을 탄 남자가 끌고 있는 것은 뿌린 씨가 땅속에 자리를 잡을 수 있도록 밭을 가는 도구인데 그 위에 돌을 올려놓았습니다. 돌의 무게로 좀 더 깊게 땅을 갈 수 있겠지요. 그 앞에는 까치와 까마귀가 부

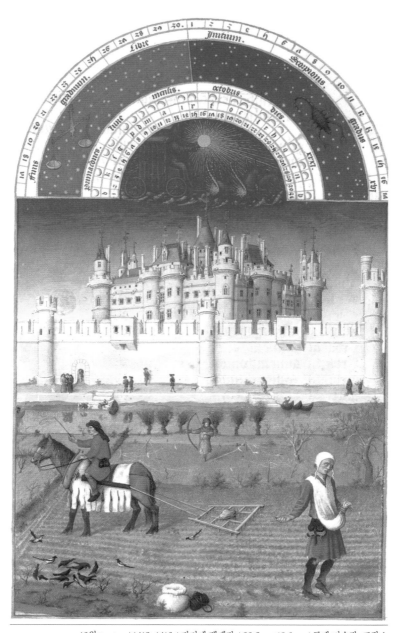

10월October / 1412~1416 / 피지에 템페라 / 22.5cm×13.6cm / 콩데 미술관, 프랑스

리를 땅에 대고 있습니다. 앞쪽에 곡식 자루가 있는 것으로 봐서는 얼마 전 추수가 끝났다는 것을 알 수 있습니다. 날짐승들에게 추수 중에 떨어진 낟알들은 겨울을 지낼 수 있는 식량이 됩니다. 그 뒤편에는 활을 당기고 있는 허수아비가 서 있습니다. 위 그림 세부에서 볼 수 있듯이 허수아비 주변에 줄을 걸어놓았는데, 놀랍게도 줄에 새털이 달려 있습니다. 아마 농부들이 일부러 줄에 붙여놓았겠지요. 새를 쫓아내는 기막힌 방법입니다. 물론 효과는 알 수 없지만요.

그림 속에 숨어 있는 이야기를 찾다가 문득 그런 생각이 들었습니다. 고단한 삶의 중세 농민들의 모습과 지금 우리의 모습과 무엇이 다를까요?

8장

카이사르의 용기로 바로크 시대를 살다

성폭력을 딛고 일어선 여성 화가
아르테미시아 젠틸레스키 이야기

Artemisia Gentileschi : 1593.7.8.~c.1656

Artemisia Gentileschi : 1593.7.8.~c.1656

1997년 10월, 프랑스에서 아그네스 메렛 감독의 영화 「아르테미시아 Artemisia」가 개봉됩니다. 이 영화를 통해 근대 회화사에 첫 여성 화가로 기록된 이탈리아의 아르테미시아 젠틸레스키(Artemisia Gentileschi, 1593~c.1656)가 대중들에게 널리 알려집니다. 여성 화가는 종교화와 역사화를 그릴 능력이 없다는 당시의 편견을 날려버리고 성공을 거두었지만, 그녀의 개인적인 삶은 그리 녹록지 않았습니다.

　　「회화의 알레고리로서의 자화상」은 그림을 그리는 데 집중하고 있는 여성 화가의 모습입니다. 흐트러진 머리카락과 물감이 묻어 더러워진 손은 그녀가 이 작업에 얼마나 몸과 마음을 집중하고 있는지를 말하고 있습니다. 전통적으로 예술을 의인화할 때는 여성으로 묘사했습니다. 젠틸레스키는 그런 점에 착안해서 예술을 자신의 얼굴로 묘사했다고 보는 견해가 주를 이루지만, 그녀의 다른 자화상과 비교했을 때 얼굴 모습에서 차이가 나기 때문에 그녀의 얼굴이 아니

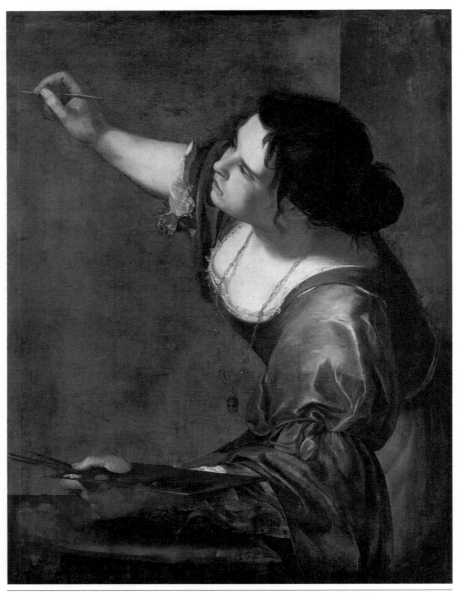

회화의 알레고리로서의 자화상Self-Portrait as the Allegory of Painting / 1638~1639 / 캔버스에 유채
98.6cm×75.2cm / 로열 컬렉션, 영국

라는 주장도 있습니다. 젠틸레스키는 캔버스를 향한 자신의 모습과 관객 쪽으로 향하는 모습을 모두 담았습니다. 왼쪽에서 들어오는 빛으로 그녀의 얼굴과 가슴 등은 정확하게 묘사했지만 등 뒤의 묘사는 모호한 면이 있습니다. 때문에 좀 더 극적인 느낌이 듭니다. 영국에 머물던 시절에 그려진 것으로 추정되는 이 작품은 영국 왕 찰스 1세의 소유였지요. 왼손으로 쥐고 있는 팔레트 아래에는 자신의 서명으로 A.G.F를 남겨놓았습니다(위 그림 참조).

　　젠틸레스키는 로마에서 태어났습니다. 아버지 오라치오는 풍경화로 유명한 화가였고 극적인 명암 대비로 미술사에 새로운 문을 열었던 카라바조의 화풍을 따라 작품을 제작한 첫 번째 화가들 중 한 명이었습니다. 젠틸레스키는 열두 살에 어머니를 여의고 아버지 손에 자랍니다. 젠틸레스키의 아버지는 그녀를 화가로 키우고자 합니다. 그러나 여성이 그림을 그리는 것을 탐탁잖게 여기던 당시의 사회 분위기 때문에 아카데미 입학이 거절되자 직접 회화를 가르칩니

다. 어려서부터 그림에 재능을 보인 그녀를 두고 아버지는 비길 데 없는 아이라고 자랑했습니다. 하지만 그림만 배웠기 때문에 젠틸레스키는 어른이 될 때까지 읽고 쓸 줄을 몰랐습니다. 이 무렵 글을 읽을 수 있는 여성은 아주 적었지요. 아버지는 딸을 자신의 친구인 아고스티노 타시에게 그림을 배우게 하는데, 이 일은 그녀에게 일생일대의 비극이 됩니다.

구약 성경에는 수산나와 늙은 장로들에 대한 이야기가 실려 있습니다. 아름답고 경건한 요아킴의 아내 수산나가 목욕을 하는 것을 보고 2명의 늙은 장로가 그녀를 유혹했습니다. 수산나가 그 장로들의 파렴치한 짓을 거절하자 장로들은 오히려 그녀가 외간 남자와 나무 아래에서 부정한 짓을 했다고 모함을 해 수산나는 사형을 선고받게 됩니다. 이때 하느님의 말씀을 들은 다니엘이 등장해서, 장로들에게 수산나가 외간 남자들을 만났던 나무 이름을 말해보라고 하자 장로들은 서로 다른 이름을 말하게 되고, 결국 수산나의 무죄가 밝혀진다는 내용이죠.

이 내용은 바로크 시대 화가들이 좋아했고 많은 화가들의 작품 소재가 되는데, 수산나를 정절과 정숙의 상징으로 여겼기 때문입니다. 그러나 화가들은 남성 후원자들에게 자신이 여성 누드를 그릴 실력을 갖추고 있다는 것을 보여주는 용도로 이 소재를 사용하기도 했습니다. 젠틸레스키도 이 내용을 「수산나와 장로들」이라는 그림으로 그렸습니다. 하지만 2명의 늙은 장로가 수산나를 위에서 누르는 듯한 자세와 불편하게 앉아 있는 수산나의 모습은 다른 화가들의 묘사와는 조금 다릅니다. 다른 남성 화가들의 작품 속 수산나의 모습은 수줍거나 조금 경박해 보이는 표정인데 반해 이 작품 속 수

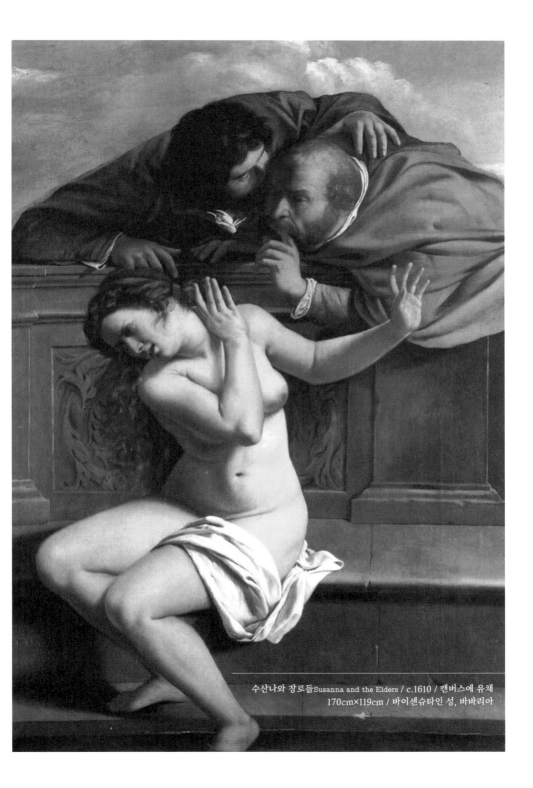

수산나와 장로들Susanna and the Elders / c.1610 / 캔버스에 유채
170cm×119cm / 바이센슈타인 성, 바바리아

산나는 겁에 질린, 상처 입기 쉬운 여인의 모습입니다. 여기에는 젠틸레스키에게 가해지던 남성들의 비겁하고 저열한 짓에 대한 그녀의 심리가 표현되어 있기 때문입니다. 두 장로는 아버지와 아버지의 친구인 아고스티노 타시의 얼굴에서 가져온 것이라는 주장도 있는데, 그렇다면 그것은 그녀가 성적 학대를 당했기에 가능한 묘사였겠지요. 「수산나와 장로들」은 젠틸레스키의 서명과 제작 일자가 표기된 최초의 작품인데, 수산나의 왼쪽 다리의 그림자 속에 표기되어 있습니다(위 그림 참조).

　　젠틸레스키에게 그림을 지도했던 아고스티노 타시는 풍경화가였고 그녀의 아버지와 함께 작업을 하기도 했습니다. 젠틸레스키의 아버지는 아내가 죽자 위층에 방을 마련하고 투지아라는 여인을 머물게 합니다. 아마 그림을 배우는 학생이 아니었을까 싶습니다. 투지아는 젠틸레스키와 친구가 됩니다. 어느 날 젠틸레스키 집을 찾아온 아고스티노 타시는 그녀를 범합니다. 그녀가 열여덟 살이었을 때 벌어진 일입니다. 젠틸리스키는 투지아에게 울면서 도움을 청했지만 투지아는 모른척했습니다. 나중에 투지아는 무슨 일이 있었는지 몰

랐다고 증언했지요. 이 사실을 알게 된 젠틸리스키의 아버지는 딸의 장래를 생각해서 아고스티노 타시가 딸과 결혼할 것이라고 생각했지만 그럴 생각이 없다는 것을 알고 난 뒤 친구를 고소합니다. 아고스티노 타시는 이미 아내가 있는 몸이었습니다.

여기서, 잠시 다음 쪽의 「유디트와 하녀」라는 그림을 볼까요. 유디트는 남편과 사별한 과부였는데, 아시리아의 장군 홀로페르네스가 그녀의 고향을 포위하자 그녀는 하녀와 함께 홀로페르네스의 막사로 찾아가 그를 유혹, 침실에서 목을 베어버림으로써 적군을 물리친다는 구약 성경 속 이야기의 주인공입니다.

유디트는 젠틸레스키가 여러 번 그린 소재입니다. 그녀가 그린 「유디트와 하녀」는 검은 배경이지만 황금색과 붉은색 옷이 화면을 밝게 하는 요소로 작동하고 있고 대각선 구도를 사용해서 우리의 시선을 유디트와 하녀의 얼굴을 본 다음 자연스럽게 목이 잘린 홀로페르네스의 얼굴로 유도하고 있습니다. 목을 담은 바구니 아래로 피가 떨어지고 있습니다. 이제 떠난다는 뜻이겠지요. 적진을 몰래 빠져나가 집으로 돌아가야 하는 유디트의 눈에는 위험에 대한 걱정의 눈빛이 보입니다. 소리마저 사라진 느낌입니다. 당당하게 자른 머리를 들고 있는 승자의 모습으로 유디트를 묘사한 많은 남자 화가들과 구별됩니다.

「유디트와 홀로페르네스의 목을 든 하녀」는 젠틸레스키의 아버지 오라치오가 그린 같은 주제의 작품입니다. 때문에 젠틸레스키가 아버지의 작품을 기초로 해서 작업했다는 추정이 가능합니다. 젠틸레스키의 작품 중에는 그녀의 것인지 아버지의 것인지 논란이 있는 작품도 있지요.

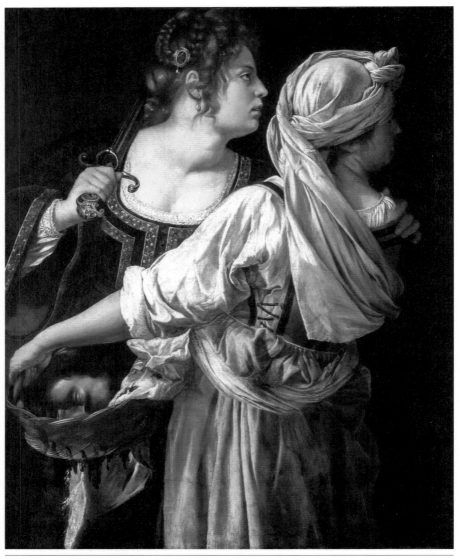

유디트와 하녀 Judith and her Maidservant / 1618~1619 / 캔버스에 유채 / 114cm×93.5cm / 피티 궁전, 피렌체

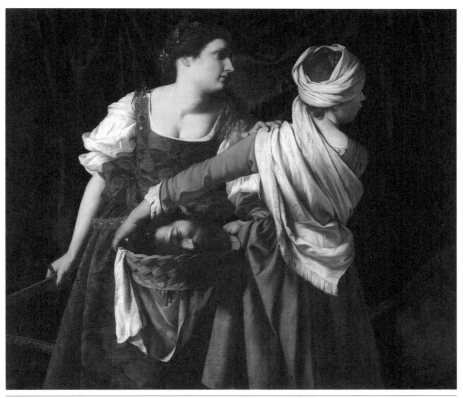

오라치오 젠틸레스키
유디트와 홀로페르네스의 목을 든 하녀Judith and her Maidservant with the Head of Holofernes
c.1608 / 캔버스에 유채 / 136cm×160cm / 노르웨이 국립 미술관, 오슬로

다시 고소 사건으로 돌아가보겠습니다. 재판의 주요 쟁점은 타시의 성폭행보다 타시가 젠틸레스키 가문에 먹칠을 했다는 것이었습니다. 법정에 선 타시는 혐의를 완강히 부인했습니다. 우선 타시는 젠틸레스키가 처녀가 아니었고 이미 많은 남자와 관계를 맺은 여자였다고 주장했습니다. 그리고 증인들을 세워 그녀의 행동이 난잡했다고 증언하게 했습니다. 아니, 처녀가 아니고 난잡하면 강간을 해

도 되는 건가요? 7개월에 걸친 재판은 젠틸레스키에게 끔찍한 것이었습니다. 우선 그녀는 산파들로부터 그녀가 강간당했다는 것을 증명받아야 했습니다. 틀에 올라가서 여러 사람들이 보는 중에 검사를 받았다고 합니다. 그것도 오래전에 당한 것인지, 최근에 당한 것인지 밝혀져야 했습니다. 또한 그녀는 그녀가 거짓말을 하지 않다는 것을 확인받기 위해서 엄지손톱을 조이는 고문 틀에 묶여 고문을 당했습니다. 거짓말이면 아플 때 다른 말을 할 수 있다는 이유 때문이었습니다.

「홀로페르네스의 목을 베는 유디트」는 앞의 작품보다 좀 더 잔혹하고 사실적으로 유디트의 행동을 묘사한 작품입니다. 유디트와 하녀는 팔을 걷어 올렸습니다. 훈련받은 군인이 아니라 집안일 하는 평범한 여인이라는 뜻입니다. 빛과 어둠의 강한 대비, 시트를 적시는 피의 묘사는 우리가 현장에 있는 듯한 느낌을 줍니다. 강렬한 명암 대비는 카라바조의 영향입니다. 카라바조도 같은 주제의 작품을 남겼는데, 그림을 비교해보면 유디트에 대한 묘사에서 차이가 보입니다. 카라바조의 유디트가 젊고 나약하고, 소극적이고 주저하는 듯한 모습이라면, 젠틸레스키의 유디트는 강하고 적극적이고 씩씩합니다. 이 그림은 젠틸레스키가 강간을 당한 직후 또는 그 과정 중에 그려진 것으로 추정되는데, 남자들에 대한 증오가 담겨 있는 것은 아닐까요? 미술사학자들은 사회적으로 해방된 여인이 잘못된 행위를 징벌하는 모습으로 보기도 하고 작가의 개인적인 억압된 분노에 대한 카타르시스를 표현한 것으로 해석하기도 합니다.

7개월 간의 재판 동안 타시가 처제와 불륜 관계였고 아내를 죽이려고 했다는 사실도 밝혀졌습니다. 또 젠틸레스키 아버지 작품

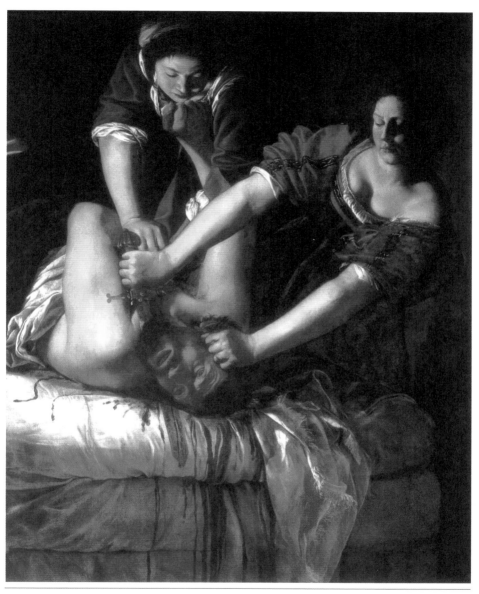

홀로페르네스의 목을 베는 유디트Judith Beheading Holofernes / 1611~1612 / 캔버스에 유채
158.8cm×125.5cm / 카포디몬테 박물관, 나폴리

을 훔칠 계획까지 탄로 나고 말았습니다. 이 정도면 사람의 탈을 쓴 짐승 아닌가요? 타시에게는 5년의 중노동형과 로마에서의 추방형 중 하나를 고르라는 판결이 내려졌고 타시는 추방형을 택했습니다. 그러나 타시는 추방당한 지 몇 달 뒤에 로마로 돌아옵니다. 힘센 연줄이 그를 다시 로마로 불렀던 것이죠. 상처만 남은 젠틸레스키는 재판이 끝나자마자 아버지의 주선으로 지참금을 들고 피렌체 출신의 낭비벽 많은 화가와 결혼해서 로마를 떠납니다. 두 번 다시 돌아오고 싶지 않았겠지요.

피렌체에서의 거주 기간이 젠틸레스키에게는 가장 성공적이었던 시기였습니다. 메디치가의 후원을 받으며 성공적인 화가의 길을 걷게 됩니다. 드디어 읽고 쓰는 법을 배우고 음악과 연극 공연도 보게 됩니다. 피렌체에 있는 디세뇨 아카데미에 가입하는데 이곳에 가입한 최초의 여성 회원이었습니다. 당시 사회 분위기를 고려한다면 아카데미 가입은 그녀가 직업 화가로서 사람들에게 공식적으로 인정받았음을 뜻합니다. 아카데미 회원 중에는 갈릴레오 갈릴레이도 있었는데 두 사람 사이의 편지가 남아 있는 것으로 봐서는 친분이 있었다는 뜻이겠지요.

젠틸레스키는 여러 점의 자화상을 남겼습니다. 「류트 연주가 모습의 자화상」은 피렌체에 거주할 때 그린 작품으로 추정됩니다. 로마 시대 여성 연주자 복장으로 류트를 켜는 모습인데 몸은 왼쪽을 향했지만 얼굴은 오른쪽으로 돌려 우리를 쳐다보고 있어서 좀 더 그녀의 모습을 자세히 볼 수 있습니다. 검은색 배경과 오른쪽에서 들어오는 빛으로 그녀는 마치 스포트라이트를 받고 있는 것처럼 보입니다. 정확하게 묘사한 류트와 손가락 위치는 그녀가 직접 악기를

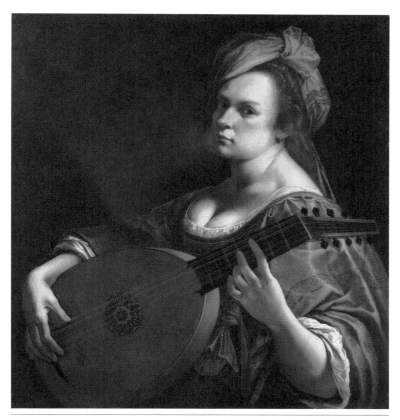

류트 연주가 모습의 자화상Self-portrait as a Lute Player / 1615~1618
캔버스에 유채 / 77.5cm×71.8cm / 워즈워스 애터니엄 미술관, 코네티컷

다뤘다는 것을 보여주는 장치입니다.

당시 피렌체에서는 카타리나 성녀에 대한 인기가 높았습니다. 피렌체를 다스리던 코시모 2세의 여동생 이름이 카타리나였기 때문이라는 말도 있지만 성녀가 존중받는 것은 일반적인 현상이지요. 젠틸레스키는 자신의 명성을 높이는 방법으로 카타리나 성녀의 모습을 활용합니다. 카타리나 성녀는 기독교인이었고 당시 로마 황제 막

센티우스의 박해를 받습니다. 막센티우스로부터 못이 박힌 바퀴를 돌려 그녀의 몸을 잘라 죽게 하는 형을 받았다는 이야기가 전해지고 있는데, 그녀를 묘사하는 「알렉산드리아의 성녀 카타리나」에서도 그녀는 쇠못이 달린 바퀴를 만지고 있습니다.

「알렉산드리아의 성녀 카타리나 모습의 자화상」은 알렉산드리아의 성녀 카타리나와 연계된 자화상입니다. 피렌체에 머물 때 세 점의 자화상을 그리는데 앞서 본 「류트 연주가 모습의 자화상」과 머리의 각도, 머리에 두른 터번의 묘사에서 구성이 비슷합니다. 세 점 모두 비슷한 시기에 제작된 것으로 추정되는데, 「알렉산드리아의 성녀 카타리나」를 X선으로 조사한 결과 작품 아래에 「알렉산드리아의 성녀 카타리나 모습의 자화상」을 스케치한 것이 발견되었습니다. 젠틸레스키는 다양한 모습의 자화상을 남겼는데 남성들이 구축해놓은 자신에 대한 이미지를 바꾸고자 했기 때문이라는 해석이 있습니다. 생각해보면 두껍고 무거운 유리 천정이 그나마 얇아진 것은 이런 몸부림이 쌓인 결과입니다.

하지만 피렌체에서의 생활이 그저 좋기만 했던 것은 아니었습니다. 허영심 많고 낭비벽 심한 남편은 일보다는 도박에 빠져 살았습니다. 그래서 자주 빚에 시달려야 했고 채권자들은 그녀가 속해 있는 단체에 찾아가 빚 독촉을 하기도 했습니다. 남편 복도 없었던 거지요. 피렌체에 살던 젠틸레스키는 잠시 부자 도시 제노바로 이사합니다. 그곳에서 아버지와 함께 작업을 하고 후원자도 몇 사람 등장하면서 재정 상태가 좋아집니다. 그러나 그녀의 일생을 보면 여유로운 삶을 누렸던 시간은 그리 많지 않았습니다.

막달레나 마리아는 젠틸레스키가 피렌체에 거주할 당시 즐겨

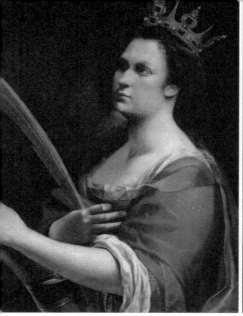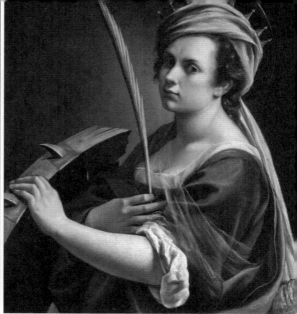

알렉산드리아의 성녀 카타리나Saint Catherine of Alexandria / c.1615 / 캔버스에 유채 / 77cm×62cm / 우피치 미술관, 피렌체(왼쪽)

알렉산드리아의 성녀 카타리나 모습의 자화상Self-Portrait as Saint Catherine of Alexandria / c.1616 / 캔버스에 유채 / 71.4cm×69cm / 내셔널 갤러리, 런던(오른쪽)

다뤘던 주제였습니다. 막달레나 마리아가 누구인가에 대한 이야기는 서기 200년부터 지금까지도 논란의 대상입니다. 그러나 막달레나 마리아의 참회는 많은 화가들이 좋아했던 주제였지요. 다음 쪽의 그림 「참회하는 막달레나 마리아」에서 막달레나 마리아는 지금 죄인의 길을 벗어나 예수께 헌신하겠다고 결심하고 있습니다. 어깨에서 흘러내리는 옷은 과거의 그녀를 나타내는 상징입니다. 허영을 상징하는 거울과 보석상자를 한 손으로 밀어놓고 시선은 하늘을 향하고 있습니다. 젊은 시절의 행동에 대해 후회하지 않는 사람이 얼마나 있겠습니까? 후회는 우리가 유한한 삶을 살기 때문에 얻게 되는 지혜입니다.

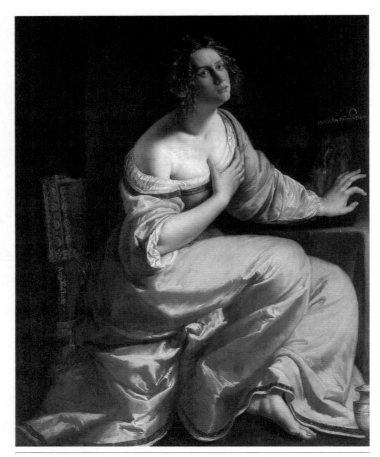

참회하는 막달레나 마리아Penitent Magdalene / c.1620 / 캔버스에 유채 / 146.5cm×108cm
피티 궁전, 피렌체

젠틸레스키의 막달레나 마리아에 대한 묘사는 기존 화가들과
는 차이가 있습니다. 참회 장면에 등장하는 해골도 십자가도 촛불도
보이지 않습니다. 대신 환한 인물과 배경의 대조, 특히 어두운 색과
눈부신 황금빛 대비가 강렬하게 자리를 잡고 있습니다. 어쩌면 남성
중심의 시선에서 여성의 시선으로 바라보고자 했던 것은 아닐까요?

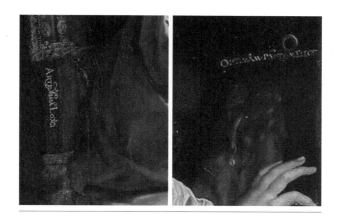

　작품에는 위의 그림 세부에서 보이듯이 막달레나 마리아가 앉아 있는 의자에 'Artemisia Lomi'라고 서명이 되어 있습니다. 피렌체부터 Lomi라는 이름을 사용했지요. 그녀의 왼손 위쪽에는 'Optimam partem elegit'라는 글귀가 보이는데 '너는 가장 좋은 것을 택했다'라는 뜻입니다. 이 구절 때문에 그림 속 여인이 성경에 나오는 라자로의 누나 마리아라고 보는 의견도 있습니다. 그러나 당시에는 막달레나 마리아와 라자로의 누나 마리아를 같은 사람으로 생각했기에 한 작품에 두 개의 이미지를 넣었다고 추정됩니다. 실제로 마리아는 여인들의 흔한 이름이었거든요.

　다음 쪽 그림인 「황홀경에 빠진 막달레나 마리아」는 또 다른 막달레나 마리아의 모습입니다. 그녀와 관련되어 전해오는 이야기 중에는 말년에 막달레나 마리아가 광야의 동굴에 들어가 참회의 생활을 했는데, 어느 날 천사의 인도로 천국에 들어가 음악을 듣게 되었다고 하지요. 작품 속 막달레나 마리아의 몸과 마음은 모두 음악이 주는 환희에 젖어버린 모습입니다. 어깨에서 옷이 흘러내리는 것

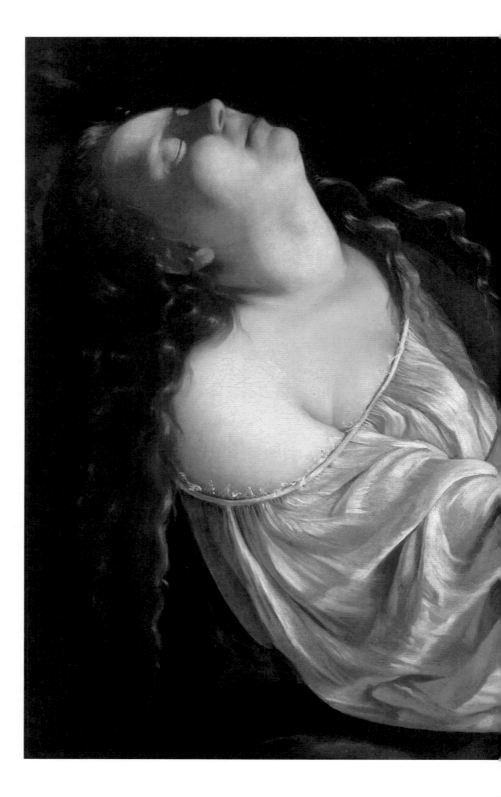

황홀경에 빠진 막달레나 마리아 Mary Magdalene in Ecstasy / 1620~1625
캔버스에 유채 / 81cm×105cm / 개인 소장

은 앞서 소개한 작품의 막달레나 마리아와 같은 모습입니다. 사진으로만 전해지던 이 그림은 2011년, 프랑스에서 개인이 소장 중인 것으로 확인되었고 2014년에 파리에서 열린 경매에서 예상가 60만 유로를 훨씬 뛰어넘는 86만 5,000유로(한화 12억 원 상당)에 거래되면서 2018년 「알렉산드리아의 성녀 카타리나 모습의 자화상」이 360만 파운드(한화 64억 5,000만 원 상당)로 그 기록을 깰 때까지 가장 높은 가격을 기록했습니다.

피렌체 생활을 끝내고 젠틸레스키는 가족들과 함께 다시 로마로 돌아옵니다. 얼마 후 실시한 인구조사표에는 어떤 이유에선지 그녀가 집주인으로 되어 있습니다. 무슨 일이 있었던 걸까요? 분명한 것 하나는 로마로 이사를 온 다음 해, 그녀의 남편이 그녀에게 세레나데를 부른 일단의 스페인 남자들을 폭행해서 고발당했고, 얼마 후 우리 식 표현을 따르면 주민등록등본에서 남편의 이름이 삭제됩니다. 그리고 두 사람은 영원히 별거에 들어갑니다. 그 후 젠틸레스키는 로마의 유명 화가, 뛰어난 여성 화가로 불리게 됩니다. 부유하고 영향력 있는 고위 성직자들이 그녀의 후원자가 되면서 그녀는 강간의 피해로부터 벗어납니다. 원숙하고 존경받는 화가가 된 그녀는 나폴리로 이사를 가 여생의 대부분을 그곳에서 보냅니다. 그녀의 아버지는 영국에서 여왕의 저택 천정화를 그리고 있었는데 건강이 극도로 악화되면서 그녀를 런던으로 부릅니다. 아버지의 병간호와 일을 도와주면서 아버지와 딸은 다시 한 번 화해합니다.

젠틸레스키의 화풍이 달라진 그림도 하나 볼까요. 「밧세바」입니다. 하녀들에 둘러싸여 목욕을 하고 있는 여인의 이름이 밧세바죠. 당시 왕이던 다윗이 이 모습을 보고 유부녀인 밧세바를 왕궁으

밧세바Bathsheba / c.1645~1650 / 캔버스에 유채 / 259cm×218cm / 신 궁전, 포츠담

로 불러 왕비로 삼습니다. 훗날 다윗과의 사이에서 낳은 두 번째 아이가 솔로몬 왕이 되지요. 밧세바 역시 화가들이 여성 누드를 그릴 수 있는 좋은 소재 중 하나였기에 많은 작품들이 있고 젠틸레스키도 밧세바에 관한 작품을 세 점이나 그렸습니다. 작품 속 밧세바는 이전의 여인들, 유디트나 막달레나 마리아와는 확연히 다릅니다. 극적이고 강한 감정이 담겨 있던 초기 작품에 비해 부드러워지고 보기 편하게 변했습니다.

알려지지 않은 병으로, 일부 주장에 따르면 1656년에 나폴리를 휩쓸었던 흑사병으로 젠틸레스키는 34점의 그림과 28통의 편지를 흔적으로 남기고 세상을 떠납니다. 젠틸레스키의 후원자 중에는 스페인의 펠리페 4세, 영국의 찰스 1세 같은 왕도 있었습니다. 어떻게 이런 쟁쟁한 사람들의 후원을 받았던 화가가 그렇게 쉽게 지워질 수 있었을까요? 여자였기 때문일까요? 그럴 수도 있었겠지만, 더 큰 이유는 그녀의 작품이 그녀의 아버지나 다른 화가의 것으로 잘못 알려진 이유도 크지 않았을까 싶습니다. '여자가 어떻게 이런 그림을-!' 저열한 남자들이라면 충분히 할 수 있는 이야기이고 한때는 그런 남자들이 세상을 움켜쥐고 있었습니다.

"나는 여자가 무엇을 할 수 있는지 보여줄 것입니다. 당신은 카이사르의 용기를 가진 한 여자의 영혼을 볼 수 있을 것입니다."

젠틸레스키가 그녀의 고객에게 보낸 편지의 한 구절이라고 합니다. 그럼요, 그 영혼이 빛나고 있었기 때문에 그나마 역사가 여기까지라도 흘러왔겠지요.

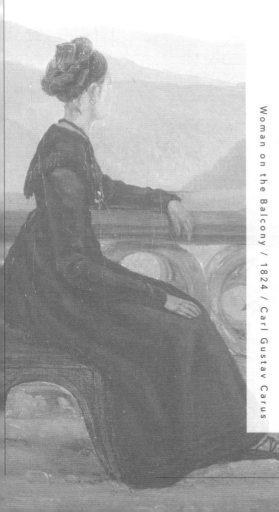

9장

안과 밖의
경계에 서서

**화가의 눈에 비친
발코니 풍경의 매력 속으로**

Woman on the Balcony / 1824 / Carl Gustav Carus

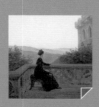

우리에게 발코니와 베란다의 구별은 참 어렵습니다. 사전을 찾아보면 아랫집 지붕을 쓰면 베란다, 건물 밖으로 튀어나왔으면 발코니라고 되어 있는데, 역시 쉽지 않습니다. 그리고 발코니와 베란다는 그위치만큼 우리에게 모호한 공간입니다. 실내인가요, 실외인가요? 안과 밖을 연결하는 공간이기 때문에 그곳에서 보이는 풍경과 그곳에서의 움직임은 낯설지만 흥미롭습니다. 그림 속 발코니 풍경을 보겠습니다.

다음 쪽 그림인 「발코니에 있는 여인」에서 발코니에 나와 앉은 여인은 고개를 돌리고 첩첩이 쌓여 달려가고 있는 산줄기를 바라보고 있습니다. 짙은 색 옷을 입은 여인의 모습에서는 어떤 것도 느낄 수 없습니다. 누군가를 기다리고 있는 것일까요? 모든 번잡한 생각들을 던져버리고 텅 빈 가슴만으로 앉아 있는 것은 아닐까요? 독일의 카를 구스타프 카루스(Carl Gustav Carus, 1789~1869)의 그림 속에는

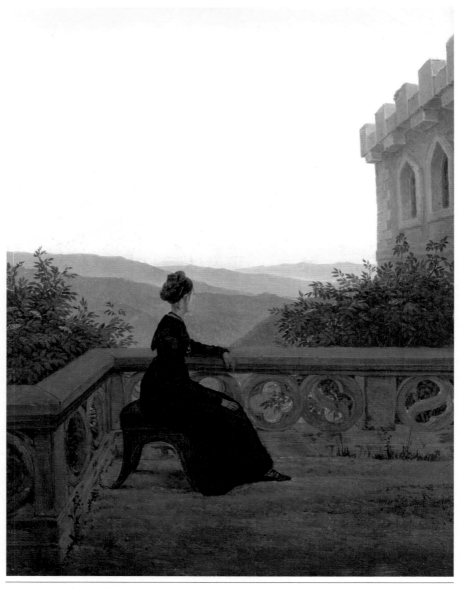

카를 구스타프 카루스, 발코니에 있는 여인Woman on the Balcony / 1824 / 캔버스에 유채 / 42cm×32cm
드레스덴 신 거장 미술관, 독일

고요와 휴식 그리고 신비로운 느낌이 가득합니다.

카루스는 화가이자 철학자이고 의사였습니다. 근대에 와서 이렇게 다양한 직업을 가지고 있었던 화가는 많지 않았습니다. 그가 활동하던 시기는 낭만주의 화풍이 유행했었고 역시 낭만주의 화가였던 카스파르 다비드 프리드리히처럼 풍경 속에 홀로 있는 사람은 낭만적인 감정을 불러일으킨다고 믿었습니다. 생각해보면 혼자 있는 발코니는 마음속의 것들을 내려놓을 수 있는 나만의 비밀 공간이기도 합니다.

발코니는 삶의 무게를 잠시 가볍게 하는 곳이기도 합니다. 126쪽 그림을 볼까요. 노르웨이 사실주의 화가 한스 헤위에르달(Hans Heyerdahl, 1857~1913)의 「창가에서」라는 그림입니다. 창가에 앉은 여인은 손에 책을 들었지만 집중할 수가 없습니다. 밖에서 들려오는 소리와 눈에 보이는 거리 풍경들도 문제지만 가슴에서 끓어 올라 머리를 채우고 있는 이런저런 상념들이 더 문제인 것 같습니다. 한 손으로 머리를 괴어 보지만 쉽게 물러갈 것 같지 않은 것들이 여인의 한숨에 녹아 흐르고 있고 눈의 초점을 흐리게 하고 있습니다. 여인이 있는 곳이 방 안이었다면 그 답답함을 어찌 감당할 수 있었을까요? 그림 속 모델은 헤위에르달의 아내 마렌입니다. 헤위에르달은 초상화와 풍경화에서 명성을 얻었는데 파리에서 공부했고 나중에는 파리에서 머물며 감성적인 그림들을 그렸지요.

발코니를 주제로 한 작품을 그린 화가로 프랑스의 구스타브 카유보트(Gustave Caillebotte, 1848~1894)를 제외하기는 어렵습니다. 127쪽 「창가의 젊은이」에서는 잘 가꿔진 거리를 내려다보는 사내의 등에서 단단함과 오만함이 느껴집니다. 19세기 중반, 오스만 남작에 의해

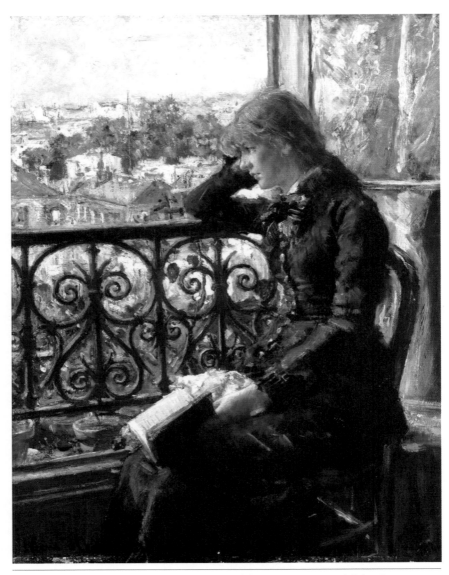

한스 헤위에르달, 창가에서At the Window / 1881 / 패널에 유채 / 46cm×37cm
오슬로 국립 미술관, 노르웨이

구스타브 카유보트, 창가의 젊은이Young Man at his Window / 1876 / 캔버스에 유채 / 116cm×80cm, 게티 뮤지엄, LA

중세 모습의 파리는 완전히 다른 모습을 갖추게 되었고 새로 건설된 반듯반듯한 길과 건물들은 파리 시민들의 생활 양식마저 바꾸어놓았습니다. 새로 지어진 건물은 신흥 부르주아들의 차지가 되었지요. 그림 속 남자는 카유보트의 동생 르네인데, 그곳에서 아래를 내려다보는 것은 자신들의 사회적 지위에 대한 일종의 과시 같은 것이 포함되어 있었습니다.

　　카유보트는 부잣집 아들로 태어나 부족함 없이 자랐고 막대한 유산마저 물려받아 가난에 허덕이는 동료 인상파 화가들에게 도움을 주기도 했습니다. 1876년 인상파 전시회에 출품된 이 작품을 보고 인상파를 옹호했던 작가 에밀 졸라는 마치 복사한 것처럼 정확한 묘사 때문에 '반예술적'이라고 평가하기도 했습니다. 카유보트의 초기 작품에 속하는 것으로 도시의 실제 모습을 묘사하는 데 흥미가 있었던 그의 관심이 잘 드러나 있습니다. 그런데 이 작품은 카스파르 다비드 프리드리히(Caspar David Friedrich, 1774~1840)의 「창가의 여인」과 닮은 듯하면서도 차이가 있습니다.

　　「창가의 여인」은 작은 창을 열고 밖을 바라보는 여인을 묘사한 작품입니다. 창 너머로는 배의 꼭대기 마스트가 보입니다. 뒷모습만 보이는 여인은 무엇을 보고 있는 것일까요? 같이 서서 보고 싶습니다. 그림 속 여인은 프리드리히의 아내 캐롤라인이고 이곳은 창문 너머로 엘베강이 보이는 그의 화실입니다. 프리드리히는 뒷모습을 보이는 인물의 모습을 작품에 자주 등장시켰습니다. 카유보트의 작품과 혹시 다른 점을 찾으셨는지요? 프리드리히의 작품 속 인물들은 무엇을 보고 있는지 알 수 없어서 매력적인데, 카유보트의 작품 속에는 그것이 확실하게 나타나 있습니다. 프리드리히의 여인은 자

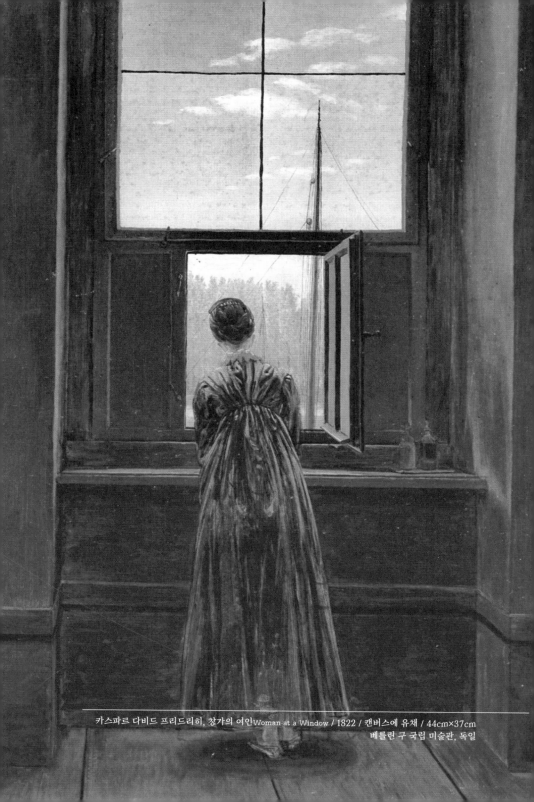

카스파르 다비드 프리드리히, 창가의 여인Woman at a Window / 1822 / 캔버스에 유채 / 44cm×37cm
베를린 구 국립 미술관, 독일

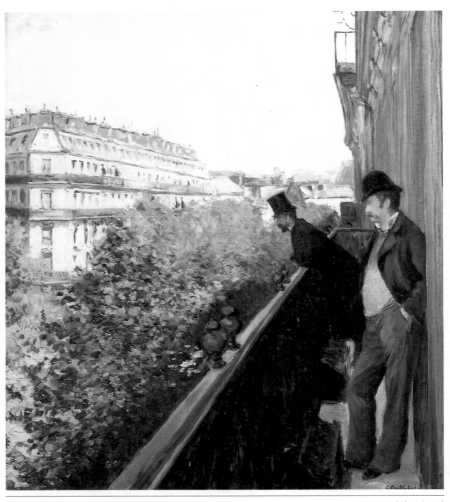

구스타브 카유보트, 발코니, 오스만 대로Balcony, Boulevard Haussmann / 1880 / 캔버스에 유채
69cm×62cm / 티센 보르네미사 미술관, 마드리드

연을 바라보고 있고 카유보트의 남자는 도시를 보고 있습니다. 그렇게 카유보트는 기존의 작법에서 벗어난 자신만의 구성을 만든 셈입니다.

　　카유보트의 또 다른 작품 「발코니, 오스만 대로」에서는 오스만 대로를 내려다보는 두 남자의 서로 다른 모습이 시선을 끕니다. 새로운 길과 공원이 들어서면서 근사한 옷을 입고 거리를 산책하는 것이 파리 시민들의 중요한 일과가 되었습니다. 혹시 아는 사람이라도 있는지 찾아보는 중인지, 실크햇을 쓴 남자는 몸을 난간에 기대고 거리를 살피고 있습니다. 반면 호주머니에 손을 넣은 남자는 벽에 몸을 기대고 있는데, 무덤덤한 표정입니다. 두 사람은 한 공간에 있지만 어떤 친분도 없는 것처럼 분위기는 적막합니다. 생각해보면 도시가 발전하면서 사람들 사이의 유대 관계는 그만큼 옅어졌지요.

　　다음 쪽 그림 「발코니의 남자」에서 정장을 하고 한 손을 허리에 올려놓은 남자의 자세는 당당하고 한편으로는 오만해 보입니다. 그림 속 사내는 지금 수많은 사람들이 아래에서 자신을 우러러보고 있는 듯한 감정을 느끼고 있는 것은 아닐까요? 발코니는 최고 권력자들의 자신을 보여주는 곳이기도 합니다. 넓지 않은 공간이지만 힘과 명예를 만천하에 과시하는 곳이기 때문에 발코니에 서기를 좋아하는 사람들이 여전히 많습니다. 뒷모습을 보이고 서 있는 사내의 모습에서 기존의 화법으로는 근대화 시대를 살아가는 개인의 삶을 표현할 수 없다는 카유보트의 생각을 읽을 수 있습니다.

　　발코니는 나를 감추고 상대를 살필 수 있는 곳입니다. 때문에 은밀한 분위기를 만들 수도 있지요. 한편으로는 세상을 조금 더 깊게 살필 수 있는 곳이기도 합니다. 어떤 눈으로 세상을 보느냐에 따

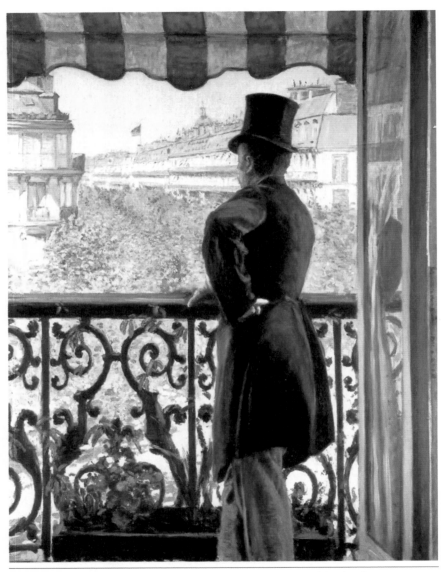

구스타브 카유보트, 발코니의 남자The Man on the Balcony / 1880 / 캔버스에 유채 / 116.5cm×89.5cm
개인 소장

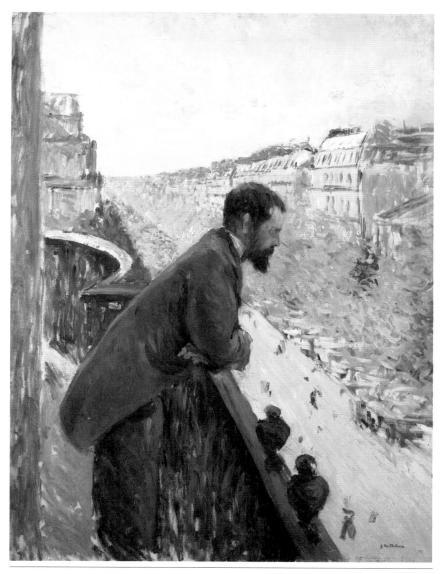

구스타브 카유보트, 발코니에 있는 남자Man on a Balcony / c.1880 / 캔버스에 유채 / 116cm×97cm
개인 소장

라 발코니는 음모의 장소가 되기도 하고 평화를 만드는 장소가 되기도 합니다. 133쪽의 「발코니에 있는 남자」에서 사내는 몸을 앞으로 구부리고 거리를 살피고 있습니다. 그는 무엇을 보고 어떤 생각을 하는 것일까요? 대각선 구도와 인상주의 기법에 사실적인 요소를 섞은 카유보트의 전형적인 기법이 보이는 작품입니다.

　　문득 우리는 지금 어디쯤 서 있는지 궁금해집니다. 안에 있을까요, 밖에 있을까요? 세상을 바라볼 때는 무엇에 초점을 맞추어야 할까요?

10장

26년, 짧아서 더욱 찬란한 불꽃과 신화

요절한 여성 화가
마리 바시키르체프가 바라본 세상

Marie Bashkirtseff : 1858.11.12~1884.10.31

Marie Bashkirtseff / 1858.11.12~1884.10.31

너무 일찍 세상을 떠난 사람들의 이야기는 늘 안타깝습니다. 사람마다 자신의 우주를 가지고 있다고 보면 다 열리지 않은 우주가 사라진 것이지요. 만약 그 우주가 다 열렸다면 우리의 삶은 얼마나 풍요로웠을까요? 살아서는 불꽃이었고 죽어서는 신화가 되었던 여성 화가 마리 바시키르체프(Marie Bashkirtseff, 1858~1884)의 짧은 생애도 마음을 무겁게 합니다.

「팔레트를 든 자화상」은 스물두 살의 바시키르체프의 자화상입니다. 창백한 얼굴과 얇은 입술에서 지적이고 자신만만함이 느껴집니다. 그러나 그녀를 다시 보게 하는 것은 깊은 눈입니다. 쉽게 물러서지 않는 눈빛이죠. 바시키르체프는 우크라이나에서 태어났습니다. 지방의 귀족 가문이었고 금전적으로도 부유했습니다. 살던 집은 거대했고 집 주변의 풍경은 수려했습니다. 그러나 이유를 알 수 없지만 부모의 결혼 생활은 행복하지 못했습니다. 바시키르체프가 태

팔레트를 든 자화상Self-Portrait with Palette / 1880 / 캔버스에 유채 / 114cm×95.2cm
니스 시립미술관, 니스

어난 다음 해인 1859년, 그녀의 어머니는 바시키르체프와 막 낳은 동생 폴을 데리고 친정으로 돌아갑니다. 일종의 별거인 셈이죠. 바시키르체프가 열두 살이 되던 1870년 5월, 그녀의 어머니는 친정어머니와 아이들, 그리고 친척 몇몇과 가족 주치의를 대동하고 러시아를 떠나 서부 유럽으로 갑니다.

유럽의 주요 도시에 머물면서 바시키르체프는 최고의 선생님들로부터 교육을 받습니다. 러시아어와 프랑스어를 이미 할 수 있었던 바시키르체프는 영어, 이탈리아어, 그리스어, 라틴어를 공부했습니다. 문법과 수사학, 역사와 신화학, 문학과 음악, 그리고 미술도 배웠습니다. 특히 음악을 좋아했던 그녀는 피아노와 기타, 하프 연주에 뛰어났고 성악에도 일가견이 있었습니다. 가끔 하느님은 한 사람에게 너무 많은 재능을 몰아주실 때가 있습니다. 물론 아차! 싶어서 얼른 데려가시지만요.

다음 쪽의 「봄」은 바시키르체프가 스물다섯 살 때 그린 그림입니다. 나무들 사이로 이어진 작은 길옆, 풀숲에 앉은 여인은 턱을 괴고 눈을 감았습니다. 앞치마에 떨어진 물오른 잎들의 그림자, 그곳에서 피어오르는 봄의 열기에 몸을 맡기고 있는 모습인데, 봄은 왔지만 답답한 마음을 풀 길이 없는 것일까요? 1883년 5월, 바시키르체프가 이 작품을 시작하면서 남긴 글이 있습니다.

"나무에 젊은 여인이 등을 기대고 있고 여인은 마치 아름다운 꿈을 꾸듯 눈을 감은 채로 미소를 짓는다. 주변은 사과나무와 옅은 장미 그리고 부드러운 녹색으로 둘러싸여 있는데, 그 안에 태양을 그려넣고 싶다. 만약 시흥詩興이 넘치는 과수원을 찾을 수 있다면

봄Spring / 1884 / 캔버스에 유채 / 215.5cm×199.5cm
러시아 미술관, 상트페테르부르크

여인은 누드가 되겠지."

완성된 작품은 처음 생각과는 다르게 묘사되어 있습니다.
　오페라 가수가 되고 싶었던 바시키르체프는 오디션에 몇 번
참가했지만 급성 후두염을 앓고 난 뒤 목소리가 성악에 어울리지 않
게 되자 음악에서 미술로 꿈을 바꿉니다. 그녀는 본격적으로 그림
공부를 하기 위해 니스에 있는 별장을 팔고 파리로 떠나자고 어머니

를 조르기 시작합니다. 당시 프랑스 정부가 유일하게 인정한 미술학교는 에콜 데 보자르였습니다. 그러나 에콜 데 보자르는 여학생의 입학을 허가하지 않았고, 열아홉 살의 바시키르체프는 아카데미 줄리앙에 입학합니다. 아카데미 줄리앙은 여학생을 받아주는 학교였기 때문에 유럽 전역과 미국으로부터 많은 여학생을 유치할 수 있었지요. 바시키르체프가 차 끓이는 주전자를 든 하인을 대동하고 털이 장식된 코르셋 드레스를 입고 나타나자 학교가 발칵 뒤집혔습니다. 참 매력적인 여인입니다.

다음 쪽 그림 「화실에서」는 바시키르체프가 공부했던 줄리앙 아카데미Académie Julian 교실을 묘사한 작품입니다. 그림을 따라가보겠습니다. 그림 속에는 모두 16명의 학생이 있습니다. 가운데 옅은 하늘색 옷을 입고 그림 그리는 학생이 보입니다. 빛도 가장 많이 받고 있고 그림에 가장 몰두하고 있는 '모범생'입니다. 다음에 반나체로 긴 창을 들고 있는 잘생긴 어린 모델이 눈에 들어 옵니다. 학생들은 그림에 몰두해 있거나 쉬고 있거나 이야기를 하고 있습니다. 모델 옆에 있는 해골은 아마 해부학을 공부하기 위한 것이겠지요. 그럼 바시키르체프는 어디에 있을까요? 모델을 관찰하기 가장 좋은 자리를 차지하고 있는 학생입니다. 맨 오른쪽에 검은색 드레스를 입고 등을 보이고 앉아 있지요. 이 작품은 바시키르체프가 색깔을 사용하는 능력과 사실주의적인 표현 방법 그리고 큰 크기의 작품에 얼마나 재능이 있는지를 보여주고 있습니다.

바시키르체프는 열네 살 때부터 감추는 것 없는 일기를 씁니다. 내용은 진솔하다 못해 조심성이 없다는 말까지 들었지만 그 일기에는 예술가로서 치열하게 살았던 한 여인의 이야기와 당시 부르

화실에서In the Studio / 1881
캔버스에 유채 / 188cm×154cm
드니프로 미술관, 드니프로

주아 계급의 생활이 세세하게 묘사되어 있습니다. 그녀가 남긴 일기는 2만 쪽이 넘고, 일기장의 권수로는 106권입니다. 그녀의 일기는 오늘날에도 번역 출간되고 있다고 하는데, 그녀가 일기 작가로도 분류되는 이유입니다. 스물세 살이던 1881년에는 「여성시민」이라는 페미니즘 신문에 가명으로 몇 편의 글을 기고하기도 했습니다. 그녀가 당시 글에서 인용한 유명한 글이 있습니다. "개를 사랑하게 해달라, 오직 개만을 사랑하게 해달라. 남자와 고양이는 가치 없는 창조물이기 때문이다." 저도 순식간에 가치 없는 창조물이 되고 말았습니다.

또 하나의 그림 「모임」을 볼까요. 6명의 아이가 보이는군요. 키가 가장 큰 아이가 들고 있는 것이 무엇인지 알 수가 없습니다. 어린 친구들을 살펴보겠습니다. 끈이 없는 신발을 신고 있는 아이도 있고, 지저분한 손을 허리에 걸친 아이, 뒷짐을 지고 있는 아이들이 보입니다. 입고 있는 옷도 허름합니다. 그러나 아이들의 표정은 생동감 있고 정확하게 묘사되어 있습니다. 하늘이 보이지 않는 대신 높고 색바랜 나무 울타리가 아이들을 내려다 보고 있습니다. 그것은 외부 세계와의 격리일 수도 있습니다. 벽에 찢어진 모습으로 붙어 있는 포스터와 낙서 그리고 아이들의 옷차림은 이곳이 노동자 계급이 사는 곳이라는 것을 말해주는 장치입니다. 오른쪽으로 걸어가고 있는 여자아이에 대해서는 여성에게 폐쇄적인 남성 중심의 사회에 대한 비난의 표시라고 해석하기도 합니다.

「모임」은 그녀가 세상을 떠나던 해에 살롱전에 출품되었습니다. 화가들과 관객들은 수상작이 될 거라고 예상했지만 심사위원들은 작품의 수정을 요구했고 그녀는 거절합니다. 결국 상을 받지 못한 바시키르체프는 일기장에 "상대적으로 형편없는 작품들이 수상

모임A Meeting / 1884 / 캔버스에 유채 / 193cm×177cm / 오르세 미술관, 파리

한 것에 대해 나는 분노한다."라고 썼습니다. 이미 자신이 결핵에 걸린 것을 알고 있던 그녀는 삶이 얼마 남지 않았음을 예감했고 그로 인해 사람들에게 잊힐지도 모른다는 공포에 대해서도 언급하고 있습니다.

　　열아홉 살에 회화를 시작했지만 그녀의 재능은 많은 선생님들을 놀라게 했습니다. 그리고 1881년 살롱전에 작품이 출품됩니다.

책 읽는 사람The Reader / c.1882 / 캔버스에 유채 / 63cm×60.5cm / 하르키우 미술관, 하르키우

다음 해 러시아 여행을 끝내고 파리에 돌아온 그녀는 급속하게 자신의 몸이 망가지고 있음을 알았습니다. 10대 시절에 걸렸던 결핵은 점차 그녀의 몸을 갉아 먹기 시작했고 치료를 받기 위해 이곳저곳을 다니는 바람에 때때로 미술 공부를 멈춰야 했습니다. 그런 와중에도 바시키르체프는 절대적인 사랑을 꿈꾸었습니다. 그녀는 언론인 폴 드 카샤냑Paul de Cassagnac에게 푹 빠졌지만 무슨 이유에서인지 바시키르체프는 무시를 당했고 그 상처를 치유하는 데 오랜 시간이

책을 읽는 젊은 여인의 초상화Portrait of a Young Woman Reading / 1880
캔버스에 유채 / 130cm×98cm / 개인 소장

걸렸습니다. 그에 대한 분풀이로 유명한 공화주의자 레옹 강베타와
결혼을 계획하기도 했었지요. 자의식이 강했던 바시키르체프였습니
다. 바시키르체프는 그녀의 마지막 연인이자 정신적 지주가 되는 화
가 쥘 바스티앙 르파주Jules Bastien-Lepage를 만나게 됩니다. 그의 작품
에서 고요한 자연을 보았던 바시키르체프는 르파주의 추종자가 됩
니다.

　　하루는 파리의 외진 곳을 걷다가 그녀는 놀라운 장면을 보게

됩니다. 남루한 노동자, 가난하지만 명랑한 어린아이들의 모습은 그녀에게 충격이었습니다. 그녀의 몸 상태는 정상이 아니었지만 춥고 젖은 파리의 모습을 캔버스에 담기 시작합니다.

그러나 죽음이 그녀 곁에 가까이 다가왔습니다. 강철 같은 의지와 집중력을 가진 바시키르체프는 집 안에서 자신의 병에 대해 말하는 것을 원하지 않았습니다. 아픈 내색도 하지 않았습니다. 딱 한 번 너무 고통이 심해서 어머니의 무릎에 얼굴을 묻고 울었던 적이 있었는데 나중에 자신의 나약함을 보였다고 부끄러워했습니다. 바시키르체프의 스승이자 친구였고 연인의 감정을 가지고 있었던 르파주가 이탈리아 여행에서 돌아왔지만 그 역시 위암으로 거의 사경을 헤매고 있었습니다. 바시키르체프는 자신도 죽어가는 몸이었지만 자기가 르파주 곁에 있으면 르파주의 고통이 줄어들 것이라고 생각하고 엉망인 몸을 추슬러 그의 집으로 갑니다. 그리고 짧은 생애의 마지막 며칠을 르파주 옆에서 보냈습니다. 1884년 10월 31일 바시키르체프는 세상을 떠납니다. 그녀의 나이 스물여섯이었습니다. 르파주는 그로부터 불과 5주 뒤에 그녀 뒤를 따릅니다.

그녀가 세상을 떠나기 한 해 전인 1883년에 그린 「우산」에서는 검은색 옷으로 몸을 감싼 어린 소녀가 우산을 들고 우리를 쳐다보고 있습니다. 추운 날씨인 듯 볼이 발갛게 달아올랐습니다. 세상에 대해 아무것도 모를 것 같은 나이지만 소녀의 눈빛은 가라앉아 있습니다. 거친 세상을 살아가야 할 힘을 벌써 잃어버린 것일까요? 이 작품에 대해서는 알려진 이야기가 없지만 그녀가 남긴 일기에서 실마리를 찾을 수 있습니다. 1882년 8월 23일 일기에 적힌 내용을 따라가면 그녀는 그림 소재를 찾기 위해 길을 걷다가 고아원을 방문

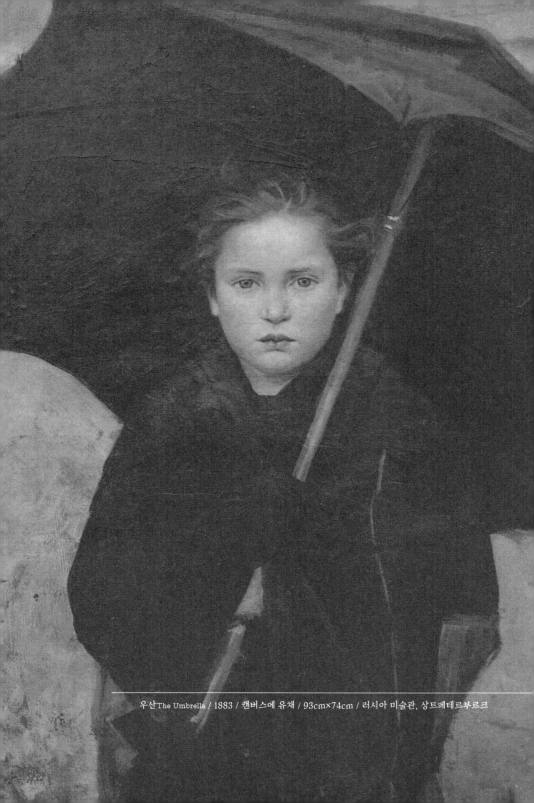

우산The Umbrella / 1883 / 캔버스에 유채 / 93cm×74cm / 러시아 미술관, 상트페테르부르크

합니다. 그곳이 두 번째 방문이었기에 그녀는 과자를 가져갔는데 아이들이 모여들었습니다.

같은 해 8월 29일에 쓴 편지에 다음과 같은 대목이 나오는 것을 보면 그때 그려진 작품이 아닐까 싶습니다.

"나는 어깨에 검은 스커트를 걸치고 우산을 든 소녀를 그렸다. 밖에서 그림을 그리는 동안 끝없이 비가 내렸다."

바시키르체프가 진정으로 원했던 것은 무엇이었을까요? 그녀를 소개한 자료에 바시키르체프는 프랑스에 사는 러시아인의 한계를 뛰어넘고자 했지만 결국 러시아 이민자의 딸이었고 별거한 부부의 딸이라는 한계 때문에 그 불빛은 너무 멀었다고 되어 있습니다. 저는 생각이 다릅니다. 이미 10대에 자신이 결핵에 걸렸다는 것을 바시키르체프는 알고 있었습니다. 그리고 그때부터 그녀는 자유인이었습니다. 생애 마지막 날에도 침대에 있는 자신을 허락지 않을 만큼 죽음에 직면해서도 그녀의 영혼은 약해지지 않았다고 하니까, 자유 의지대로의 삶이 그녀의 꿈 아니었을까요? 정말 지독히도 짧은 생애 동안 그녀는 수많은 신문 기고문과 일기, 그리고 200점의 미술 작품을 남겼습니다. 그녀의 회화는 2차 대전 중 나치에 의해 많이 파괴되었지만 아직도 60점 넘게 남아 있다고 합니다. 그녀가 조금 더 오래 살았다면 어떤 성취를 이루었을까요?

11장

'빛의 화가',
빛을 포착하고 눈을 잃다

빛에 따른 사물의 변화를
집요하게 따라간 모네의 연작들

Oscar-Claude Monet : 1840.11.14.~1926.12.5.

1874년 4월 15일부터 5월 15일까지 파리의 카퓌신가 35번지에 있는 사진작가 나다르 투르니숑의 스튜디오에서 미술 전시회가 열렸습니다. 총 65점의 작품이 출품된 이 전시회의 주최자는 30명의 회원으로 구성된 '화가, 조각가, 판화가 등의 예술가를 포함하는 유한 협동조합'이었습니다. 전시회를 본 미술 평론가가 이들에게 붙여준 별명은 '인상파'였습니다. 조롱의 의미를 담은 것이었지만 젊은 화가들은 흔쾌히 이 별명을 받아들였지요. 그리고 이들은 이후 서양 미술사의 한 획을 긋게 됩니다.

그들 중에서도 클로드 모네(Claude Monet, 1840~1926)는 '빛의 화가'라고 평가를 받을 정도로 빛에 따른 사물의 변화에 집중했는데, 특히 생 라자르역, 건초더미, 포플러나무, 루앙 대성당 등 특정 사물에 대한 연작은 그가 무엇을 추구했는지를 명쾌하게 보여줍니다. 모네의 「생 라자르역」은 단일 주제로 그린 첫 번째 연작이자 향후 그의

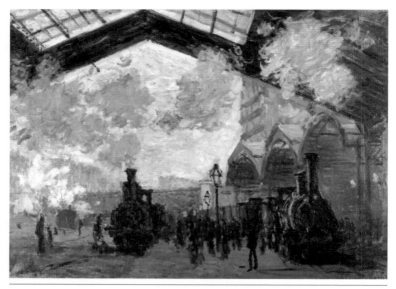

생 라자르역The Gare Saint Lazare / 1877 / 캔버스에 유채 / 54.3cm×73.6cm / 내셔널 갤러리, 런던

관심사를 보여주는 작품들입니다.

모네는 기차에서 내뿜는 수증기가 대기 속으로 퍼지면서 빛과 함께 주변의 풍경이 어떻게 어울리는지 보고 싶었습니다. 그는 생 라자르역에서 루앙으로 출발하는 기차가 30분만 늦게 출발한다면 그때의 빛깔이 가장 아름다울 것으로 생각했습니다. 그러나 무명 화가였던 그의 요청을 철도 회사가 들어줄 리 없었지요. 모네는 근사한 꾀를 냅니다. 가지고 있는 옷 중에서 가장 멋진 옷을 차려입고 금장식이 달린 지팡이를 든 모네는 생 라자르역으로 가서 역장을 만납니다. 당시 모네의 뛰어난 외모와 패션 감각은 모델들이 감탄할 정도였습니다.

자신은 화가인데 파리 북역을 그릴까 하다가 생 라자르역이

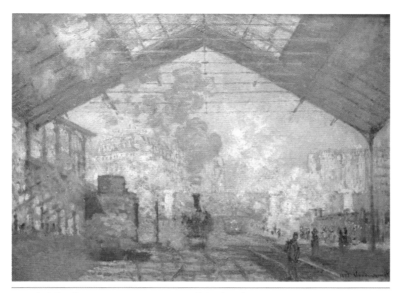

생 라자르역The Gare Saint Lazare / 1877 / 캔버스에 유채 / 75cm×105cm / 오르세 미술관, 파리

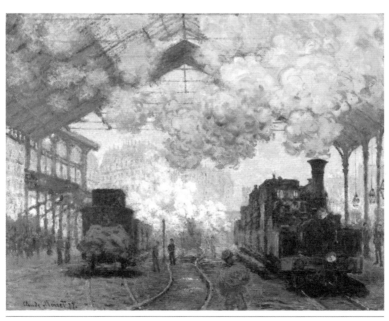

생 라자르역, 도착하는 기차The Gare Saint Lazare Arrival of a Train / 1877/ 캔버스에 유채
80cm×98cm / 포그 미술관, 미국

더 특색이 있어 이곳을 그리기로 했다고 역장에게 말을 합니다. 모네의 외모를 본 역장은 직원들에게 플랫폼을 청소하게 하고 기차를 정차시킨 후 모네가 원하는 양의 수증기를 만들어주기 위해 기관차에 석탄을 가득 채웁니다. 서둘러 여러 장의 스케치를 끝내고 역장과 직원들의 배웅을 받으며 모네는 역을 떠납니다. 생 라자르역과 관련된 작품들은 그렇게 탄생했습니다. 가끔은 외모가 목적을 달성하는 데 도움이 되기도 하는 모양입니다.

모네는 1877년에 생 라자르역에 도착하는 기차와 출발을 앞둔 기차 그리고 승객들과 역 근무자들의 모습을 다양한 각도에서 담은 총 열두 점의 작품을 제작해서 그해 열린 3회 인상파 전시회에 일곱 점을 출품합니다. 빛과 대기의 변화를 묘사하는 데 중점을 두었다는 것이 일반적인 평이지만 철도는 속도와 이동성으로 인해 산업화의 상징이었기에 모네의 관점에서 산업화 시대를 묘사한 것이라는 평가도 있습니다.

이후 등장하는 모네의 연작은 「건초더미」 시리즈입니다. 1883년 5월에 지베르니의 임대한 집으로 이사한 모네는 1888년부터 집 근처에 있는 건초더미를 그리다가 1890년 여름이 끝날 무렵부터 본격적으로 건초더미 연작을 그리기 시작합니다. 들판에 놓인 건초더미를 보는 각도와 시간, 계절을 달리하면서 빛에 따른 건초더미의 변화에 몰두했습니다. 이 작업은 7개월간 계속되었고 총 25점의 건초더미를 주제로 한 작품이 제작되었지요.

「곡물 건초더미」는 2019년 5월 소더비 경매에서 1억 1천만 달러(한화 약 1,340억 원)에 거래되었습니다. 작품에 등장하는 건초더미들은 지베르니의 모네의 집 반경 3킬로미터 이내에 있는 것들이었습니

다. 모네는 하루 중에서도 시간에 따라 햇빛 아래 건초더미의 모습이 어떻게 보이는지 관심을 가졌습니다. 빛과 대상에 대한 그의 관심은 그 이전에도 여러 작품에서 표현되었지만, 본격적으로 파고들기 시작한 것이지요. 평범한 단일 주제로 이런 연작을 그린 이는 아마도 모네가 최초일 것입니다. 작업을 하기 위해 새벽에 일어나는 일도 많았습니다. 빛에 따른 변화를 잡기 위해 새벽 3시 반에 일어나기도 했고 10개에서 12개까지의 이젤을 놓고 작업한 적도 있습니다. 짧은 시간 내에 빛과 사물의 변화를 포착하기 위한 그만의 방법이었습니다. 계절에 따른 변화까지 포함했으니 그의 집념은 대단했지요. 그리고 이런 집념은 그가 세상을 떠날 때까지 계속됩니다. 그래서 그에게는 '빛의 화가'라는 또 다른 이름이 붙게 됩니다.

한두 개의 건초더미가 묘사된 작품들은 즉각 평론가들과 대중들의 호평을 얻었고 작품은 그려지는 즉시 좋은 가격에 판매되었습니다. 1891년 5월 열다섯 점의 「건초더미」 연작을 전시했는데 한 달 안에 다 팔렸습니다. 작품 가격도 가파르게 올랐습니다. 덕분에 모네는 임대로 살던 집을 자신 소유의 것으로 바꿀 수 있었고 오늘날 우리가 알고 있는 '모네의 정원'을 가꿀 여력을 가지게 됩니다. 모델료를 내지 않아도 되는 건초더미는 지베르니에 대한 모네의 애정 표시이기도 했습니다. 건초더미 연작에 이어 모네는 포플러 연작과 루앙 대성당 연작을 제작합니다. 그리고 젊었을 때 자신이 그림을 그렸던 곳을 찾아가 그곳의 풍경을 그리는데, 노르망디와 런던의 국회의사당 연작이 그런 작품들입니다. 목적은 건초더미 연작을 그렸을 때와 같은 것이었습니다. 이런 연작은 자신의 지베르니 정원에 있는 수련을 그리는 것으로 절정에 이릅니다.

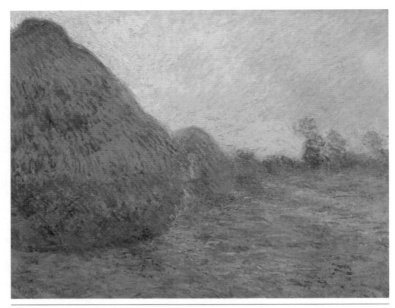

곡물 건초더미Grain Stacks / 1890 / 캔버스에 유채 / 73cm×92.5cm
하소 플라트너 컬렉션, 독일

　　그러나 이런 노력은 그에게 눈과 관련된 치명적인 질병을 안
겨주었습니다. 사물에 반사되는 빛을 계속 보는 것이 쉬운 일은 아
니었겠지요. 1912년 7월, 양쪽 눈에서 백내장이 발견되었습니다. 의
사는 수술을 권했지만 모네는 수술 후 달라질지도 모르는 시력에
대한 불안함 때문에 수술을 거부했고 마침내 1920년에 이르러서는
지인에게 보낸 편지에서 "실제 관찰이 아니라 기억에 새겨진 인상에
의존해서 그림을 그린다."고 고백할 상황에 이르렀습니다. 1922년 가
을, 모네는 시력 검사를 받았는데, 왼쪽 시력은 10%만 남았고 오른
쪽은 실명 상태였습니다. 다음 해 세 차례의 수술을 받았지만 청시
증과 황시증의 부작용으로 고통을 받게 됩니다. 화가에게 눈은 육체

건초더미Stack of Wheat / 1890 / 캔버스에 유채 / 66cm×93cm / 시카고 아트 인스티튜트, 미국

건초더미(여름의 끝)Stacks of Wheat(End of Summer) / 1890~1891 / 캔버스에 유채
60cm×100.5cm / 시카고 아트 인스티튜트, 미국

의 한 기관 이상의 의미가 있지요. 자신의 일에 목숨을 건다는 것은 말처럼 쉬운 것이 아닙니다.

우리는 지금 하는 일에 얼마나 목숨을 걸고 있을까요? 유명해질 생각이 없으니까 목숨을 걸 필요는 없다고요? 네, 맞는 말씀입니다. 그래서 모네가 더욱 돋보이는 것이겠지요.

12장

14명, 아카데미에 반기를 들다

이반 크람스코이와
러시아 이동파 이야기

Ivan Kramskoy : 1837.6.8.~1887.4.6.

Ivan Nikolaevich Kramskoy : 1837.6.8.~1887.4.6.

1867년 어느 날, 상트페테르부르크 아카데미 졸업반 학생들은 졸업 작품을 구상하고 있었습니다. 그런데 학교에서는 졸업 작품의 주제를 신화나 1861년에 발표된 농노 해방령과 관련된 황제의 업적으로 할 것을 요구했습니다. 그러자 가뜩이나 아카데미의 진부한 교육 방법에 불만을 품고 있던 학생 중 한 명이 이를 거부하고 자퇴를 선언합니다. 학생의 이름은 이반 크람스코이(Ivan Nikolaevich Kramskoy, 1837~1887)였습니다.

뒤이어 크람스코이와 뜻을 같이한 13명이 동조해서 아카데미를 자퇴하는데, 미술사에서는 이 행동을 '14인의 반란'이라고 부릅니다. 아카데미를 나온 그들은 예술가협동조합Artel of Artists을 구성하고 우선 집과 화실을 나누어 사용합니다. 당시 결혼을 한 크람스코이의 집에 모여 살았던 그들의 뒷바라지는 크람스코이 아내 소피아의 몫이었습니다. '새우잠을 자도 함께라면 행복한 것'이 신념을 가진 사람

들의 모습이지만, 그러나 현실은 만만치 않았습니다.

　　오른쪽의 「광야의 그리스도」를 볼까요. 새로운 아침이 밝기 시작했습니다. 황무지와 바위투성이인 광야에서 기도를 시작한 지 꽤 오랜 날들이 지났습니다. 맨발의 그리스도는 밤새 올린 기도가 아직도 끝나지 않은 듯 두 손을 풀지 않고 있습니다. 먹을 것도 없고 밤의 찬 기운을 피할 곳도 없는 생활은 얼굴을 핼쑥하게 만들었지만 눈빛은 점점 깊어졌습니다. 지금 세상과 다가올 세상에 대한 새로운 약속을 준비하기 위해 자신의 목숨을 건다는 것은 이렇게 고통스러운 일이었습니다.

　　크람스코이는 1860년대부터 '광야의 그리스도'라는 주제를 구상했고 1867년에 작품을 제작했지만 자신이 의도한 것과 다른 작품이 만들어지자 수직 구도 대신 수평 구도를 이용해서 다시 작품을 그렸고 이 작품은 크람스코이의 대표작 중 하나가 됩니다. 그림 속 예수는 행동으로 뭔가를 보여주기보다는 마음속의 갈등과 싸우고 있는, 고뇌하는 인간의 모습입니다. 한편으로는 그리스도의 고행을 통해서 그는 사회에 대한 도덕성을 진지하게 말하고 있습니다. 그리고 도덕성은 그가 평생 가지고 갔던 기준이었습니다. 톨스토이는 이 작품을 두고 "내가 본 그리스도 중 최고"라고 말했다지요.

　　자화상은 화가 자신이 세상을 보는 창을 우리에게 보여주는 방법이라는 생각이 들곤 합니다. 크람스코이의 자화상을 보면 그가 자신을 어떤 눈으로 보고 있는지 알 수 있습니다. 서른 살의 크람스코이는 정장을 입고 잘생긴 얼굴 그리고 지적인 모습으로 자신을 묘사했습니다. 고개를 살짝 돌려 우리를 바라보고 있는 눈빛은 엄격함 그 자체입니다. 화가 일리야 레핀은 이 작품에 대해 "우리는 그의 두

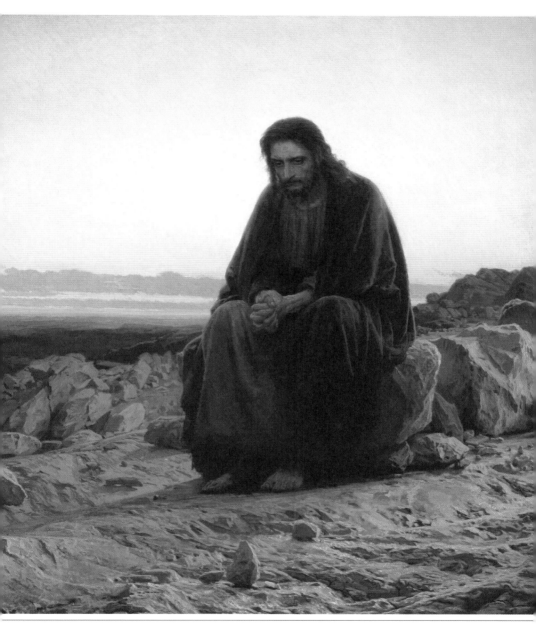

광야의 그리스도Christ in the Wilderness / 1872 / 캔버스에 유채 / 180cm×210cm
트레차코프 미술관, 모스크바

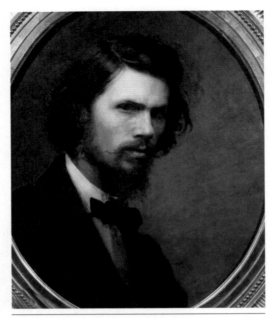

자화상Self-Portrait / 1867 / 캔버스에 유채 / 52.7cm×44cm
트레차코프 미술관, 모스크바

눈으로부터 숨을 수가 없다."라고 했습니다.

　　1870년, 크람스코이는 미술비평가인 블라디미르 스타소프를 만나 '이동전시협회'를 결성합니다. 오늘날 우리가 '이동파'라고 부르는 화가들의 모임이었습니다. 모든 사람들에게 동시대 예술 작품의 감상 기회를 제공하고, 러시아 사회에 대한 애정을 함양하며, 미술계의 민주화와 작품 애호가층의 확대를 통해 작가들의 생존권 확보를 목적으로 내세웠습니다. 곧 뜻을 같이하는 젊은 화가들이 모여듭니다. 그리고 1871년, 첫 이동파 전시회가 열립니다. 황궁이나 상트페테르부르크에 있는 미술관에서만 그림을 만날 수 있었던 대중들에게 신세계가 열린 순간이었습니다. 이동파 화가들은 러시아 주요 도

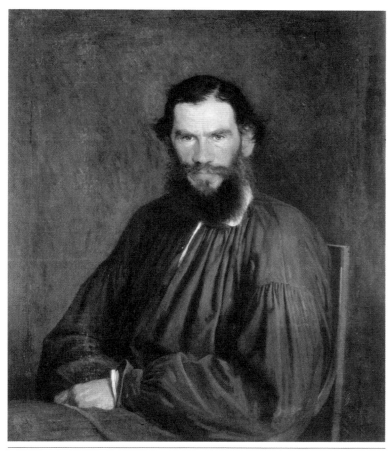

레프 톨스토이 초상화Portrait of Leo Tolstoy / 1873 / 캔버스에 유채 / 98cm×79.5cm
트레차코프 미술관, 모스크바

시로 이동하며 자신들의 작품을 전시합니다. 모임 이름에 걸맞은 전시 방법이었지요.

크람스코이는 초상화가로 명성을 얻기 시작했습니다. 그가 남긴 60여 점의 초상화는 많은 숫자는 아니지만 사진을 연상케 할 정도였습니다. 구도는 간단했지만 깊은 인상을 주었고 초상화 주인공

미지의 여인의 초상
Portrait of an Unknown Woman
1883 / 캔버스에 유채 / 75.5cm×99cm
트레차코프 미술관, 모스크바

의 깊은 내면까지 정확하게 그림에 담아냈습니다. 그런 그를 눈여겨본 사람이 있었습니다. 당시 러시아 미술계의 후원자이자 미술품 수집가였고 훗날 이동파의 전폭적인 후원자가 되는 트레차코프였습니다. 트레차코프는 톨스토이의 초상화를 가지고 싶었지만 톨스토이가 여러 차례 거부하는 바람에 전전긍긍하다가 크람스코이에게 부탁을 합니다. 크람스코이를 만난 톨스토이는 기꺼이 그를 위해 모델이 되어줍니다. 서로의 인간성에 반했던 것이지요. 그렇게 해서 톨스토이 초상화 중 최고의 작품이 탄생했고 『안나 카레니나』를 집필 중이던 톨스토이는 크람스코이의 성격을 소설 속 조연 중 한 명인 미술가 미하일로프에 반영합니다. 멋진 화가와 멋진 작가였습니다.

크람스코이는 화가는 사회에 대해 도덕적 의무를 가지고 있다고 생각했습니다. 때문에 당대의 사회적인 이상과 높은 도덕을 추구했고 예술의 진실과 아름다움, 도덕, 미적 가치는 상호불가분의 관계라고 보았지요. 그를 뛰어난 미학 이론가라고 부르는 이유도 여기에 있습니다. 이런 그의 생각을 처음에는 소수의 인원들이 동조했지만 나중에는 많은 후배 화가들이 따르게 됩니다. 사실 당시 러시아 이동파 화가들은 자신들이 당대의 지식인이라는 생각이 아주 강했지요.

크람스코이의 대표작 가운데 하나인 「미지의 여인의 초상」은 상트페테르부르크 아니치코프 다리 위를 지나는 마차에 앉아 아래를 내려다보는 여인의 모습을 담았는데 자신만의 확고한 기준을 가진 당당함이 보입니다. 그런데 도도해 보이는 차가운 표정 안에는 꾹 누르고 있는 뜨거운 열정도 함께 느껴집니다. 우리가 알고 있는 전형적인 러시아 여인의 외모입니다. 작품이 처음 전시되었을 때 작품

이 보여주는 미학적인 문제보다는 작품 속 여인에 대한 이야기로 시끄러웠습니다. 크람스코이 본인이 모델이 누구인지에 대해 어떤 기록도 남기지 않았기 때문에 많은 비평가들은 '부도덕하고 거만하게 묘사된' 모델이 매춘부일 것이라고 추정했습니다. 시간이 조금 지나고 톨스토이의『안나 카레니나』표지로 이 작품이 사용되면서 크람스코이가 톨스토이의 소설『안나 카레니나』의 주인공 안나를 그린 것일 거라는 주장도 나왔습니다. 실제로 그렇다면 달리는 기차에 뛰어들어 생을 마감했던 소설 속 그녀의 모든 것을 상상으로 담아낸 크람스코이의 표현에 그저 감탄을 할 뿐입니다.

그러나 이 작품은 인물 표현 기법에서 완벽에 가까운 경지를 보여주었지만 배경과 동떨어진 모습입니다. 마치 스튜디오에 앉아 있는 여인과 배경을 합성한 듯합니다. 이미 파리에서는 인상파가 빛과 대상을 어떻게 조화시킬 것인가를 고민하고 있었고 상당한 진전도 이루고 있었지만 크람스코이는 아직 그런 것에 관심이 없었습니다. 다만 "그들에게는 내용은 없고 형식만 있다. 우리에게는 형식은 없고 내용만 있다."라는 말로 서유럽과의 다른 점을 말하고 있을 뿐입니다. 이 미학적인 문제는 일리야 레핀에 이르러서야 비로소 해결됩니다.

크람스코이의 또 하나의 대표작으로 「깊은 슬픔」을 꼽을 수 있습니다. 그림에서 흘러나오는 분위기가 무겁습니다. 검은 옷을 입은 여인은 수건으로 입을 가렸지만 흐느낌마저 막을 수는 없습니다. 흐트러진 앞머리 밑, 여인의 눈은 슬픔을 넘어 절망에 빠진 모습입니다. 시간이 지나면 절망에서 빠져나오는 법을 알 수도 있겠지만 이 순간에는 어떤 위로도 도움이 되지 않을 것입니다. 슬픔도 힘이 된

깊은 슬픔Inconsolable Grief / 1884 / 캔버스에 유채 / 228cm×141cm / 트레차코프 미술관, 모스크바

의사 라우흐푸스의 초상화Portrait of Dr. Karl A. Rauhfus
1887 / 소재 미상

다는 말을 믿었던 적이 있습니다. 지나고 보니 슬픔은 슬픔이고 그
것을 이겨내는 것은 의지였습니다. 여인에게 슬픔이 세상 끝까지 가
는 것은 아니라고 말을 건네고 싶습니다.

　　「깊은 슬픔」은 크람스코이가 두 아들을 연속으로 잃고 4년에
걸쳐 그린 작품입니다. 그림 속 여인은 그의 아내입니다. 여러 번의
시도 끝에 작품이 완성되었지만 본인도 너무 사실적인 묘사에 작품
이 팔릴지 걱정했습니다. 눈물이 뚝뚝 떨어지는 작품을 거실에 놓고
싶은 사람이 있을까요? 그러나 크람스코이는 화가는 팔리는 그림도
그려야 하지만 이런 작품도 그려야 한다고 생각하고는 트레차코프
에게 선물로 주겠다고 제안합니다. 트레차코프는 선물로 받는 것을
거부하고 돈을 주고 구입합니다. 아이의 시신은 보이지 않고 적막만

감돌고 있는데 앞에 놓인 쭉 뻗은 튤립과 수선화가 눈에 띕니다. 꽃은 덧없는 삶의 상징이자 죽음을 이겨내고 승리할 것이라는 의미도 있거든요.

크람스코이는 자신의 단점과 한계를 알고 있었다고 합니다. 우리 같은 관객들이 보기에는 어떤 것인지 알 수 없지만, 그렇다고 그는 기법을 바꾸지는 않았습니다. 혹시 자신이 가지고 있는 기준이 흔들리는 것을 싫어했기 때문은 아니었을까요? 쉰 살이 되던 1887년, 크람스코이는 유명한 내과 의사이자 친한 친구였던 라우흐푸스의 초상을 그리다가 손에 붓을 든 채로 이젤 앞에서 세상을 떠납니다. 크람스코이다운 마지막 순간이었고 라우흐푸스의 초상화는 미완성인 채로 남았습니다. 이동파는 1923년 마지막 전시회를 개최하고 해체되며 역사 속으로 사라집니다. 53년. 한 유파의 이름을 걸고 활동한 것으로는 역사상 가장 긴 것이었습니다.

13장

삶이란 어떻게
끌고 가는 것인가

러시아 미술의 완성자
일리야 레핀의
「볼가강의 배 끄는 사람들」

Barge Haulers on the Volga / 1870~1873 / Ilya Repin

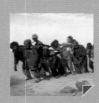

러시아 화가 일리야 레핀(Ilya Repin, 1844~1930)은 주제에 충실했던 러시아 미술에 새로운 표현 기법을 제시하고 그림 속 등장 인물들에게 성격을 부여하여 러시아 미술을 완성했다는 평가를 받고 있습니다. 그의 대표작 「볼가강의 배 끄는 사람들」을 통해서 그가 이야기하고 싶었던 것들을 살펴보겠습니다.

어깨에 끈을 걸고 있는 사람들이 뒤에 보이는 배를 끌고 있습니다. 햇빛에 검게 그은 얼굴과 남루한 옷차림, 그리고 지쳐 보이는 모습에서 그들이 끌고 가는 것은 배가 아니라 삶의 무게처럼 보입니다. 온몸으로 힘을 써야 하는 일을 하기에는 너무 나이 든 사람과 어려 보이는 소년까지 11명의 인물이 등장했습니다. 푸른 하늘을 배경으로 햇볕에 그은 얼굴이 더욱 검게 보입니다. 그들이 걸고 있는 검은 끈은 너무 깨끗하고 고요한 배경과 대비되면서 짙은 체념과 권태 그리고 무기력함의 상징처럼 느껴집니다. 이 작품은 오늘날에도 시

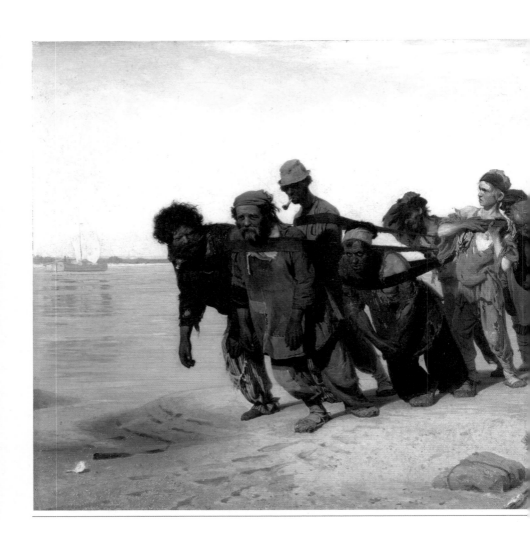

일리야 레핀, 볼가강의 배 끄는 사람들Barge Haulers on the Volga / 1870~1873 / 캔버스에 유채 / 131.5cm×281cm
러시아 미술관, 상트페테르부르크

퍼렇게 날을 세우고 우리 옆에 서 있습니다. 도스토옙스키는 그 생명력의 정체를 『작가 일기』에서 이렇게 묘사하고 있습니다.

> "앞의 배를 끄는 두 사람은 웃고 있는 것 같다. 그리고 적어도 그림 속의 모두는 울지는 않고 있다. 자신들의 사회적인 지위 같은 것은 생각도 하지 않는다."

'좌절하지 않는 노동의 신성함'을 묘사했다는 평도 있는데 과연 그런가요?

레핀은 졸업 작품으로 금메달과 함께 프랑스 유학 경비를 지원받는데, 이 작품은 유학을 떠나기 전 볼가강 유역을 여행하면서

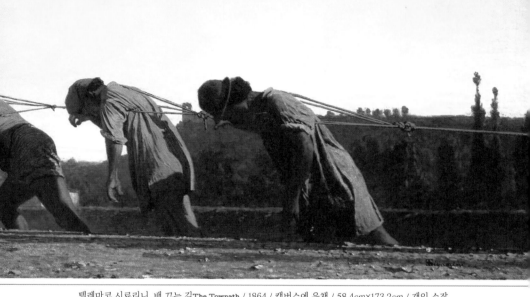

텔레마코 시뇨리니, 배 끄는 길The Towpath / 1864 / 캔버스에 유채 / 58.4cm×173.2cm / 개인 소장

현장에서 만난 모습을 그림으로 옮긴 것입니다. 파리에 머무는 동안 레핀은 제1회 인상파 전시회를 보게 됩니다. 많은 젊은 화가들이 인상주의의 영향 아래에 있었지만 레핀의 작품과 집으로 보낸 편지를 보면 열렬한 인상주의 추종자는 아니었습니다.

유럽의 대도시를 흐르는 강 중에는 퇴적물에 대한 준설 작업이 진행되지 않아 강 중간에 있는 항구까지 배가 오르기 어려울 때가 있었습니다. 이럴 때 강둑에서 몸에 멘 줄을 당겨 배를 끌고 오는 사람들이 필요했습니다. 피렌체와 피사를 지나는 아르노강에도 이렇게 배를 끄는 사람들이 있었고 이탈리아 화가 텔레마코 시뇨리니(Telemaco Signorini, 1835~1901)도 그 장면을 그림으로 남겼지요.

다시 레핀의 작품으로 돌아가보겠습니다. 배를 끄는 사람들

은 화면 안쪽 깊은 곳에서 우리를 향해 느릿느릿 걸어오는 느낌입니
다. 그중에서 우리의 관심을 끄는 4명의 인물이 있습니다. 첫 번째
사람은 앞줄에 선 노인입니다. 그의 눈에는 생기가 없습니다. 그의
표정은 모든 것이 귀찮고, 그래서 이 상황을 어떻게 해보고자 하는
마음도 없다는 것을 말하는 듯합니다. 기존 체제에 대해 무기력했던
기득권층을 나타내는 얼굴이 아니었을까 싶습니다. 카닌이라는 이
름의 파문당한 사제가 모델이었고 그는 지금 우리의 눈빛을 피해 앞
쪽을 바라보고 있습니다.

　　그의 왼쪽에는 억제되지 않은 힘을 가진 야성의 남자가 있습
니다. 오른쪽에서 우리를 정면으로 보고 있는 남자가 보입니다. 금
방이라도 튀어나올 것 같은 눈에는 자신이 처한 상황과 그런 환경을

만든 세상에 대한 분노가 가득합니다. 그렇지만 그가 지금 할 수 있는 것이라고는 몸을 묶고 있는 끈에 달린 배를 끄는 일뿐입니다. 몸속에 쌓이고 있는 불만과 분노를 삶의 에너지로 삼고 있는 그는 뱃사람이 모델이었는데, 당시 러시아의 차르 체제에 의심을 가지기 시작한 사람들의 얼굴일 수 있습니다.

네 번째 사람은 그림 속에서 가장 어리고 하얀 얼굴을 가진 소년의 모습입니다. 그림 속에서 유일하게 하늘을 향해 얼굴을 들고 있는 인물입니다. 눈이 부신 듯 얼굴을 살짝 찌푸렸지만 그는 땅을 보거나 분노를 표출하지는 않습니다. 화면 속 인물 중에 유일하게 몸에 걸린 끈을 벗고자 하는 모습입니다. 끈을 벗는다는 것은 스스로 자유를 찾는다는 의미입니다. 레핀은 러시아 미래는 이 아이에게 있다는 것을 말하고 싶었던 것일까요?

하늘을 배경으로 한 소년의 얼굴을 통해 러시아의 미래를 생각했던 레핀은 1917년 2월 혁명을 환영했지만, 그해 10월 혁명에 대해서는 회의적이었습니다. 러시아를 떠나 핀란드로 거처를 옮긴 그를 소련 정부는 여러 번 대표단을 보내 초청했지만 그는 소련으로 돌아가지 않았습니다. 또 오른손 쇠약이라는 장애를 입어 왼손으로 그림을 그리려고 많은 노력을 했지만 다시는 예전과 같은 그림을 그릴 수는 없었고 그 때문에 금전적으로 상당히 어려운 상태로 말년을 보내다가 핀란드에서 생을 마감합니다.

레핀의 또 다른 작품 「물속을 지나가는 배 끄는 사람들」은 앞의 작품보다 크기도 작고 등장인물 수도 적지만 고개를 들고 앞을 보고 있는 젊은 청년의 모습을 이 작품에서도 볼 수 있습니다. 「볼가강의 배 끄는 사람들」을 작업하기 위해 레핀은 수많은 사전 작업을

일리야 레핀, 물속을 지나가는 배 끄는 사람들Barge Haulers Wading / 1872 / 캔버스에 유채
62.5cm×98.7cm / 트레차코프 미술관, 모스크바

진행했습니다. 이 작품이 유럽에 전시되었을 때 사실적인 묘사로 호평을 받았고 러시아 사실주의의 대표작으로 인식되었습니다. 그러나이 작품에 대해서는 "신성한 예술을 더럽힌 작품"이라는 평과 "가장위대한 작품"이라는 평이 공존합니다. 곱고 화려한 것만 그려야 한다는 쪽에서는 이 주제와 표현 방법이 불편했겠지요. 그나저나 레핀이기대했던 세상은 어떤 모습이었을까요?

14장
러시아 화가의 그림에 태극기가 휘날린다!

오래전 태극기를 그린 화가의 혁명과 함께한 삶

Boris Mikhaylovich Kustodiev : 1878.3.7.~1927.5.26.

서양과의 직접적인 교류가 거의 없었기에 '조선'이라는 나라는 근대에 이르기까지 유럽 사람들에게 알려진 사실이 별로 없는 땅이었습니다. 그런데 20세기 초 러시아 화가의 작품에 태극기가 자리를 잡고 있습니다. 무슨 일이 있었던 것일까요?

1920년 7월 19일부터 8월 7일까지 러시아의 페트로그라드(오늘날 상트페테르부르크)와 모스크바에서 제2차 코민테른 회의가 열립니다. 페트로그라드의 우리츠키 광장(오늘날 상트페테르부르크 궁전 광장)에서는 전 세계로부터 투표권을 가진 220여 개의 공산주의자 단체와 투표권은 없지만 급진적인 사회주의 정당을 대표하는 사람들이 모여 코민테른을 축하하는 모임이 열렸습니다. 러시아 화가 보리스 쿠스토디에프(Boris Mikhaylovich Kustodiev, 1878~1927)가 이 모습을 아주 흥겨운 분위기를 담아 작품으로 남겼는데, 그림 한가운데에서 약간 오른쪽 아래에 우리 눈에 낯익은 대상이 보입니다.

배경으로 서 있는 건물 아래에 펄럭이고 있는 것은 우리의 예
전 태극기입니다. 역사는 1920년 7월 모스크바에서 개최된 제2차 코
민테른 회의 때 한인사회당 대표 김규면과 박진순이 '고려공산당'으
로 등록했다는 기록을 남겼기에 이때 걸린 태극기는 실제로 우리츠

1920년 7월 19일 2차 코민테른 회의를 기념하는 축제
Festivities in Honour of the Second Comintern Congress on 19 July 1920
1921 / 캔버스에 유채 / 133cm×268cm / 러시아 미술관, 상트페테르부르크

키 광장에서 나부끼고 있었겠지요. 러시아 화가에게도 우리 태극기
가 신기하고 아름다웠던 모양입니다. 제가 아는 한, 외국 화가가 일
반 대중을 상대로 제작한 작품에서 태극기가 등장하는 첫 번째 사
례입니다.

　　쿠스토디에프는 러시아 남부의 아스트라한이라는 곳에서 태어났습니다. 아버지는 그 지역의 신학교 선생님이었는데 문학사와 철학을 강의했다고 합니다. 그러나 그가 어렸을 때 아버지가 세상을 떠납니다. 신학교에 입학해서 공부를 하던 쿠스토디에프에게 인생의 길을 결정하는 일이 일어났습니다. 러시아 이동파의 미술 전시회를 보게 된 것이죠. 작품에 담긴 사실적인 묘사는 그에게 깊은 감명을 주었습니다. 아홉 살 꼬마 쿠스토디에프는 화가가 되기로 결심합니다. 생계를 책임지게 된 쿠스토디에프의 어머니는 부유한 상인의 집에 딸린 작은 방 한 칸을 빌려 생활합니다. 어린 쿠스토디에프가 생활의 양과 질에서 엄청난 차이가 났던 '주인집'을 어떤 마음으로 바라보았는지는 알 수 없지만, 그는 꾸준하게 '주인집'의 생활을 관찰했고 나중에 그의 작품의 중요한 주제가 됩니다.

차를 마시는 상인의 아내Merchant's Wife at Tea / 1918 / 캔버스에 유채 / 120cm×120cm
러시아 미술관, 상트페테르부르크

쿠스토디에프는 여러 장의 상인 아내를 묘사한 작품을 남겼습니다. 그중에서도 「차를 마시는 상인의 아내」가 가장 유명합니다. 풍만한 몸매에 어울리는 동그란 얼굴은 테이블 위의 음식과 함께 풍요로움으로 빛나고 있습니다. 그림 속에 나와 있는 식기들과 장식은 러시아 전통의 멋을 마음껏 보여주고 있습니다. 쿠스토디에프가 어린 시절 보았던 상인의 아내 모습인지는 알 수 없지만, 풍요로운 러시아를 남기고 싶었던 그의 열망이 담겨 있겠지요. 그런데 여인의 푸른 눈은 정말 매력적이군요. 어둠 속에서도 파랗게 빛날까요?

열여덟 살이 되던 1896년, 신학교에서 교육을 끝낸 쿠스토디에프는 본격적인 미술 공부를 위해 상트페테르부르크 왕립 미술 아카데미에 입학합니다. 그곳에서 그를 지도한 선생님은 '러시아 사실주의의 대가' 일리야 레핀이었습니다. 쿠스토디에프에 대한 레핀의 사랑은 각별했습니다. 미술에 대한 깊은 애정을 가지고 자연을 진지하게 바라보는 제자에게 레핀은 큰 희망을 걸었습니다. 결과를 놓고 본다면 레핀의 희망은 이루어졌습니다. 1903년 여름, 쿠스토디에프는 졸업 작품을 구상하기 위해 리빈스크에서 고향인 아스트라한까지 배를 타고 볼가강을 따라 내려갑니다. 강변을 따라 늘어선 색색의 시장들과 고요한 시골길, 시끌벅적한 강가 선창들의 모습은 그의 머릿속에 오랫동안 자리 잡았습니다.

볼가강의 물빛과 그 옆 언덕의 풀빛 그리고 아득한 먼 산의 푸른빛까지, 「볼가강에서」의 분위기는 느긋하고 사랑스럽습니다. 흰 허리의 자작나무와 성당의 첨탑, 강의 어머니라고 불리는 볼가강, 끝없이 펼쳐진 땅은 러시아를 대표하는 것들이지요. 기타를 치다 내려놓고 건너편을 바라보는 남녀의 시선이 닿는 곳이 궁금합니다. 저렇게 턱을 괴고 엎드려 지나가는 배와 강의 이야기 소리에 귀를 기울여보고 싶습니다.

쿠스토디에프의 작품을 보면 그가 '축복받은 우리의 러시아 땅'이라고 한 이유를 알 수 있습니다. 그는 러시아의 모든 것을 정말로 사랑한 사람이었습니다. 1905년 1월, 러시아 황제의 겨울궁전 앞에서 평화 시위를 벌이던 군중들에게 군대가 무차별 발포를 하면서 (이른바 '피의 일요일' 사건) 시작된 혁명은 러시아 사회의 모든 것을 흔들었고 쿠스토디에프의 많은 것을 바꾸어놓았습니다. 혁명 기간 중 그는 풍

볼가강에서At Volga / 1922 / 캔버스에 유채 / 개인 소장

자 잡지 「주펠(Zhupel, 귀신)」과 「아드스카야 포흐타(Adskaya Pochta, 지옥의 편
지)」에 생생한 캐리커처를 연재합니다. 또한 전제주의에 저항하여 떨
쳐 일어난 노동자들의 모습을 그림에 담아냈습니다. 그러나 혁명은
그해가 가기 전에 실패로 끝나고 맙니다. 쿠스토디에프의 실망은 이
루 말로 다할 수 없었습니다. 1905년이 쿠스토디에프에게 의미를 갖
는 것은 그해에 '예술 세계Mir Iskusstva'라는 혁신적인 화가들의 모임을
만나게 되었기 때문입니다. 1910년 그는 이 모임에 가입하고 그 후
계속 모임의 전시회에 참석합니다. 또한 러시아 고전의 내용에 어울
리는 삽화 그리는 일을 시작하는데 쿠스토디에프가 세상을 떠날 때
까지 계속했던 일이었습니다. 훗날 그가 작가 레스코프의 단편 소설

「므첸스크 거리의 맥베스 부인Lady Macbeth of the Mtsensk District」에 그린
삽화는 이야기와 너무 잘 맞아 러시아 책 디자인 역사의 기념비적인
작품으로 평가받고 있습니다.

　　동화 같은 러시아 풍경을 보여주는 그림도 하나 보겠습니다.
「마슬레니차」라는 작품인데요. '마슬레니차'는 춘분 무렵 겨울을 보

마슬레니차Maslenitsa(Pancake Tuesday) / 1916 / 캔버스에 유채 / 89cm×190.5cm
러시아 미술관, 상트페테르부르크

내고 봄을 맞는 러시아인들의 축제입니다. 일주일간 행해지는 축제
기간 중 둘째 날은 유희의 날입니다. 유희의 날은 러시아의 민속놀이
가 시작되는 날인데 젊은 남녀들은 얼음 덮인 산에서 미끄럼을 타거
나 썰매를 탔다고 합니다. 앞부분에는 마차 썰매를 타는 모습이 있
지만 저는 왼쪽 뒤편 언덕에서 미끄럼을 타는 모습에 눈길이 갑니

다. 지금도 그렇지만 눈 덮인 비탈을 얇은 판에 앉아 미끄러져 내려올 때는 한없이 이렇게 내려갔으면 했었지요. 동화 속 세계처럼 선명한 색으로 묘사되어 춥다기보다 오히려 환하게 다가옵니다. 혹한의 겨울 동안 집안에 갇혀 있다가 밖에 나오면 누구를 만나도 반갑겠지요. 생명이 시작되는 시기는 늘 소란스럽고 유쾌합니다.

1909년에 왕립 미술 아카데미 회원으로 선출되는 등 바쁜 일상을 보내던 쿠스토디에프에게 불행이 찾아왔습니다. 결핵이 그의 몸을 덮쳤고 의사로부터 긴급한 요양이 필요하다는 진단을 받은 것이지요. 스위스로 자리를 옮겨 1년 간 요양을 하는 동안에도 떠나온 고향을 그리워했고 그의 머릿속은 끝없이 러시아적인 것들에 대한 생각으로 가득했습니다. 1916년, 서른여덟 살이 되던 해에 그를 괴롭히던 결핵은 마침내 하반신 마비를 가져옵니다. "이제 내 방이 나의 모든 세계가 되었다."라는 그의 말처럼 그는 휠체어에 앉아서만 움직일 수 있었습니다. 그러나 그는 몸이 가져다준 불행과는 관계없이 즐겁고 생생하게 살아가는 모습을 잃지 않았습니다. 그런 모습을 본 주위 사람들이 오히려 놀랄 정도였습니다.

쿠스토디에프의 작품에는 여인들이 자주 등장합니다. 러시아 여인들의 매력을 담고 싶었던 그의 노력이 「미녀」에도 잘 드러나 있습니다. 푸른 벽지를 배경으로 여인의 몸은 더욱 눈부시게 빛나고 여인이 기대고 있는 베개와 분홍빛 이불에는 레이스 장식이 붙어 있습니다. 잘나가는 상인의 아내를 묘사한 것으로 추정되는데 당시 러시아인들이 미인이라고 생각하는 일종의 기준 같은 것이 녹아 있습니다.

휠체어에 의지해야 했지만 쿠스토디에프의 작품은 육체적 고

미녀The Beauty / 1915 / 캔버스에 유채 / 141cm×185.5cm / 트레차코프미술관, 모스크바

통을 숨기고 화려하고 기쁨에 찬 것들이었습니다. 낙천적이고 즐거운 삶의 모습은 그의 머릿속에 남아 있던 것들이었습니다. 밖을 나갈 수 없던 그에게 기억은 다시 없는 작품 소재의 창고가 되었습니다. 1917년, 마침내 러시아는 세계 최초로 공산 혁명에 성공합니다. 혁명 다음 해부터 쿠스토디에프는 다방면에 걸친 창작에 몰두합니다. 여러 미술가 단체에 가입하고, 회화와 무대 디자인, 삽화에 매진하던 쿠스토디에프는 마흔아홉의 나이로 세상을 떠납니다.

「잠든 상인의 아내를 훔쳐보는 도모보이」는 옛날이야기의 한 장면 같습니다. 침대에서 잠이 든 여인은 쿠스토디에프의 작품에 자주 등장하는 상인의 아내입니다. 벽난로의 열이 높았는지 이불이 흘러내렸습니다. 이때 도모보이가 나타났습니다. 슬라브 민족들 사이

잠든 상인의 아내를 훔쳐보는 도모보이Domovoi Peeping at the Sleeping Merchant Wife / 1922
패널에 유채 / 개인 소장

에 내려오는 이야기에 의하면 도모보이는 집마다 살고 있는 '도깨비'
입니다. 일반적으로 남성인 이 '집도깨비'는 나쁜 짓을 하지는 않지만
무시하거나 함부로 대해서는 안 된다고 합니다. 대개 집 주인이 잠
든 모습을 지켜본다고 하는데, 도깨비인데도 불구하고 등불을 들고
나타났습니다

> "내가 내 작품 속에 표현하고자 했던 것을 제대로 그렸는지 알 수
> 없지만, 삶에 대한 사랑과 행복함, 즐거움, 그리고 러시아적인 것들
> 에 대한 사랑이 바로 내 작품의 주제였다."

쿠스토디에프의 말처럼 그는 진정으로 러시아의 모든 것을
사랑한 화가였습니다.

15장
바이러스, 신의 분노, 그리고 죽음의 승리

현실보다 무시무시한
그림 속 전염병 이야기

The Triumph of Death / 1597 / Jan Brueghel

1563년, 피렌체에서 처음 시작된 미술 아카데미는 프랑스와 네덜란드를 거쳐 유럽 전역으로 확산되며 정형화된 미술 교육 체계를 만들어갑니다. 당시 미술 작품은 오늘날 사진과 같은 기록물의 의미도 있었습니다. 그래서 아카데미에서 가장 중요하게 여긴 분야는 종교화와 역사화, 신화를 담은 내용과 초상화였습니다. 풍속화나 풍경화는 등급이 낮은 장르로 보았지요. 우리의 일상 생활이 본격적으로 그림의 주제가 된 것은 19세기로 접어들면서였습니다. 한때 전 세계를 공포로 몰아넣었던 코로나19는 종식되었지만 인류의 역사에는 수많은 사람들이 병으로 쓰러져간 사태가 여러 번 있었습니다. 그림은 그것을 어떻게 담았을까요?

　「로마의 흑사병」이라는 그림부터 살펴보겠습니다. 길거리 이곳저곳에 쓰러진 사람들의 시체가 보입니다. 계단에 몸을 기대고 있는 남자는 큰 모포로 몸을 덮었지만 몸은 검게 변했습니다. 그 옆의 여

쥘 엘리 들로네, 로마의 흑사병The Plague in Rome / 1869 / 패널에 유채
36.7cm×45.9cm / 미네아폴리스 미술관, 미국

인은 마지막 단말마의 손짓을 하고 있는 듯한데, 위쪽에는 하얀 날
개를 단 천사가 전염병에게 표적이 된 집을 공격하라고 명령하고 있
습니다. 당시 로마인들은 전염병을 '분노한 신의 응징'으로 보았기 때
문입니다. 서기 165년, 로마의 풍경입니다.

　　프랑스 화가 쥘 엘리 들로네(Jules-Élie Delaunay, 1828~1891)는 1856
년부터 5년간 로마에 머물면서 미술 공부를 합니다. 그때 로마 시대
의 질병에 대한 이야기를 접했고 1869년에 전시회에 출품한 이 작
품은 그의 대표작으로 자리 잡습니다. 제국의 수도인 로마에 전염병
이 돌기 시작한 것은 파르티아와의 전쟁에서 승리를 거둔 병사들이

돌아온 직후였습니다. 그림 제목은 흑사병이지만 아마도 천연두였을 것으로 추정되는 이 전염병은 서기 165년부터 15년간 로마 제국에 퍼지면서 500만 명 이상이 숨졌다는 것이 최근 연구 결과입니다. 그 이전까지 '팍스 로마나'를 유지했던 로마 제국은 이 사건 이후 급격하게 힘을 잃고 내전과 외침에 시달립니다. 당시 신흥 종교였던 기독교를 찾는 사람들의 숫자가 급격하게 늘어난 것도 종교의 힘을 빌려 전염병을 극복하려 했던 서민들의 소망 때문은 아니었을까 싶습니다.

플랑드르 화가 피테르 브뤼헐(Pieter Bruegel the Elder, 1525~1569)의 「죽음의 승리」 역시 전염병의 참상을 그리고 있습니다. 다음 쪽 그림을 보면 지옥도가 따로 없습니다. 멀리 보이는 바다에는 난파된 배가 보이고 언덕에는 잎사귀가 없는 앙상한 나무들이 서 있습니다. 해골 군단이 한 무리의 사람들을 포위해서 상자 같은 건물로 몰아넣고 있습니다. 필사적으로 탈출하려는 사람들과 해골 군인들과의 싸움이 곳곳에서 벌어지고 있지만 희망은 없어 보입니다.

앙상하게 뼈만 남은 개는 죽은 시체를 뒤적거리고 있고 저 멀리서 사람들을 태우는 불이 올라오고 있습니다. 모든 장면을 설명하기에는 너무 잔혹한 모습이 많습니다. 성경에는 재앙을 불러일으켜 세상을 멸망시키는 4명의 말 탄 기사 이야기가 나오는데, 해골을 잔뜩 싣고 오는 해골 병사는 그것을 은연중에 보여주는 것 같습니다**(206쪽 그림 세부 참조)**. 화면에는 농부, 군인, 귀족, 왕과 추기경까지 모든 계층의 사람들이 망라되어 있습니다. 누구도 죽음을 피할 수 없다는 뜻입니다. 북부 유럽에 내려오는 이야기를 브뤼헐이 도덕적인 의미를 담아 그린 작품이라는 설명도 있고, 유럽을 휩쓸었던 페스트에

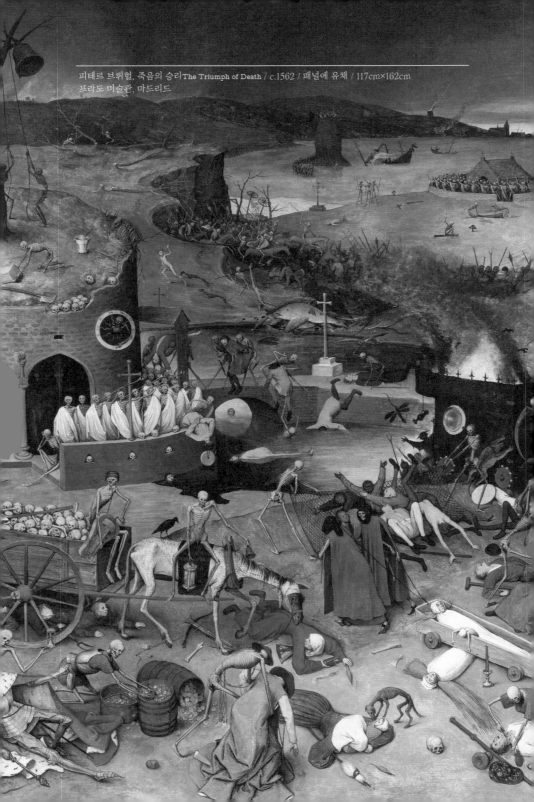

피테르 브뤼헐, 죽음의 승리The Triumph of Death / c.1562 / 패널에 유채 / 117cm×162cm
프라도 미술관, 마드리드

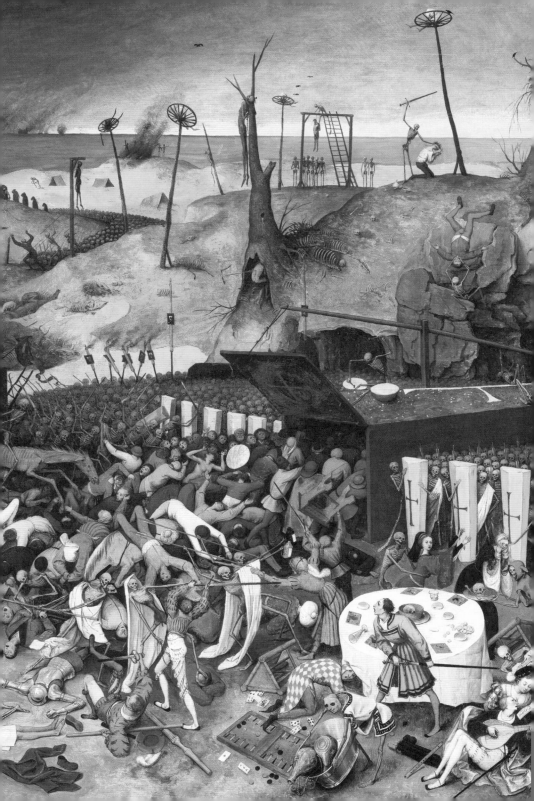

대한 공포가 담긴 것이라는 설명도 있습니다.

　　피테르 브뤼헐의 아들 얀 브뤼헐(Jan Brueghel the Elder, 1568~1625)
도 같은 제목의 작품을 비슷한 내용으로 남겼습니다. 이 작품에서
세상의 모든 생명들은 종말을 맞고 있는 모습입니다.

　　1347년, 크림반도의 카파라는 도시를 포위하고 있던 몽골제
국의 킵차크한국 병사들이 흑사병에 걸린 사람의 시체를 성벽을 향
해 던져놓았습니다. 킵차크한국의 포위를 피해 제노바 소속의 배 12

얀 브뤼헐, 죽음의 승리The Triumph of Death / 1597 / 캔버스에 유채 / 119cm×162cm
요하네움 박물관, 오스트리아

척이 다급하게 시칠리아섬에 도착하면서 흑사병은 유럽 전역을 감염시키기 시작합니다. 시칠리아에 도착한 순간 이탈리아에서 빠르게 흑사병이 퍼져나갔고 이탈리아에서 퇴거 명령을 받은 배는 1348년 1월, 프랑스 마르세유 항구에 도착합니다. 그해 6월, 흑사병은 프랑스와 스페인, 포르투갈과 영국까지 빠른 속도로 번져나갔습니다. 1349년에는 독일과 스코틀랜드, 스칸디나비아반도가 흑사병의 영토가 되었고 1351년에는 러시아의 북서부 지역까지 전염되고 맙니다. 마른 들판에 불이 번져나가듯 흑사병이 유럽 전역으로 퍼져나가며 유럽 인구의 4분의 1이 목숨을 잃었습니다.

「1665년 런던에서 흑사병으로부터 사람을 구하다」라는 그림을 보면 지나가는 사람을 애타게 기다리다가 마침 한 신사를 발견하고 집 안의 여인이 옷을 벗긴 여자아이를 창밖으로 내리고 있습니다. 집 안에 있는 아버지 얼굴에는 슬픔이 가득하고 어머니 역시 애써 참는 얼굴인데 아이는 엄마의 옷을 잡고 무슨 말인가 하는 듯합니다. 아이는 아마 이 상황이 어떤 것인지 모르는 것 같습니다. 밑에서 조심스럽게 아이를 받고 있는 신사의 옆에는 아이가 입을 옷을 들고 있는 소녀가 있고 오른쪽에는 붉은 십자가가 그려진 문에 몸을 기댄 여인이 보입니다. 그녀는 이미 숨이 끊어졌습니다.

영국 화가 프랭크 톱햄(Frank William Topham, 1838~1924)은 1664년부터 1665년까지 흑사병이 런던을 휩쓸 당시 새뮤얼 페피Samuel Pepy라는 사람이 남긴 일기의 내용에서 이 작품의 주제를 가져왔습니다. 페피의 일기에 따르면, 그림 속 부부에게는 아이들이 몇 있었는데 흑사병으로 모두 잃고 마지막 남은 딸이라도 살리기 위해 필사의 노력을 기울였습니다. 부부도 아마 흑사병에 걸렸던 모양입니다. 마침 지나가는 사람을 발견하고 딸을 밖으로 내보내는 장면입니다. 1665년 4월에 시작된 런던의 페스트는 여름 동안 도시 전체로 번져나갔고 페스트가 끝났을 무렵 런던 시민의 15% 정도인 10만 명이 목숨을 잃었습니다.

210쪽의 「고문받는 쿠아우테모크」라는 그림을 볼까요. 돌에 묶인 사람 밑에 화롯불이 타오르고 있으나 그의 눈은 점점 커지고 있습니다. 불 근처에도 가지 않았는데 벌써 온몸이 오그라드는 듯한 자세를 하고 있는 건너편 사내의 모습과는 확연히 비교가 됩니다. 어떻게 해도 나를 굴복시킬 수 없다는 당당한 모습의 이 남자는

프랭크 톱햄, 1665년 런던에서 흑사병으로부터 사람을 구하다Rescued From The Plague, London 1665
1898 / 캔버스에 유채 / 182.9cm×143.3cm / 길드홀 아트 갤러리, 런던

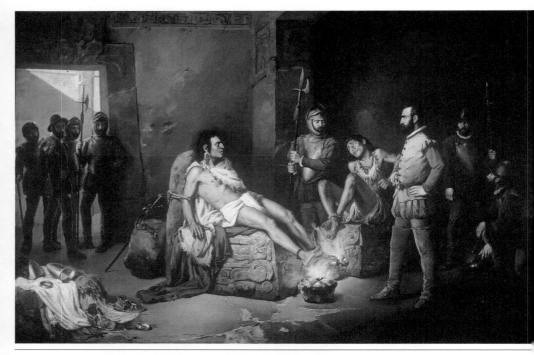

레안드로 이자기레, 고문받는 쿠아우테모크The Torture of Cuauhtémoc / 1892 / 캔버스에 유채
멕시코 국립 미술관, 멕시코시티

아즈텍왕국의 마지막 황제 쿠아우테모크이고 멕시코 화가 레안드
로 이자기레(Leandro Izaguirre, 1867~1941)는 그를 영웅으로 묘사했습니다.
1519년, 스페인의 코르테스 군대가 아즈텍을 침략했고 6년 뒤 아즈
텍 왕국은 완전히 스페인 손에 넘어가면서 사라집니다. 유라시아 대
륙의 질병을 중남미 대륙으로 들여온 이들은 탐험을 빙자한 유럽의
침략자들이었습니다. 천연두를 비롯한 이런 질병들은 아즈텍과 잉
카 제국을 무너뜨렸을 뿐 아니라 그곳에 살고 있던 순수 인디오 주
민들의 약 90%를 죽음으로 몰았습니다.

　　1920년까지 유행했던 스페인 독감에 5억 명 정도가 감염되었

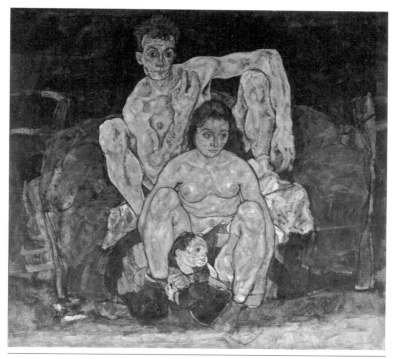

에곤 실레, 가족The Family / 1918 / 캔버스에 유채 / 150cm×160.8cm / 벨베데레 궁전, 빈

고 그중 1억 명 정도가 사망했다고 하지요. 위의 그림 「가족」에서 우수에 젖은 눈빛과 구부정한 자세로 앉아 우리를 보고 있는 남자는 오스트리아 화가 에곤 실레(Egon Schiele, 1890~1918)입니다. 「가족」은 그의 마지막 작품입니다. 남편의 무릎 사이에 앉아서 다른 쪽을 바라보고 있는 여인은 그의 아내 이디트이고, 그녀 무릎 사이의 곱슬머리 아이는 둘 사이의 아이입니다. 그러나 이 아이는 상상 속의 아이입니다. 실제 모델은 실레의 조카 토니였습니다. 작품 제목은 원래 「웅크리고 있는 부부」였지만 나중에 「가족」으로 이름을 바꿨지요.

1918년 10월 28일, 에곤 실레의 아내 이디트는 당시 유행하던

스페인 독감으로 목숨을 잃습니다. 그녀의 뱃속에는 6개월 된 아이가 있었지요. 그리고 사흘 뒤 에곤 실레 역시 세상을 떠납니다. 그 때문에 이 작품은 미완성으로 남아 있습니다. 에곤 실레가 자신에게 다가올 갑작스러운 죽음을 예상했다고 말할 수는 없지만 그림 속 세 사람 가운데 유일하게 우리를 보고 있는 그의 미소에는 슬픔이 묻어 있습니다.

인류를 멸망시킬 것은 핵이 아니라 바이러스라는 예언이 떠오릅니다. 훗날 화가들은 우리 시대의 코로나19로 인한 공포를 어떤 그림으로 남기게 될까요?

16장

300년 만에 부활한
'왕의 화가'

루이 13세를 위한 그림도 그렸다는
조르주 드 라 투르의 재발견

Georges de La Tour : 1593.3.13.~1652.1.30.

Georges de La Tour : 1593.3.13.~1652.1.30.

그림은 많은 이야기를 담고 있습니다. 당대의 이야기뿐만 아니라 역사와 신화 그리고 종교에 이르기까지 화가가 상상할 수 있는 모든 것을 표현하고 있지요. 그리고 그렇게 완성된 작품들과 화가들의 이름은 세대와 세대를 건너 우리에게 전해집니다. 그러나 우리가 지금 알고 있는 화가들 중에는 수백 년 동안 잊혔다가 근대에 재발견되는 화가들도 있습니다. 그중 조르주 드 라 투르(Georges de La Tour, 1593~1652)의 이야기입니다.

라 투르의 대표작인 「목공소의 예수」 이야기부터 시작해볼까요. 그림에 등장하는 인물은 우리 기준으로 보면 할아버지와 손자의 모습처럼 보이지만 어린 예수와 아버지 성 요셉입니다. 종교화에서 아버지 요셉은 대개 노인으로 등장합니다. 만약 성 요셉을 젊게 그린다면 젊은 성모 마리아와의 관계가 조금 더 사실적으로 사람들에게 다가오기 때문에 성령으로 잉태했다는 성스러운 분위기가 사라지는

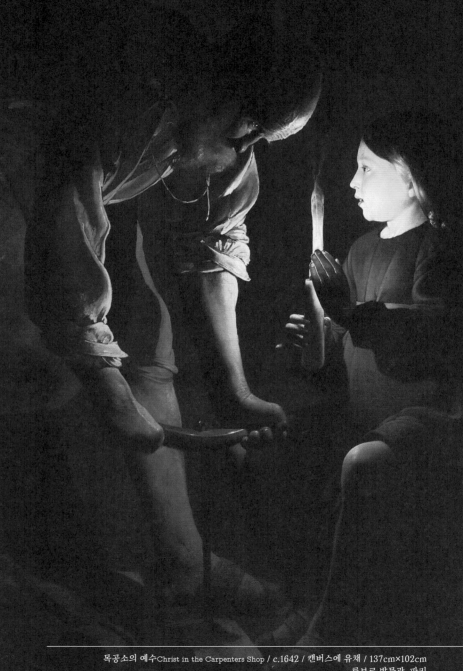

목공소의 예수Christ in the Carpenters Shop / c.1642 / 캔버스에 유채 / 137cm×102cm
루브르 박물관, 파리

것을 막는 장치였지요. 일하다가 어린 아들을 바라보는 자애로운 아버지의 눈길, 그런 아버지를 존경의 마음을 담아 바라보는 아들의 표정에는 세상의 모든 평화와 사랑이 녹아 있습니다. 거기에 촛불이 주는 고요함까지 더해졌으니 무엇이 더 필요할까요?

그런데 그림을 자세히 보면 촛불에서 나오는 빛을 가리고 있는 어린 예수의 손이 투명하게 보입니다. 심지어는 손끝에 묻어 있는 지저분한 것까지 묘사했습니다. 라 투르의 놀라운 사실적인 묘사에 감탄할 수밖에 없습니다. 요셉이 손에 쥐고 있는 나사송곳의 모양은 십자가의 모습이고 바닥에 깔린 목재도 십자가의 모습입니다. 아들 예수를 바라보는 아버지 요셉의 눈에 눈물이 고인 것처럼 보입니다. 아들이 젊은 나이에 세상을 구하기 위해 십자가에 매달릴 운명이라는 것을 알고 있었던 것일까요? 자식을 먼저 보내는 부모의 슬픈 눈빛 아닌가요?

라 투르는 프랑스 낭시 부근에서 태어났습니다. 화가가 되기 위한 그의 그림 공부 경력에 대해서는 명확하게 알려진 것은 없지만 그의 화풍을 고려하면 이탈리아나 네덜란드를 여행했을 것으로 추정하고 있습니다. 그의 화풍이 바로크 미술의 대가였던 이탈리아 화가 카라바조의 극단적인 명암 대비 기법을 담고 있는 것도 이런 추정을 가능하게 하는 이유 중 하나입니다.

다음 쪽 그림 「클로버 에이스를 가지고 있는 사기꾼」을 찬찬히 들여다볼까요. 카드 게임을 하고 있는 사람들입니다. 그런데 뭔가 수상한 것들이 눈에 밟힙니다. 오른쪽에 앉아서 자신의 카드를 만지작거리는 귀공자의 모습부터 먼저 살펴보겠습니다.

머리 장식에 멋진 깃털을 꽂은 것을 보니 자부심이 강하거나

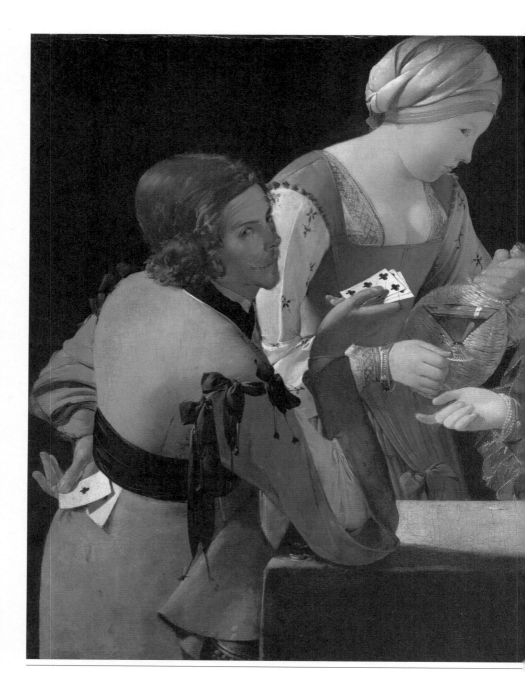

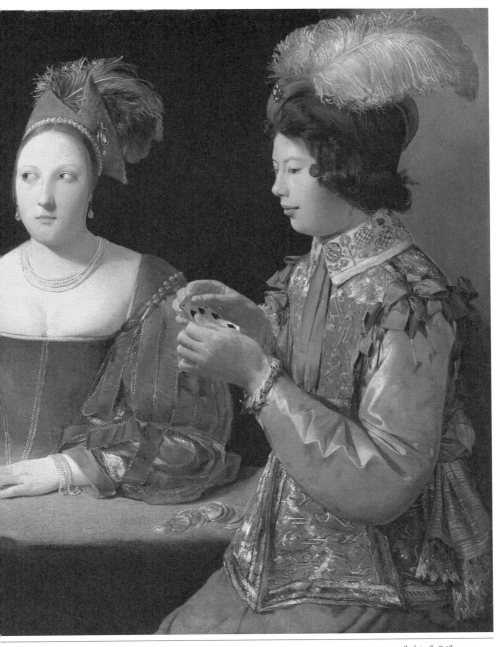

클로버 에이스를 가지고 있는 사기꾼The Cheat with the Ace of Clubs / c.1630~1634 / 캔버스에 유채
97.8cm×156.2cm / 킴벨 미술관, 텍사스

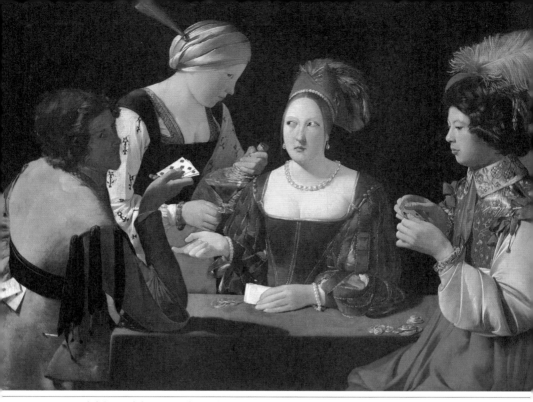

다이아몬드 에이스를 들고 있는 사기꾼The Cheat with the Ace of Diamonds / c.1635 / 캔버스에 유채
106cm×146cm / 루브르 박물관, 파리

허영심이 많은 남자입니다. 차려입은 옷도 범상치 않은 것으로 봐서
는 돈 많은 집 출신이겠지요. 자신의 카드를 보고 나름 좋은 패가
왔다고 생각하는 것 같습니다. 앞에 놓인 금화도 수북하니 승부를
걸어볼 만하다는 눈치입니다. 그런데 승부의 결과는 자신이 혼자 결
정하는 것이 아니지요. 상대방을 전혀 보지 않는 '해맑은 청년'의 얼
굴에서 이 게임의 결말이 보입니다.

　　왼쪽에 서 있는 남자는 이른바 '타짜'입니다. 상대방에게 슬쩍
보여주는 카드와는 달리 뒤 허리춤에 에이스 카드를 두 장이나 숨겨
놓았습니다. 정당하지 않은 그의 태도 때문인지 그의 얼굴은 그늘

에 덮여 있습니다. 그런데 그는 지금 우리를 보고 있습니다. 마치 '당신들은 이런 적 없었어?'라고 묻는 듯합니다. 가운데 두 여인의 분위기도 이상합니다. 와인을 따라주는 여인과 그 잔을 받으려는 여인의 시선에는 은밀한 이야기가 담겨 있습니다. 세 사람이 같은 편일까요, 아니면 서로 다른 생각에 빠져 있는 또 다른 '타짜'들일까요? 자신이 속고 있다는 것을 눈치채지 못한 오른쪽 젊은 사내의 잠시 후 모습이 궁금해집니다.

라 투르는 같은 내용으로 두 점의 작품을 그렸는데 하나는 루브르 박물관에 전시되어 있습니다(221쪽 그림 참조). 킴벨 미술관에 있는 작품이 루브르의 것보다 색이나 옷, 액세서리의 묘사가 더 풍부하고 공을 들인 것으로 보입니다. 언뜻 봐서는 같은 작품처럼 보이지만 세부적인 묘사에서는 조금 차이가 있습니다. 여인의 목걸이, 시중드는 여인의 옷, 남자들의 옷이 다르게 보이는데 또 어떤 것들이 다르게 표현되었을까요?

화가로서 명성을 얻고 나름 자리를 잡아가던 중, 페스트로 추정되는 역병이 라 투르가 살고 있는 르네빌을 덮칩니다. 2년 뒤 르네빌은 거대한 화염에 휩싸이는데, 아마 역병에 대한 소독의 의미가 있지 않았을까 싶습니다. 집과 라 투르의 화실, 그리고 수많은 그림이 불에 탔습니다. 가족 모두는 낭시에 있는 피난처로 자리를 옮긴 뒤였지요.

「완두콩을 먹는 시골 부부」라는 그림도 볼까요. 입을 벌린 노파의 목에는 힘든 세월을 보낸 흔적이 굵게 드러나 있습니다. 지팡이를 든 남자의 손등에도 간단치 않은 세월이 내려앉았습니다. 모든 배경을 지워버리고 빛에 의한 명암을 강조하자 두 사람의 생생한 표

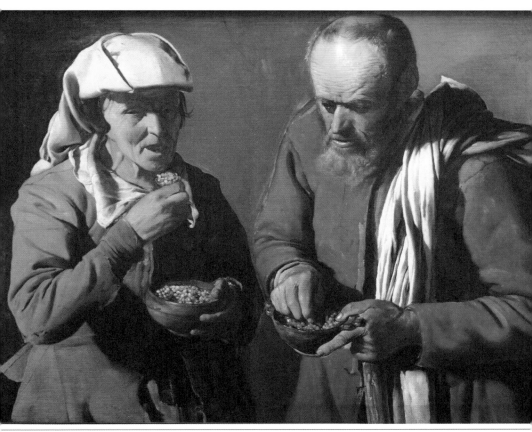

완두콩을 먹는 시골 부부Peasant Couple Eating Peas / c.1620~1625 / 캔버스에 유채
76.2cm×90.8cm / 베를린 국립회화관, 베를린

정이 드러났습니다. 그릇에 담긴 것은 완두콩뿐입니다. 국물도, 음료수도 없이 콩 한 접시로 한 끼를 해결하는 생활이 어떤 것인지 짐작이 됩니다. 지금이라고 저런 사람들이 없을까요? 그나마 다행인 것은 나이 먹도록 부부가 함께 있는 모습입니다.

프랑스의 루이 13세와 리슐리외 추기경 그리고 귀족들은 라 투르의 뛰어난 작품을 구입했고 그는 '왕의 화가'라는 말을 들을 정도로 명성을 얻게 됩니다. 라 투르는 1640년대부터 단순한 인물 형태 그리고 세심한 기하학적인 구성을 적용하면서 자신만의 세계를 구축합니다. 라 투르에 대해 믿을 수도, 안 믿을 수도 없는 평가도 남아 있습니다. 조금 당황스럽기는 하지만 라 투르가 오만하고 안하무인이며 이기적이고 불손하며 악덕 지주였다는 말도 있습니다.

라 투르의 대표작을 하나 더 보겠습니다. 「참회하는 막달레나」입니다. 무릎에 올려놓은 해골 위에 손을 얹고 촛불을 바라보는 여인은 막달레나 마리아입니다. 성경에는 예수님의 마지막을 함께했고 부활한 것을 처음 알린 사람으로 나와 있지요. 지금 막달레나 마리아는 거울 앞에서 묵상에 잠긴 모습입니다. 켜놓은 촛불이 거울에 반사되면서 나오는 빛이 밝음과 어둠의 대비를 더욱 강렬하게 만들고 있습니다.

막달레나 마리아의 무릎에 놓인 것은 해골입니다. 해골은 '메멘토 모리(죽음을 기억하라)'의 상징인데 죽고 나면 지금 가지고 있고 누리고 있는 것, 갖고 싶은 것이 무슨 의미가 있겠느냐는 뜻입니다. 오른쪽에 던져놓은 보석은 세속의 삶에서 무의미한 소유를 상징합니다. 지금의 생활이 과연 제대로 된 것인가를 되돌아보는 일, 그것이 참회하고 있는 막달레나 마리아의 몫만은 아니겠지요.

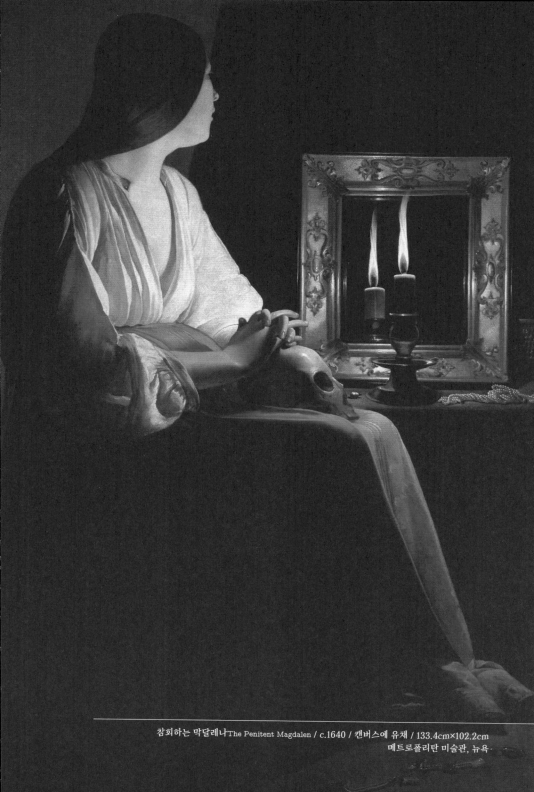

참회하는 막달레나The Penitent Magdalen / c.1640 / 캔버스에 유채 / 133.4cm×102.2cm
메트로폴리탄 미술관, 뉴욕

아내 다이안이 예순한 살의 나이로 세상을 떠나고 나자 라 투르는 아내의 죽음 때문에 극도로 괴로워하다가 보름 뒤에 쉰아홉 살을 일기로 세상을 떠납니다. 아내의 사망 원인이 전염병이었고 그 때문에 라 투르도 전염병에 의해 사망했다는 자료도 있지만 보름의 시차를 두고 떠난 부부의 마지막이 좀 더 '극적'으로 남는 것이 어떨까 싶습니다.

라 투르는 17세기 가장 흥미로운 화가였지만 그가 세상을 떠나고 난 후 1915년, 독일의 미술사가였던 헤르만 보스에 의해 소개될 때까지 300년 가까이 잊혔던 화가였습니다. 시대가 원하는 화풍이 바뀌면서 라 투르의 화풍도 고객들의 관심 밖이 되었기 때문이겠지요. 문득 궁금해집니다. 아직 발견되지 않은 화가들은 얼마나 많을까요?

17장

그날 밤,
가면무도회에서 생긴 일

나를 숨기는 은밀한 즐거움,
'가면 속 얼굴'의 이모저모

The Masked Ball / 1880 / Charles Hermans

가면은 참 재미있는 도구입니다. 가면을 쓰는 순간, 내가 누구인지 상대는 알 수 없다는 생각에 평소 억누르고 있었던 것들이 터져 나오기도 합니다. 말도 행동도 '요구되는 모습'에서 벗어날 수 있다는 것은 신나는 일이기도 하지만 그것 때문에 가면을 벗지 못한다면 가면을 계속 쓰는 일은 처참한 결말로 이어집니다. 그림 속 가면을 쓴 사람들의 모습을 살펴보겠습니다.

다음 쪽 그림은 프랑스 화가인 기욤 세냑(Guillaume Seignac, 1870~1924)의 「피에로의 포옹」이라는 작품입니다. 피에로 복장을 한 남자가 여인의 목에 입술을 대고 한 손으로는 여인의 가슴을 움켜쥐었습니다. 놀랄 만한 상황이지만 가면 속 여인의 눈은 웃고 있습니다. 그렇다면 여인은 이 남자가 누구인지 알고 있거나 가면이 가려주는 본능에 몸을 맡기고 있는 있는 것이겠지요. 피에로는 쓰고 있는 검은 색 두건과 짙은 눈 화장, 하얗게 칠해진 얼굴 때문에 차가운 악마 같은

기욤 셰냑, 피에로의 포옹 Pierrot's Embrace / c.1900 / 캔버스에 유채
83.8cm×63.5cm / 개인 소장

분위기를 만들고 있습니다. 악마에게 혼을 맡기는 듯한 여인의 모습 때문에 이 광경은 몹시 위험해 보입니다. 때로는 가면이 파멸로 이끄는 도구로 쓰일 때가 있습니다.

　　　기욤 세냑은 인체의 선에 대한 묘사가 뛰어나서 사람들로부터 찬사를 받았습니다. 그의 작품은 아카데미즘 작품을 선호하는 미술상뿐만 아니라 이른바 아방가르드 전문가들에게도 인기가 좋았습니다. 성적인 매력과 구불구불한 선이 결합된 이미지를 찾던 그들에게 세냑의 작품은 분석하기 좋은 대상이었지요. 실제로 세냑의 작품에는 선정적인 느낌을 담고 있는 것들이 있는데, 물론 어떻게 보느냐에 따라 다를 수는 있지요. 세냑은 역사적인 일들이나 신화 속의 주제를 성적인 것과 연결시킬 수 있는 능력을 가지고 있었고 작품을 통해 마음껏 표현했습니다. 특히 투명한 옷감으로 여인의 몸을 감싸는 고전주의 기법을 능수능란하게 이용했습니다. 세냑이 세상을 떠나고 난 후 얼마 지나지 않아 경제 대공황이 닥칩니다. 미술시장은 얼어붙었고 그의 작품도 잊히는 듯했지만 1970년대, 미술시장에서 그의 이상적인 모습의 누드화가 사람들의 관심을 끌게 됩니다. 1990년대 들어서서 아카데미즘을 학술적으로 공부한 사람들에 의해 그의 작품에 대한 재평가가 이루어졌고 세냑 열풍이 불었습니다. 이상적인 여인의 모습은 시간이 지나도 늘 인기 있는 주제가 되는 모양입니다.

　　　232쪽 그림인 미국 화가 찰스 피어스(Charles S. Pearce, 1851~1914)의 「가장무도회」 속 여인의 눈빛이 차갑습니다. 한 손에 마스크를 들고 다른 손으로는 치마를 움켜쥐고 무도회장을 살피고 있는 여인의 머릿속이 꽤 복잡한 듯합니다. 마음에 둔 사람이 다른 여인과 이야

찰스 피어스, 가장무도회The Masquerade Ball / 연도 미상
캔버스에 유채 / 121.9cm×78.7cm / 개인 소장

기하는 모습을 보기라도 한 것일까요? 이제 마스크로 눈을 가리고 나설 일만 남았습니다. 가면은 가끔 내가 다른 사람의 정신을 가지고 행동할 수 있는 도구가 됩니다.

찰스 피어스는 19세기에 유행했던 모든 사조를 섞어보려는 시도를 한 화가였습니다. 초상화와 역사화를 거쳐 풍속화에 이르기까지 다양한 주제를 그림에 담은 그를 두고 '그 시대에 미국을 떠난

장 프랑수아 포르탈스, 가장무도회Masquerade / c.1875 / 캔버스에 유채 / 83.8cm×68.6cm / 개인 소장

샤를 에르망,
가장무도회The Masked Ball
1880 / 캔버스에 유채
321.3cm×401.3cm
개인 소장

화가 중에 가장 호기심이 많고 야심적인 화가라는 평이 있었습니다. 워싱턴에 있는 토머스 제퍼슨 의회 도서관 장식으로도 이름을 떨쳤고 덴마크와 프러시아, 벨기에와 프랑스 정부로부터 각종 훈장도 받았지요. 아마도 그런 배경이 사실주의와 신고전주의, 오리엔탈리즘, 자포니즘, 자연주의, 인상주의, 상징주의와 점묘법까지 두루 작품에 적용할 수 있었던 힘이 되었겠지요.

233쪽 그림은 벨기에 화가 장 프랑수아 포르탈스(Jean-François Portaels, 1818~1895)의 「가장무도회」인데요. 이 그림 속 여인들은 조금 다른 모습입니다. 모습을 완벽하게 가릴 수 있는 여인과 전혀 그렇지 못한 여인이 나란히 서서 한 곳을 바라보고 있습니다. 부채를 든 여인의 표정은 담담하지만 마스크로 입을 가린 여인은 무엇인가를 이야기하고 있는 것 같습니다. 단아한 여인의 모습과 날카로운 눈을 가진 가면의 대비, 어떤 것을 가리키는 것처럼 보이는 어깨 위의 손가락 모습을 보면 두 여인이 친구나 자매일 수도 있지만 한 사람이 가지고 있는 두 가지 모습을 말하고 있는 것은 아닐까요? 생각해보면 우리는 보통 두 개 이상의 얼굴을 가지고 있지 않은가요?

장 프랑수아 포르탈스는 풍속화와 종교화, 풍경화, 초상화 등 다양한 분야에서 명성을 얻은 화가였습니다. 특히 여성의 우아함을 잘 표현했는데 왕립 아카데미의 교수와 관리자로 활동하면서 자신의 뒤를 잇는 세대들에게 많은 영향을 주었습니다.

벨기에 화가 샤를 에르망(Charles Hermans, 1839~1924)의 「가장무도회」는 무도회 전체 풍경을 보여주고 있습니다(234~235쪽 그림 참조). 방금 도착한 두 여인은 맨 왼쪽에 있는데 그중 한 여인은 가면을 썼습니다. 대부분의 여인들이 가면을 벗었다는 것은 정체가 탄로 났다

샤를 에르망,
2명의 무용수 Two dancers
연도 미상 / 패널에 유채
65.4cm×34.2cm / 개인 소장

는 이야기이거나 노골적으로 멋진 파트너를 원하고 있다는 뜻이겠지요. 어차피 끝까지 감출 수 없다면 일찍 벗는 것도 무도회를 즐기는 방법일 것 같은데, 중간에 보니까 한 사람은 몸 전체를 검은색 옷으로 가린 모습입니다. 이래서는 누구인지 알 수가 없지요. 사람들이 누구인지 굳이 알려고 하지도 않겠지만 자신도 보이고 싶은 마음은 없어 보입니다. 광란의 밤은 깊어 갑니다.

샤를 에르망은 많은 풍속화를 남겼고 벨기에 미술에서 사실주의 발전에 중요한 역할도 했습니다. 「가장무도회」에서도 당시 유럽의 대도시에 벌어지고 있던 무도회의 모습을 여과 없이 보여주고 있습니다. 그런데 그림 한가운데 붉은색 드레스를 입은 2명의 여인이 눈길을 끕니다. 샤를 에르망은 이 여인들의 모습이 좋았는지 두 여인을 별도로 불러 작품을 제작했습니다(237쪽 그림 참조). 초록색 옷을 입은 여인들은 붉은색 여인들과 거의 같은 모습입니다. 마치 거울에 비친 모습처럼 닮았는데 에르망은 어떤 이유로 그녀들을 따로 그렸을까요?

살아가면서 가면 몇 개쯤은 호주머니에 가지고 다닙니다. 상황에 따라 필요한 가면을 쓰는 것은 어쩔 수 없는 일입니다. 그러나 그것은 어디까지나 상황을 좋게 하기 위한 것이어야겠지요. 가면에 파묻혀 본래 얼굴을 잃어버릴 수는 없는 일입니다. 혹시 몇 개의 가면이 있는지 헤아려보신 적이 있으신가요?

18장

올림픽 종목에
그림 그리기가 있었다?

승마에서 권투까지,
그림 속에서 펼쳐진 승부의 세계

The Red Rider / 1928 / Isaac Israëls

4년마다 돌아오는 올림픽과 월드컵 기간이 되면 바닥을 보이던 애국심이 차오릅니다. 개인과 팀의 경쟁이지만 국가라는 이름이 앞에 붙는 순간, 스포츠 이상의 의미를 갖게 됩니다. 혹시 예전에 올림픽 종목에 예술 분야가 있었다는 사실을 알고 계시는지요? 스포츠 종목처럼 정식 종목이었고 참가한 작품들에 대해 금, 은, 동메달을 수여했다면 고개를 갸우뚱하실 분들도 있을 것 같습니다. 하계 올림픽의 예술 종목에 대한 이야기입니다.

네덜란드의 국민화가로 불리는 이삭 이스라엘스(Isaac Israëls, 1865~1934)는 갑부로부터 작품 의뢰를 받고 「붉은 옷을 입은 기수」를 완성했지만 말과 자신의 모습이 섬세하지 못하다는 이유로 갑부는 작품 인수를 거부했고 원래 약속했던 작품에 대한 가격을 제대로 지불하지 않았다는 이야기가 있습니다. 그러나 이 작품은 1928년 암스테르담 하계 올림픽에서 회화 부문 금메달을 수상한 작품으로 기

이삭 이스라엘스, 붉은 옷을 입은 기수The Red Rider / 1928 / 캔버스에 유채
80cm×75cm / 개인 소장

억되고 있습니다. 이삭 이스라엘스의 아버지는 요제프 이스라엘스인
데 '네덜란드의 밀레'라는 별명을 얻을 정도로 존경받는 화가였습니
다. 특히 헤이그를 중심으로 근처의 농촌과 어촌의 모습을 화폭에
담았던 헤이그파의 중심인물이었지요. 이삭 이스라엘스도 어려서부
터 그림 그리는 재능이 뛰어나 열여섯 살에 이미 작품을 판매할 정
도였습니다. 아버지와 아들이 같은 분야에서 업적을 쌓은 이야기는
언제나 부럽습니다.

　　근대 하계 올림픽을 처음 제안한 쿠베르탱은 몸과 마음 모두
를 위한 경기를 생각했습니다. 그의 제안으로 건축, 문학, 음악, 회

화, 조각의 다섯 분야도 올림픽 종목에 넣기로 하고 주제는 스포츠와 관련된 것으로 정했습니다. 그러나 준비 미흡과 이런저런 사정으로 1912년 스톡홀름 하계 올림픽부터 정식 종목으로 채택됩니다.

다음 쪽의 「권투 선수」를 그린 로라 나이트(Laura Knight, 1877~1970)는 여성 화가로는 처음으로 영국 로열 아카데미의 정회원으로 선출된, 남성 중심의 화단에서 독보적인 자리를 차지한 대단한 경력의 소유자였습니다. 1768년 로열 아카데미가 창립되었을 때 2명의 여성 화가가 멤버에 포함되었지만 '선출'이 아니라 '초대'를 받았었고 그 이후로 로라 나이트가 선출되기까지 여성 화가에게는 로열 아카데미 회원의 문이 닫혀 있었습니다.

1차 대전이 일어나자 유럽 전선에 참전하기 위해 대서양을 건너온 캐나다 병사들이 영국의 위틀리라는 곳에 주둔하게 됩니다. 로라 나이트는 위틀리를 방문해서 프랑스와 벨기에 전선으로 나가기 위해 준비하고 있는 젊은 군인들의 모습을 연작으로 그리는데, 이 작품은 그중 한 점입니다. 이 작품은 「위틀리 기지의 체력 운동 Physical Training at Witley Camp」이라는 또 다른 제목을 가지고 있습니다. 야외의 햇빛과 햇빛 아래에서 반짝이는 색을 좋아했던 그녀의 관심이 잘 나타난 작품입니다. 또한 당시의 관점에서 보면 여성 화가의 주제로는 다소 과격한 내용의 작품이지만 가장 원초적인 남자들의 모습이 아주 잘 드러나 있습니다. 특이하게도 이 작품에 등장하는 인물들은 모두 남자들인데, 모델은 당시 영국 군대의 밴텀급 챔피언이었다고 합니다. 로라 나이트는 이 작품으로 1928년 암스테르담 하계 올림픽에서 회화 부문 은메달을 수상합니다.

올림픽의 예술 종목은 1948년 런던 올림픽이 마지막이었습니

로라 나이트, 권투 선수Boxer / 1917 / 캔버스에 유채 / 304.8cm×365.7cm
캐나다 전쟁 박물관, 오타와

다. 예술이 아마추어 분야인가, 아니면 프로의 분야인가에 대한 논란이 있었고 예술은 프로의 분야라는 결론이 나면서 아마추어들의 경기라는 당시 올림픽 정신과 맞지 않아 예술 분야는 빠지게 됩니다. 지금은 올림픽 흥행을 위해 프로 선수들이 참여하기도 하니까 '정신'보다는 '돈'이 앞서게 된 것일까요? 1912년부터 1948년까지 각 나라별 메달 집계 수를 보면 메달을 한 개라도 획득한 나라는 총 23개국이고 그중 압도적 1위는 독일이었습니다. 그 뒤를 이탈리아와 프

토머스 에이킨스, 카운트를 세다Taking the Count / 1898 / 캔버스에 유채
246cm×214.9cm / 예일대학 미술관, 미국

랑스가 차지했는데, 1936년 베를린 올림픽에서 독일이 32개의 메달을 가져간 것이 결정적이었죠.

　　미국 화가 토머스 에이킨스(Thomas Eakins, 1844~1916)는 운동과 인간의 인내심에 많은 관심이 있었습니다. 「카운트를 세다」라는 작품 속의 권투 시합을 보러 온 사람들은 카운트를 세고 있는 심판의 손가락과 다운을 당하고 다시 일어서려고 하는 선수에 시선을 맞추고 있습니다. 1898년 4월 29일 금요일, 필라델피아에서 열렸던 실제 경기이고 승자와 패자가 분명하게 갈리는 순간을 기다리고 있습니다. 모두가 승자가 될 수는 없는데도 사람들은 승자 편이지요.

에이킨스가 이 주제로 그림을 그리기 전까지 프로 권투는 신문이나 잡지를 통해서만 소개가 되었기에 우아하고 점잖은 미술계에 사람의 땀과 고통이 묻어 있는 이 작품은 꽤 충격이었을 것입니다. 용기 있는 에이킨스의 도전 이후 스포츠가 미술 작품의 주제로 등장합니다.

「뎀시와 필포」라는 그림에는 '20세기 스포츠 역사에서 가장 극적인 장면'이 펼쳐지고 있습니다. 사각의 정글에 서 있는 사람은 잭 뎀시와 루이스 필포입니다. 상대를 향해 주먹을 날리고 있는 사람은 '팜파스의 야생 들소'라는 별명을 가지고 있던 아르헨티나의 필포이고 링 밖으로 떨어진 사람은 1919년부터 헤비급 챔피언 벨트를 가지고 있는 뎀시입니다. 당시의 권투 시합은 지금과는 다른 룰이 있었습니다. 몇 번이고 다운되었다가도 일어나면 다시 경기를 할 수 있었습니다. 이날 시합 결과는 링 밖으로 떨어진 뎀시가 일어나 다시 필포를 다운시켜 그의 승리로 끝이 났습니다. 마치 예전 극장의 영화 간판처럼 보이는 이 작품은 뉴욕을 사랑한 미국 화가 조지 벨로스(George Wesley Bellows, 1882~1925)의 권투를 주제로 한 일련의 작품 중 하나입니다. 문득 지금 나는 누구와 시합을 하고 있는 것일까, 그 시합의 종목은 무엇일까, 그리고 그 경기의 결과는 나 혼자만이 감당해야 하는 것일까, 하는 생각이 듭니다. 온몸에 힘이 들어갑니다.

조지 벨로스는 마르셀 뒤샹이 변기를 뒤집어놓고 「샘」이라는 작품으로 출품하자 전시를 강력하게 반대했던 것으로도 유명하고 '도시의 시인'이라는 말을 듣기도 했습니다. 벨로스는 '디 에이트The Eight'라는 단체의 멤버였는데, 디 에이트는 보수적인 전시 정책에 반기를 들고 젊은 화가들이 구성한 단체였습니다. 미국 사람들의 일상

조지 벨로스, 뎀시와 필포Dempsey and Firpo / 1924 / 캔버스에 유채 / 129.5cm×160.6cm
휘트니 미술관, 뉴욕

을 주제로 작품을 제작한 이들은 미국 뒷골목의 암울한 풍경과 그래도 꿈을 잃지 않고 버티는 사람들의 모습을 사실적으로 담는 한편 표현의 자유를 확대시키는 것에 중점을 두었는데, 훗날 이들은 '애시캔Ashcan'파라고도 불렸습니다. 이런 생각을 가졌기 때문에 벨로스는 미국 정부가 전쟁 중이라는 명분 아래 실시하고 있던 반전주의자들에 대한 탄압과 사전 검열을 강력하게 비판했습니다. 거칠 것 없는 붓 터치로 그가 사랑한 뉴욕을 그림에 담던 벨로스는 훗날 당대에 가장 환영받은 미국 화가로 평가받게 됩니다.

세상에는 예술의 순위를 정할 수 있는 기준이 있는 것일까요? 개인마다 가지고 있는 정신세계가 다른데 그것을 계량화할 수 있을까요? 올림픽 종목에 예술 종목이 포함되었던 시기에는 그런 것들이 가능하다고 받아들여졌던 모양입니다.

19장

파리의 뒷골목,
남몰래 흘리는 눈물

19세기 파리의 골목을 그린
'가난한 이들의 화가' 페르낭 플레

Fernand Pelez : 1843.1.18.~1913.8.7.

Fernand Pelez : 1843.1.18.~1913.8.7.

프랑스 파리는 여전히 낭만 가득한 도시로 여겨집니다. 그도 그럴 것이 에펠탑과 센강, 루브르 박물관 그리고 몽마르트로 연상되는 풍경은 예술가들의 무대이자 벨에포크(좋은 시절)로 연결되기 때문입니다. 그러나 사람 사는 곳이 그렇듯이 파리의 골목에도 눈물과 한숨이 있었습니다. 어떤 사람에게는 아름다운 곳이었지만 파리를 눈물 속에서 바라보는 사람도 있었습니다. 프랑스 화가 페르낭 플레(Fernand Pelez, 1843~1913)는 눈물에 젖은 파리의 뒷골목 풍경을 화폭에 담았습니다.

「집 없는 사람」 속에는 어머니를 중심으로 아이들이 웅크리고 있는 모습이 보입니다. 퀭한 눈의 어머니는 가슴을 열고 아이에게 젖을 물렸습니다. 초점을 잃은 그녀와 담장에 기대앉은 아이의 시선은 우리를 향하고 있습니다. 원망이 담긴 듯한 눈이지만 도움을 요청하는 마지막 힘도 사라진 듯합니다. 그녀 주위에 있는 아이들 가운데

집 없는 사람Homeless / 1883 / 캔버스에 유채 / 77.5cm×136cm / 프티 팔레, 파리

그녀에게 머리를 기대고 있는 가장 큰 아이만 신발을 신었고 나머지 세 남자아이는 맨발입니다. 주위를 둘러보니 온기가 사라진 지 오래되어 보이는 난로와 빈 그릇이 이들이 가지고 있는 전부입니다. 그렇다면 아이들도 먹은 것이 없다는 이야기입니다. 큰 축제를 알리는 벽보가 붙어 있어서 어머니와 아이들의 모습이 더욱 아프게 다가옵니다. 누구의 잘못일까요? 식구들을 버리고 간 아버지일까요? 아니면 대책 없는 어머니일까요? 그것도 아니면 이런 사람들을 못 본 체하며 지나치고 있는 우리들일까요? 지금 우리 사는 곳은 어떤가요? 1883년 파리 살롱전에 출품되었던 이 작품은 1889년 만국박람회에도 출품되어 근대 프랑스 화가들 작품 가운데 가장 사람의 가슴을 울리는 힘을 가진 작품이라는 평가를 받았습니다.

플레의 집안은 원래 스페인에서 건너온 사람들이었습니다. 그의 아버지 역시 화가였는데, 그를 지도한 미술 선생님 중 한 명이었지요. 에콜 데 보자르에서 공부했고 그의 스승은 아카데미즘의 거장 알렉상드르 카바넬이었습니다. 1866년 파리 살롱전에 데뷔한 플레의 초기 작품은 역사화와 종교화였습니다. 파리에 있는 드로잉 학교의 교사로도 일하던 그에게 변화가 찾아왔습니다.

「잠든 세탁부」를 보면 그런 변화를 금방 알 수 있습니다. 엄청난 크기의 세탁물 보따리를 베개 삼아 세탁부는 잠이 들었습니다. 한 손을 머리에 올려놓고 또 한 손이 아래로 꺾인 모습을 보면 잠깐 몸을 기댄다고 누웠던 것 같은데, 자신도 모르게 잠에 떨어진 것 같습니다. 고단한 노동의 흔적과 쉽지 않은 삶의 무게가 그녀의 몸과 옷에 그대로 배어 있습니다. 얼굴을 매만질 시간도 없었던 듯 그녀의 얼굴에는 이곳저곳 상처도 자리를 잡고 있습니다. 그러나 입가에

잠든 세탁부Sleeping Laundress / c.1880 / 캔버스에 유채 / 개인 소장

는 살짝 미소가 걸린 듯합니다. 좋은 꿈을 꾸고 있는 것일까요? 삶은 이렇게 팍팍하지만 꿈에서는 누구보다 행복할 권리가 충분히 있습니다. 언젠가는 그 꿈이 실제 삶이 될 수도 있지요. 그렇게 되기를 소망합니다.

플레의 화풍은 1880년대 초반에 완전히 바뀝니다. 이제까지의 아카데미즘 화법을 버리고 사실주의 화법으로 돌아선 것이지요. 특히 작품 주제에 큰 변화가 왔는데 거지나 집이 없는 사람들, 서커스 단원들이 마치 사진처럼 정교한 모습으로 묘사되기 시작했습니다. 산업화가 절정에 이르면서 빈부 격차가 커지고 공업화로 인해 도시로 몰려든 사람들에게 파리는 녹록지 않은 곳이었습니다. 물론 이 문제는 파리만의 문제는 아니었지요. 플레는 사회 문제에도 관심을 갖게 됩니다. 윌리엄 부게로, 폴 들라로슈 같은 화가도 걸인을 주제로 한 작품을 남겼지만, 그들의 작품이 다분히 낭만적인 분위기의

바이올렛 파는 아이
The Violet Vendor / 1885
캔버스에 유채 / 89.5×104
프티 팔레, 파리

묘사였다면 플레는 있는 그대로의 모습을 연민을 담아 그렸습니다. 플레의 작품 주제는 당시 화가들과는 확실히 구별되는 것이었고 작품에 묘사된 인물들은 전례가 없는 진정한 연민을 사람들에게 불러일으켰습니다. 그의 작품은 오늘날 우리의 감정도 자극하지요. 그러나 그는 이런 작품들을 살롱전에 출품하지 않았습니다. 생각해보면 그가 활동하던 시기는 인상파가 파리 화단의 대세로 자리를 잡던 때였고, 파리 살롱전은 이런 작품을 원하지 않았습니다.

앞의 그림 「바이올렛 파는 아이」에서는 바이올렛을 팔던 아이가 건물 기둥에 몸을 기대고 잠이 들었습니다. 아니 '잠이 들었다'라고 보고 싶습니다. 하루 종일 거리를 헤매던 맨발은 까맣게 되었고 입은 가볍게 열렸습니다. 마지막까지 손에 쥐고 있던 바이올렛 한 송이, 바닥에 뒹굴고 있습니다. 목에 걸고 있는 작은 좌판의 끈은 눈을 감고 있는 어린 소년의 작은 휴식마저 옭아매고 있는 것 같습니다.

플레의 작품은 19세기 후반 프랑스 미술 기준으로는 받아들일 수 없는 장벽을 허물었다는 이야기도 있습니다. 1896년 플레는 공식적으로 마지막 작품 전시회를 개최한 이후 자신의 화실에서 은둔자처럼 살아갑니다. 관객들과 일부 비평가들로부터 나름의 성공을 거두었던 그였는데, 대부분의 관계를 끊은 것이지요. 많은 비평가로부터는 혹평에 시달려야 했고 그를 후원하는 사람도 없었던 것이 그를 그렇게 몰아넣은 것은 아니었을까요?

「어린 거지」라는 그림도 볼까요. 몸보다 훨씬 큰 옷을 입은 맨발의 소년이 문 앞에 서 있습니다. 발은 며칠을 씻지 못한 듯, 먼지로 뒤덮였습니다. 그렇다면 집과 가족이 없이 거리를 떠도는 아이겠군요. 손에 든 모자는 구걸할 때 그릇을 대신하는 것일까요? 눈빛은

어린 거지Little Beggar / c.1886 / 캔버스에 유채
156.2cm×78.7cm

아직 살아 있지만, 그렇다고 하더라도 이 아이가 이겨내야 할 세상을 생각하면 아이는 너무 작고 어립니다. 혹시 아이의 뒤에 있는 큰문이 열리고 그 안에서 나온 사람이 아이에게 도움이 될 수 있으면 좋겠다는 생각이 듭니다. 우리는 문 안에 있는 사람들 맞지요?

1901년, 플레는 파리의 가난한 사람들의 이야기를 그림으로 묘사한 책과 함께 파리시에 자기 작품을 전부 보존해달라고 요청합니다. 작품을 모두 기증한 것이지요. 1913년 플레는 자신의 화실에서 일흔 살의 나이로 세상을 떠납니다. 1981년에 미국의 미술사학자 로버트 로셈블럼은 "훗날 19세기 미술사를 재구성할 때 플레를 잊을 수 없을 것"이라고 말했습니다. 그의 작품을 높이 평가한 전문가들은 많았습니다. 이렇게 보니 파리가 늘 낭만의 도시였던 것은 아니었군요!

20장

'일요일 화가'를 넘어 전업 화가로 우뚝 서다

남성 중심의 화단에서 국제적인
명성을 떨친 여성 화가
엘리자베스 너스

Elizabeth Nourse : 1859.10.26.~1938.10.8.

19세기 후반까지도 여성이 전업 화가로 산다는 것은 쉬운 일이 아니었습니다. 살롱전의 모든 심사위원과 대부분의 미술 평론가들은 남자였습니다. 예술의 중심지 파리에서는 화가들끼리 카페에서 교류하는 것도 예술 생활의 한 부분으로 여겼는데 그마저도 여성 화가들에게는 폐쇄적이었죠. 결국 결혼하거나 학생들을 가르치면서 그림을 그리는 이른바 '일요일 화가'가 대부분의 여성 화가에게 주어진 길이었습니다. 이런 상황을 뚫고 국제적인 명성을 얻으며 전업 화가로 생을 마감한 화가가 있었습니다. 미국의 엘리자베스 너스(Elizabeth Nourse, 1859~1938) 이야기입니다.

「모성애」부터 감상해볼까요. 아이의 울음소리가 들리자 일을 하다 말고 달려 온 엄마는 서둘러 아이에게 젖을 물렸습니다. 아이는 마음이 편한지 시선은 엄마의 눈에 맞추고 포대기 밖으로 나온 발가락을 살짝 들었습니다. 엄마의 시선도 아이에게 고정되었습

모성애**Motherhood** / 1897 / 캔버스에 유채
87.6cm×66.7cm / 개인 소장

니다. 목소리가 아니라 눈빛으로 이야기를 나누는 중입니다. 아이는
엄마의 젖을 먹고도 자라지만 따뜻한 눈빛을 먹고도 자라지요. 검
게 그을고 거친 손이지만 세상에서 가장 따뜻하고 존경 받아야 할
어머니의 손입니다. 나이가 들어도 그 손길이 늘 그립습니다.

　　너스는 신시내티의 가톨릭 집안에서 10남매 중 쌍둥이 막내
로 태어났습니다. 미국의 남북전쟁 와중에 은행가였던 너스의 아버
지가 입은 막대한 재정적 손실에 식구들은 각자의 길을 스스로 해

결해야 할 정도가 되었습니다. 그녀는 쌍둥이 언니와 함께 등록금이 싼 맥미켄 디자인 학교에 입학합니다. 학교에는 노예들의 모습을 가슴 아프게 그렸던 토머스 노블이 선생님으로 있었고 그녀는 그가 개설한 반에 입학한 최초의 여학생이었습니다. 최초라는 말은 가슴을 두근거리게 하는 힘이 있습니다. 7년간의 공부를 마치고 난 후 교사 자리를 제의받았지만 너스는 뉴욕에 가서 더 공부할 계획을 세웁니다. 그러나 갑자기 어머니가 세상을 떠나고 쌍둥이 언니가 결혼하면서 이 계획은 잠시 연기됩니다. 고향으로 돌아온 그녀는 자신의 화실을 열고 초상화를 그리며 생활비를 버는 한편, 화가로서의 경력을 시작합니다.

　　다음 쪽 그림 「폴렌담에 있는 교회에서」에 그려진 설교를 듣는 아이들의 표정이 다양합니다. 한 말씀이라도 놓칠까 봐 눈을 부릅뜨고 있는 아이가 있는가 하면 더 중요한 이야기는 꿈속에서 들을 수 있다는 듯이 졸고 있는 아이도 보입니다. 생각해보면 정작 신의 말씀을 듣고 고민해야 할 사람들은 아이들이 아니라 어른들이지요. 이 작품은 너스가 네덜란드의 폴렌담을 여행할 때 그린 것입니다. 미국에서 같은 학교 다니던 친구가 폴렌담에서 그림을 그리고 있었기에 그녀를 만나러 간 목적도 있었지만 폴렌담은 이 무렵 많은 화가들이 모여들던 곳이기도 했습니다.

　　학교를 졸업한 너스는 고향에서 화가로 일을 시작했지만 스물여덟이 되던 해, 언니 루이지와 함께 대서양을 건너 파리의 줄리앙 아카데미에 입학합니다. 너스보다 여섯 살 많은 언니는 너스의 삶에서 중요한 역할을 합니다. 너스의 친구로, 동생을 위해 집안일을 도맡아하는 사람으로, 나중에는 비서와 작품의 판매 관리를 맡

폴렌담에 있는 교회에서In the Church at Volendam / 1892 / 캔버스에 유채 / 76.2cm×61cm
개인 소장

아준 언니 덕분에 너스는 온전히 그림에만 집중할 수 있었겠지요. 더 이상 가르칠 것이 없다는 조언을 듣고 석 달 만에 줄리앙 아카데미를 떠난 너스는 자신의 화실을 열고 파리 살롱전 출품을 준비합니다. 당시 살롱 화가들에게 인기 있는 주제는 시골 풍경이었습니다. 이미 미국 중부의 일상적인 시골 모습을 그렸던 그녀는 그림 그리는 기술뿐 아니라 주제에 대해서도 밀릴 것이 없었습니다.

「어머니」라는 작품 속, 칭얼대던 아이는 이제 막 잠이 들었습

어머니A Mother / 1888 / 캔버스에 유채 / 115.6cm×81.3cm / 신시내티 미술관, 미국

니다. 그런 아이를 내려다보는 어머니의 얼굴에 그림자가 내려앉아서 정확한 표정이 나타나지는 않았지만 혹시 어머니도 살짝 눈을 감고 있는 것은 아닐까요? 해야 할 일이 많은 어머니는 아이를 재우는 시간이 유일한 휴식일 수도 있지요. 살롱전 첫 도전이었던 이 작품에서 너스는 어느 특정한 사람을 그린 것이 아니라 세상 모든 어머니들의 자식에 대한 가없는 사랑을 담았습니다. 살롱전 심사를 통과한 작품은 무명 화가 중에서는 관객을 만나기 가장 좋은 자리에 걸렸고 관객들과 평론가들로부터 호평을 받았습니다. 파리 생활의 시작이 나쁘지 않았지요. 그런데 이런 호평 속에도 불구하고 작품은 팔리지 않았습니다. 이후 7년간 다섯 번의 전시회에 걸렸지만 팔리지 않다가 미국 전시회에서 팔린 특이한 기록을 가지고 있습니다. 너스의 초기 작품 중 흥미로운 점은 작품에 'E. 너스E. Nourse'라고 서명했다는 점입니다. 그렇게 하면 심사위원들이 자신이 여성 화가인 줄 모를 테니 정당한 평가를 해줄 것으로 생각했던 것이지요. 이후 명성이 높아지면서 자신의 이름 전체를 서명으로 사용합니다. 정당한 평가를 위한 초기 여성 화가들의 투쟁기 중 하나입니다.

남성 중심의 화단에서 살아남기 위해서는 실력을 갖추는 것과 그림을 사주는 고객을 확보하는 것이 무엇보다 중요했습니다. 너스는 모성애의 중요성과 아주 단순한 일상, 그리고 자연에서 발견할 수 있는 아름다움을 작품의 주제로 삼았습니다. 이런 주제는 사람들에게 감동을 주었고 그녀의 작품을 구매하는 '팬클럽' 같은 것이 만들어졌습니다. 신시내티 학교를 졸업하고 이후 55년간 직접 생활비를 벌어 언니까지 부양했으니까 대단했지요.

마지막으로 「피카르디의 고기 잡는 소녀」를 볼까요. 바람이

피카르디의 고기 잡는 소녀 Fisher Girl of Picardy / 1889 / 캔버스에 유채 /
118.7cm×82cm / 스미소니언 미술관, 워싱턴 DC

어찌나 강하게 부는지 동생은 손을 들어 눈을 가렸습니다. 그러나 어망을 든 누나는 고개를 들고 바다를 바라보고 있습니다. 짙은 구름과 부는 바람을 염두에 둔다면 바다의 모습이 어떨지 충분히 상상되는데 그녀의 몸 전체에는 바다로 향한 굽히지 않는 의지가 가득 찬 듯합니다. 동생의 손을 잡은 그녀의 모습을 보다가 혹시 그림 속 소녀가 화가 본인의 모습이 아니었을까 하는 생각이 들었습니다. 남성 중심의 화단에서 평생을 여성 전업 화가로 살아왔던 길은 늘 저렇게 바람 부는 모래 언덕에서 바다를 향해 몸을 곧추세우는 일이었겠지요.

너스는 1895년 프랑스 미술가 협회 준회원이 되고 1901년 정회원이 되었는데 미국 여류 화가로는 그녀가 처음이었습니다. 세계 각국에서 열린 전시회에서도 수많은 상을 받았는데, 너스에게 주어진 가장 큰 영예 중의 하나는 프랑스 정부가 뤽상부르 박물관 영구 소장품으로 그녀의 작품을 구입했다는 것입니다. 당대 화가 중에서는 휘슬러와 윈슬러 호머, 존 싱어 서전트 정도가 이런 대접을 받았거든요. 겸손하고 부끄러움이 많았던 너스에 대해서는 알려진 것이 많지 않습니다. 후배 화가들은 그녀의 작품에 열광했습니다. 확고한 신념과 주제를 보았던 것이죠. 1920년, 너스는 예순한 살에 유방암 수술을 받았는데 1937년 다시 암이 찾아옵니다. 그리고 그다음 해에 일흔아홉의 나이로 세상을 떠납니다. 촛불에 비유한다면 그녀는 남성 중심의 화단에서 단 한 번도 사윈 적 없이 타오른 늠름한 불꽃 아니었을까요? 당대 여성 화가 중 가장 뛰어난 화가 중 한 명이었고 프랑스에서 활동하는 미국 여성 화가들의 대장이었다는 말에 어울리는 삶이었습니다.

21장

그 비싼 그림은
누가 훔쳐갔을까

화재, 도난, 분실로
사라져버린 명화들 이야기

Christ in the Storm on the Lake of Galilee / 1633 / Rembrandt

전 세계 박물관과 미술관은 늘 도난의 위험을 마주하고 있습니다. 요즘은 보안이 강화되어서 예전보다는 그런 위험이 덜 하다고는 하지만 심심찮게 소장품의 분실 사고가 뉴스로 등장합니다. 이것도 일종의 반달리즘이라고 할 수 있지요. 한때 많은 사람들의 사랑을 받았으나 지금은 도난과 뜻하지 않은 사고로 우리 곁을 떠나 아직 돌아오지 못하는 작품들이 있습니다.

성경에는 예수께서 제자들과 배를 타고 호수를 건널 때 폭풍이 몰아치자 제자들이 공포에 떨며 우왕좌왕하는데, 예수께서 호수를 보고 잠잠해지라고 하자 폭풍이 멎었다는 대목이 나옵니다. 렘브란트는 「갈릴리 호수 폭풍 속의 예수」에서 이 장면을 빛과 어둠을 대비시켜 당시의 극적인 장면을 묘사했습니다. 심한 뱃멀미에 난간을 잡고 토하는 제자가 있는가 하면 그 옆에 줄을 잡고 우리를 보고 있는 제자가 있는데, 렘브란트는 자기 얼굴을 제자의 모습으로 슬쩍 그

렘브란트 반 레인, 갈리리 호수 폭풍 속의 예수Christ in the Storm on the Lake of Galilee
1633 / 캔버스에 유채 / 160cm×128cm / 이사벨라 스튜어트 가드너 박물관 소유, 보스턴

려넣었습니다. 렘브란트가 남긴 '유일한 바다 풍경화'이자 초기 작품 중에서 가장 큰 크기의 작품이지만 지금은 볼 수가 없습니다.

1990년 3월 18일 이른 아침 시간, 미국 보스턴에 있는 이사벨라 스튜어트 가드너 박물관에 경찰 복장을 한 강도 2명이 침입했습니다. 경비원을 묶고 모두 열두 점의 작품을 훔쳤는데 도난당한 작품들 가격이 약 5억 달러(약 6,500억 원)로 추정되는, 미국 미술 역사상 가장 큰 도난 사건이었습니다.

FBI는 개인보다는 범죄 조직이 개입한 것으로 추정했고 특히 보스턴 마피아가 감옥에 있는 자신들의 동료와 맞바꾸기 위해서 일을 저질렀을 것이라는 추정도 했으나 지금까지 아무것도 밝혀진 것이 없습니다. 그 후로도 여러 용의자가 등장했고 수사를 했음에도 작품들은 아직 발견되지 않았습니다. 박물관은 이 사건과 관련된 결정적 제보를 위해 1,000만 달러(약 130억)의 현상금을 내걸었는데, 미국 현상금 역사상 가장 큰 금액입니다.

요하네스 페르메이르의 「음악회」 역시 그때 도난당한 열두 점 가운데 한 점입니다. 다음 쪽 그림에서 왼쪽의 여인은 하프시코드를, 등이 보이는 남자는 류트를 연주하고 오른쪽 여인은 노래를 부르고 있습니다. 집에서 열린 작은 음악회입니다. 어깨띠를 두르고 칼을 찬 남자의 모습이나 바닥을 흑백 대리석으로 장식한 것을 보면 상류층 집안입니다. 요하네스 페르메이르의 작품은 대략 30점 정도밖에 남아 있지 않아 희귀성이 아주 높습니다.

그의 시대에 음악을 주제로 한 작품들은 사랑과 유혹 같은 것을 의미하는 경우가 많은데 이 작품은 조금 그 내용이 모호합니다. 그림 속 벽에 걸린 작품 중 좀 더 어둡게 묘사된 오른쪽 작품이

요하네스 페르메이르, 음악회The Concert / c.1664 / 캔버스에 유채 / 72.5cm×64.7cm
이사벨라 스튜어트 가드너 박물관 소유, 보스턴

네덜란드 화가 다르크 반 바부런의 「뚜쟁이」라는 작품이기 때문입니다. 「뚜쟁이」는 페르메이르의 「버지널 앞에 앉아 있는 여인」이라는 작품에도 등장하는데, 돈을 주고 여인을 사는 내용의 작품이어서 그림의 전체적인 분위기와 맞지 않거든요. 그런데 앞에서 본 렘브란트의 작품과 함께 도난당하는 바람에 이 작품도 지금은 볼 수 없습니다. 2015년 기준으로 그때까지 도난된 작품 중 가장 비싼 그림으로 평론가들은 말하고 있고 추정 가격은 2억 5,000만 달러(약 3,250억 원)였습니다.

1999년 12월 31일 자정이 가까워지면서 밀레니엄을 맞이하는 축제가 전 세계 곳곳에서 열렸습니다. 영국 옥스퍼드도 축제에 참여한 사람들로 소란했던 그 시간, 애슈몰린 미술관 안에 연막탄이 터졌습니다. 경보기가 울리고 연기가 가라앉자 조사에 나선 사람들은 벽에 걸려 있던 폴 세잔의 「오베르 쉬르 우아즈 풍경」이라는 작품이 사라진 것을 발견했습니다(278쪽 그림). 오베르 쉬르 우아즈는 반 고흐가 권총으로 생을 마감한 곳이기도 하고 많은 화가들이 그림을 그리기 위해 찾았던 곳입니다. 장갑을 끼고 칼이 든 작은 가방과 휴대용 선풍기를 들고 침입했던 범인들은 르누아르와 로트렉의 작품은 그대로 두고 세잔의 작품만 들고 나간 다음 축제를 즐기는 군중 속으로 사라졌습니다. 수사 시작 후 현재까지도 어디에 있는지 있는 곳이 밝혀지지 않고 있습니다.

279쪽 그림인 고흐의 「그림 그리러 가는 화가」 역시 실물을 볼 수 없는 작품입니다. 노랗게 익은 밀밭 옆길을 따라 짙은 청색 그림자와 함께 그림을 그리러 가는 화가의 모습이 즐거워 보입니다. 이 작품은 반 고흐가 아를에서 그린 첫 번째 자화상으로 추정됩니다.

폴 세잔, 오베르 쉬르 우아즈 풍경 View of Auvers-sur-Oise / c.1879~1880 / 캔버스에 유채
46cm×55cm / 애슈몰린 미술관 소유, 영국

빈센트 반 고흐, 그림 그리러 가는 화가The Painter on His Way to Work / 1888 / 캔버스에 유채
48cm×44cm / 소재 불명

고흐는 자신의 작품에 대해 끝없이 동생 테오에게 편지를 통해 알려주는데, 1888년 8월 동생에게 보낸 편지를 볼까요.

"박스와 지팡이, 캔버스를 들고 타라스콩으로 가는 눈부신 길 위의 내 모습을 그렸다."

편지의 문장으로 봐서는 그림 속 인물이 반 고흐라고 추정할 수 있지요.

「그림 그리러 가는 화가」는 1912년 독일 미술관에서 구입했는데, 공공미술관에서 구입한 고흐의 첫 작품이 됩니다. 2차 대전 중에는 폭격으로부터 작품들을 보호하기 위해 미술관 근처의 소금 광산으로 옮겨 보관했습니다. 1945년 4월, 미군들이 소금 광산에 도착했을 때 화재가 발생합니다. 광산 안에 있던 일부 작품들은 복원을 거쳐 다시 살아났지만 대부분의 작품들이 잿더미로 변하고 말았습니다. 화재 원인에 대해서는 나치가 유럽 각국으로부터 그림을 약탈해 왔는데 그것을 감추기 위해서 불을 질렀다는 주장도 있습니다. 이후 고흐의 이 작품은 볼 수가 없었고 미술관의 소장 목록에는 지금도 '분실'로 되어 있습니다. 전쟁은 사람만 힘들게 하는 것이 아니라 예술품에게도 지옥에서 보내는 시간이 됩니다.

반 고흐가 파리에 머물 때 그는 아돌프 몽티셀리(Adolphe Monticelli, 1824~1886)라는 화가의 작품을 보고 깊은 감명을 받습니다. 우리에게는 낯선 아돌프 몽티셀리는 고흐처럼 살아생전에 작품이 몇 점밖에 팔리지 않아 힘들게 생활하다가 세상을 떠난 화가이지만 젊은 시절 세잔과 함께 풍경화를 그릴 만큼 죽이 잘 맞는 친구 사이기도

빈센트 반 고흐, 양귀비 꽃다발Poppy Flowers / 1886 / 캔버스에 유채 / 65cm×54cm
모하메드 무함마드 칼릴 미술관 소유, 카이로

했습니다.

281쪽의 고흐가 그린 「양귀비 꽃다발」 역시 실물을 볼 수 없는 작품입니다. 노란색 꽃과 붉은색 양귀비, 그리고 어두운 배경이 강렬하게 대비되는 「양귀비 꽃다발」은 몽티셀리가 남긴 꽃 정물화, 특히 1875년쯤에 그린 것으로 추정되는 「푸른 화병 속의 꽃다발」이라는 작품과 비슷한 느낌을 줍니다. 「양귀비 꽃다발」은 대략 5,000~5,500백만 달러(약 650억원)으로 추정됩니다. 카이로에 위치한 칼리 박물관이 소장하고 있었는데, 1977년 6월에 도난당했다가 10년 후 쿠웨이트에서 발견되어 회수됩니다. 그러나 2010년 8월에 다시 도난당해 아직까지도 행방이 묘연합니다.

한 번 도둑맞은 작품을 다시 잃어버렸으니 기가 막힐 지경입니다. 2명의 이탈리아인이 작품을 훔쳐 카이로 국제공항을 통해 도망쳤다는 믿을 수 없는 이야기도 있지만 2010년 10월, 이집트 법원은 문화재를 관리하는 11명의 공무원에게 직무 유기를 물어 징역을 선고합니다. 그런다고 사라진 그림이 돌아오지는 않겠지만 조금만 더 주의를 기울였다면 막을 수 있는 범죄라는 안타까움은 여전히 남습니다. 훗날 사라진 그림들이 다시 우리 앞에 다시 나타날 날을 기다려봅니다.

22장

하늘나라에서 받은
시민권

19세기 유럽의 무국적 화가
조반니 세간티니의 떠도는 삶

Giovanni Segantini : 1858.1.15.~1899.9.28.

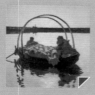

가난하고 불우한 어린 시절을 보내다가 마침내 한 분야에서 대가로 우뚝 선 사람들의 이야기를 읽을 때는 감동적인 소설 한 편을 읽는 듯합니다. 인간의 의지는 어디까지이고 운명은 어떻게 흘러갈 것인가에 대한 생각도 하게 됩니다. 19세기 후반 유럽에서 가장 유명한 화가 중 한 명이었던 조반니 세간티니(Giovanni Segantini, 1858~1899)의 삶은 안타까움으로 시작해서 안타까움으로 끝을 맺습니다.

　　세간티니의 작품 하나를 먼저 볼까요. 「아베 마리아, 환적」이라는 그림입니다. '환적'은 평야에서 겨울을 난 양떼를 고지대 목초지로 운송하기 위해 봄에 이루어지는 작업입니다. 양을 가득 싣고 호수를 건너던 작은 배가 호수 위에 잠시 멈췄습니다. 해는 이미 저물었지만 잔광은 하늘을 밝히고 있고 지평선 위에 작은 점으로 떠 있는 교회의 저녁 기도를 알리는 종소리가 호수 위로 건너오고 있습니다. 배를 몰고 있는 사람도 아이를 안고 있는 여인도 기도를 올리

아베 마리아, 환적Ave Maria a Trasbordo(version 2) / 1886 / 캔버스에 유채 / 120cm×93cm
세간티니 미술관, 생모리츠

는 모습입니다. 배 위에 둥그렇게 설치된 난간과 배 아래에 만들어진 동심원은 서로 연결되어서 큰 원이 되었습니다. 한없이 고요하고 평화로운 순간입니다. 세간티니는 1882년에 같은 주제로 작품을 제작했었고 이 작품은 그 후 다시 그린 두 번째 작품입니다.

세간티니는 이탈리아 북부 아르코라는 곳에서 태어났는데 당시에는 오스트리아 헝가리 제국의 영토였습니다. 아버지는 노점상도 하고 이곳저곳 떠도는 장사꾼이었습니다. 세간티니가 태어나던 해, 형이 화재로 숨졌고 그의 어머니는 이 일로 마음의 병을 크게 얻게 됩니다. 아버지가 거의 집에 없었기 때문에 그는 어머니와 지냈는데 생활력이 없던 어머니 때문에 두 모자는 극심한 가난 속에서 생활해야 했습니다. 결국 세간티니가 일곱 살이 되던 해 어머니가 세상을 떠납니다. 태어난 이후 거의 만나지 못했던 아버지는 세간티니를 전처와의 사이에 낳은 딸, 이레네에게 맡겨놓고 다시 집을 나섰지만 1년 후 객지에서 세상을 떠납니다. 아버지가 남겨놓은 것은 아무것도 없었습니다. 배다른 누나와 남겨진 세간티니는 누나가 하녀로 일해서 벌어 오는 돈으로 근근이 삶을 이어갑니다.

다음 쪽 그림 「숲에서 돌아오는 길」에는 보이는 곳 모두가 흰 눈으로 덮인 풍경이 자리를 잡고 있습니다. 키 작은 지붕들 위로 불쑥 솟아오른 교회의 검은 색 첨탑이 배경으로 서 있는 산 능선마저 날카롭게 뚫고 있어서 한기를 더해주는 것 같습니다. 그러나 허리를 꼿꼿하게 편 채 자신의 몸보다 훨씬 큰 통나무 뭉치를 썰매에 싣고 가는 여인의 뒷모습은 겨울의 차가움을 뚫고 나가는 모습입니다. 집집마다 켜놓은 노란 불빛이 보이기 시작했습니다. 엄혹한 시간을 견딜 수 있는 힘은 갈 곳이 있고 가야 한다는 의지에서 시작되는 것이

숲에서 돌아오는 길Return from the Woods / 1890 / 캔버스에 유채 / 64cm×95.4cm
세간티니 미술관, 생모리츠

겠지요.

　　다시 세간티니 이야기로 돌아갑니다. 세간티니의 누나는 조금이라도 나은 생활을 위해 밀라노로 거처를 옮기기로 결심하고 오스트리아 시민권을 포기하는 서류를 제출합니다. 그런데 처리 과정에서 문제가 생겨 오스트리아 시민권은 없어지고 이탈리아 시민권 청구는 거절되고 맙니다. 두 사람은 무국적자가 되어버린 것이지요. 이후 세간티니는 죽을 때까지 국적이 없었습니다.

　　밀라노에 도착했어도 생활은 조금도 달라지지 않았습니다. 세간티니는 집을 나와 거리에서 생활하다가 결국 경찰에 의해 교화소로 보내집니다. 교화소를 담당하던 목사가 세간티니가 그림을 꽤 잘

쟁기질The Plowing / 1890 / 캔버스에 유채 / 117.6cm×227cm / 노이에 피나코테크, 뮌헨

그리는 것을 보고 그림을 그려 인생을 바꿔보라고 격려합니다. 이렇게 주위의 좋은 조언 하나가 한 사람의 삶을 완전히 바꿀 수도 있는 법입니다.

「쟁기질」이라는 그림 하나를 더 볼까요. 봄이 왔습니다. 한 해의 농사를 위해 밭을 갈아야 할 때입니다. 아직도 잔설이 산봉우리들을 장식하고 있는데도 들판은 초록으로 덮였습니다. 깨끗한 대기와 함께 맑은 빛이 가득해서 마치 물에서 막 건져 올린 풍경 같습니다. 전체적으로 편안한 느낌이 드는 것은 사용된 색들이 나름대로 통일감을 주고 있기 때문입니다. 쟁기를 잡고 있는 사내의 바지 색은 밭의 색과 연결되고 말고삐를 잡고 있는 사내의 상의는 초록 들판과 어울립니다. 소박하지만 안정된 느낌입니다,

그 후 사진관을 운영하는 배다른 형 나폴레옹이 그를 교화소에서 데리고 나옵니다. 세간티니는 형 밑에서 사진술을 익히다가 밀

라노에 있는 브레라 아카데미에 입학하여 본격적으로 그림을 배우기 시작합니다. 세간티니는 아카데미 동창의 여동생 비체를 알게 되었고, 결혼까지 하려고 했지만 무국적자였으므로 결혼과 관련된 법적인 서류를 준비할 수가 없었습니다. 세간티니는 결혼은 하지 않고 그냥 동거하기로 했습니다. 이것은 당시 교회법으로는 용납이 안 되는 일이었지요. 이후 두 사람은 교회와의 갈등 때문에 자주 거처를 옮겨야 했습니다. 이런 어려움 때문이었을까요, 두 사람은 평생동안 서로에 대해 헌신적이었습니다. 아름다운 부부였습니다.

1883년 암스테르담 국제 전시회에서 금메달을 수상하면서 세간티니의 명성이 올라갔고 1890년 브뤼셀 살롱전에서는 세간티니에게 개인 전시실이 배정됩니다. 세잔과 고갱, 고흐에 해당하는 대우였지요. 유럽 전역에 이름이 알려지기 시작했고 그의 작품이 국제 전시회에 출품되었지만 정작 그는 전시회에 참석할 수 없었습니다. 국적이 없었기 때문에 여권이 없었던 까닭이죠. 명성은 널리 퍼져나갔지만 시민권을 얻는 것은 별개의 문제였습니다.

알프스의 풍경이 담긴 「알프스의 정오」를 볼까요. 무슨 소리가 들린 것 같아 양떼를 몰고 가던 소녀는 몸을 돌렸습니다. 한낮의 햇빛이 너무 강해 손을 들어 그늘을 만들고 소리 나는 곳을 향해 눈을 가늘게 뜨고 있지만 아직 선명하게 대상이 보이지는 않는 모양입니다. 깊이를 알 수 없을 만큼 푸른 하늘 밑으로 눈 덮인 산들이 대비를 이루면서 그림에서 맑은 바람과 빛이 쏟아져 나오는 것 같습니다.

사보닌에서도 지방세 납부를 거부한 세간티니는 알프스 산들로 둘러싸인 스위스의 엥가딘 계곡으로 이사를 합니다. 1900년 파

알프스의 정오Noon in the Alps / 1891 / 캔버스에 유채 / 77.5cm×71.5cm
세간티니 미술관, 생모리츠

리 세계 박람회를 앞두고 엥가딘 계곡의 풍경을 그림으로 묘사해달라는 주문을 받고 작업을 하던 중 심한 복막염을 앓게 됩니다. 그리고 2주 후 아내와 아들이 지켜보는 가운데 세상을 떠납니다. 그때 그의 나이 겨우 마흔하나였습니다.

세간티니가 유명해지고 난 뒤 스위스 정부는 그에게 시민권을 여러 번 제안했으나 무국적으로 인한 많은 어려움에도 불구하고 세간티니는 이탈리아가 자신의 진정한 고국이라면서 스위스 정부의 제안을 거절했습니다. 그가 세상을 떠난 후 스위스 정부는 그에게 시민권을 부여했습니다. 세간티니가 하늘에서는 어떤 국적을 얻었는지 궁금합니다.

23장

아내라는 이름의 화가, 그녀의 빛과 그림자

인상파 여성 화가 4인방 중 한 명인
마리 브라크몽 이야기

Marie Bracquemond : 1840.12.1.~1916.1.17.

인상파가 등장하면서 그 이전 시대보다 여성 화가들의 활동이 활발
했던 이유는 인상파 전시회라는 무대를 통해 그녀들이 활동할 수
있는 장소가 마련되었던 까닭도 있습니다. 메리 커셋, 베르트 모리
조, 에바 곤잘레스, 그리고 마리 브라크몽(Marie Bracquemond, 1840~1916)
이 당시 가장 유명한 여성 인상파 화가였습니다. 남편의 성이 브라크
몽이기 때문에 마리라는 이름을 사용하겠습니다.

　　마리의 「파라솔을 든 세 여인」 부터 감상해볼까요. 최신 유행
의 물결치는 드레스를 입은 여인들입니다. 가운데 여인은 일본풍의
쥘부채를 들고 있습니다. 세 여인 중 양쪽의 여인은 얼굴이 같은데
마리의 이복 자매 루이즈가 모델이었고 가운데 여인은 마리 자신입
니다. 이 작품은 「삼미신The Three Graces」이라는 또 다른 제목을 가지
고 있는데, 삼미신은 고대 로마 신화에서부터 내려오는 이야기로 많
은 화가들이 즐겨 그렸던 주제입니다. 마리가 1880년대에 제작한 작

파라솔을 든 세 여인Three Women with Parasols / 1880 / 캔버스에 유채 / 141.3cm×89.5cm
오르세 미술관, 프랑스

품 중 가장 인상주의적인 작품의 하나로 평가되고 있고 뤽상부르 궁전에 걸어두기 위해서 미술비평가 구스타브 제프로이가 구입한 작품입니다.

마리는 프랑스 브르타뉴 지방의 해안가 마을 아르장통에서 태어났습니다. 어려서부터 부모가 자주 거처를 옮기는 바람에 이곳저곳을 전전하며 살았습니다. 그러다 보니 제대로 된 교육이나 안정적인 생활 환경과는 거리가 멀었겠지요. 여성 인상파 4인방 가운데 유년 시절 환경은 마리가 가장 열악했습니다. 마리 가족은 파리 남서부에 있는 에탕프Étampes라는 곳에 정착합니다. 마리가 10대가 되었을 때 오귀스트 바소르라는 화가의 지도를 받게 됩니다. 바소르는 1838년과 1840년 살롱전에 작품이 전시된 적이 있는 화가로 마리가 그로부터 지도를 받을 무렵에는 '젊은 여인들에게 미술 교육을 하고 작품을 복원하는 나이 든 화가'였습니다. 마리는 열일곱 살이 되던 해에 화실에서 포즈를 취한 어머니와 동생, 스승을 묘사한 작품을 살롱전에 출품했고 작품이 걸립니다. 대단한 성취였습니다.

세브르는 센강 옆의 마을로 파리에서 멀지 않은 곳입니다. 다음 쪽 그림 「세브르에 있는 테라스에서」를 보면 마치 어색하게 카메라 앞에 앉은 사람들처럼 그림 속 인물들의 몸짓이나 표정이 굳어있습니다. 마리가 이 작품에서 묘사하고자 했던 것은 야외의 자연스러운 빛 아래에서 흰색의 변화였습니다. 인상파 화가들이 관심을 가졌던 주제 중 하나였지요.

파리 미술계에 이름을 알린 마리는 당시 신고전주의 화풍의 대가인 앵그르의 화실에 입학합니다. 그러나 화실에서의 생활은 쉽지 않았던 모양입니다.

세브르에 있는 테라스에서On the Terrace at Sèvres / 1880 / 캔버스에 유채 / 88cm×115cm
프티 팔레 미술관, 스위스

"앵그르 선생의 엄격함이 나를 두렵게 했다. 그는 여성 화가들의 참을성과 용기를 의심했고 --- 꽃, 과일, 정물과 풍속화만 그리게 했다."

마리는 앵그르의 화실에서 나와 작품 주문을 받기 시작합니다. 초기 그녀의 작품은 중세풍의 그림과 낭만주의 기법을 따랐습니다. 그런 가운데 나폴레옹 3세의 부인 외제니 황후가 개인적으로 마리에게 작품을 주문합니다.

다음 쪽 그림 「애프터눈 티」에 그려진 여인은 앞서 보았던 「파라솔은 든 세 여인」에 등장하는 마리의 이복 자매 루이즈입니다. 세브르에 있는 마리의 집 정원에서 책을 읽고 있는 모습인데, 루이즈는 마리의 작품에 모델로 자주 등장합니다. 지적인 여인의 삶을 묘사한 이 작품은 나중에 프랑스 정부가 마리의 아들로부터 구입해서 미술관에 전시한 작품으로 그녀의 많은 작품이 개인 소장임을 생각하면 우리가 접할 수 있는 몇 안 되는 작품 중 하나입니다.

마리가 남편인 펠릭스 브라크몽을 만난 것은 그녀가 루브르에서 대가들의 작품을 모사할 때였습니다. 첫눈에 서로 반한 두 사람은 마리 어머니의 반대에도 불구하고 1869년 8월, 결혼합니다. 마리는 스물아홉, 펠릭스는 서른여섯이었습니다. 남편 펠릭스는 그 유명한 낙선전에 참여했고 제1회 인상파 전시회에도 참여한 화가였습니다. 나중에는 판화가로도 활동하면서 인상파 화가들과도 유대 관계를 맺은 유명한 사람입니다. 브라크몽 부부는 함께 작업을 하곤 했으니까 결혼 생활의 시작은 나쁘지 않았습니다. 결혼 다음 해에 아들이 태어납니다. 그리고 그때부터 마리의 건강이 조금씩 나빠집

애프터눈 티Afternoon Tea / c.1880 / 캔버스에 유채 / 99.5cm×79cm / 프티 팔레 미술관, 프랑스

니다. 1870년 보불전쟁이 일어났고 얼마 뒤 파리코뮌 사태가 있었지요. 아이를 낳았지만 어수선한 상황으로 제대로 산후조리를 하지 못한 이유도 있었을 겁니다.

마리는 자기의 집에 있는 정원에 나가 자연광 아래에서 그림을 그리곤 했었지요. 이때까지도 사회가 여성 화가들을 위해 열어놓은 문은 아주 좁았기에 여성 화가들이 야외로 나가 그림을 그리기가 쉽지 않았습니다. 그러다 보니 주로 화실이나 집에 딸린 정원에서 정물과 아이들 모습, 가벼운 풍경을 그릴 수밖에 없었습니다.

그러던 어느 날, 시슬레를 통해 고갱을 만난 남편 펠릭스는 이 가난한 화가를 집으로 초대했고, 고갱이 집에 머무는 동안 마리는 고갱으로부터 결정적인 영향을 받게 됩니다. 고갱은 그녀에게 어떻게 하면 강렬한 톤으로 작품을 만들 수 있는지를 가르쳐줍니다. 그해에 마리는 제8회이자 마지막이었던 인상파 전시회에 출품하고 다음 해부터 그녀 작품에는 변화가 시작됩니다. 작품의 크기가 커졌고 색은 더욱 강렬해졌으며 외광파 기법으로 작업하기 위해 야외로 나갔습니다. 모네와 드가가 그녀의 멘토가 되었으나 남편 펠릭스는 이런 것들이 싫었습니다.

다음 쪽의 「꽃바구니를 그리고 있는 피에르 브라크몽」은 마리가 아들 피에르를 그린 것입니다. 그림의 제작 연도를 감안하면 피에르는 열일곱 살인데, 콧수염까지 더해지면서 나이보다 훨씬 성숙해 보입니다. 피에르는 나중에 화가가 되었고 그의 딸은 음악가가 되었으니까 3대에 걸쳐 예술가로 활동한 집안이 됩니다. 아들을 그리는 어머니의 따뜻한 마음이 느껴집니다.

마리 이야기는 남아 있는 것이 많지 않습니다. 두 사람 사이

꽃바구니를 그리고 있는 피에르 브라크몽Pierre Bracquemond Painting a Bouquet of Flowers
1887 / 캔버스에 유채 / 55cm×41cm / 파브르 미술관, 프랑스

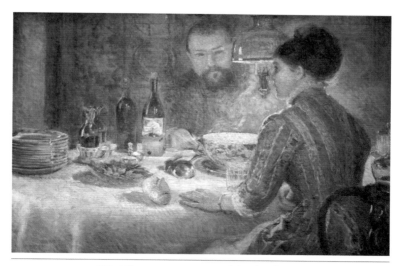

램프 아래Under the Lamp / 1887 / 캔버스에 유채 / 68.5cm×113cm / 개인 소장

의 유일한 혈육인 아들 피에르가 부모에 대해 남긴 이야기가 있는데, 그 이야기를 들어보면 남편 펠릭스가 아내 마리를 많이 무시했다는 생각이 듭니다. 아들의 증언에 따르면 펠릭스는 마리에게 자주 화를 냈습니다. 작품에 대해 아내가 평가해달라고 하면 퉁명스럽게 거절하는가 하면 그녀의 작품을 방문객들에게 보여주지 않았다고 합니다. 사람들 앞에서는 칭찬에 인색했기에 누구도 그녀의 작품과 작품에 쏟은 그녀의 노력을 알지 못했습니다. 마리가 자신의 작품에 대한 성공 가능성을 말하면 '못 고치는 허영심'이라고 그녀의 기를 꺾어버렸습니다. 아내를 자신의 경쟁자로 봤던 것일까요? 좀스럽기는!

　　마지막으로 「램프 아래」라는 그림을 보겠습니다. 가스램프 아래에 두 남녀가 앉아 있습니다. 남자는 인상파 화가 앨프리드 시슬레이고 여인은 나중에 시슬레의 아내가 되는 마리 루이즈입니다. 세

브르에 있는 마리의 집에 두 사람을 초대한 장면을 묘사한 것인데, 녹색 램프를 이용한 빛의 효과에 주목한 것이 특이합니다

1890년, 마리는 계속되는 가정불화와 작품에 대한 관심 부족에 낙담하여 탈진 상태에 이르게 됩니다. 마리는 그림을 그리지 않아도 인상주의의 튼실한 보호자로 남았습니다. 그녀의 작품에 대해 남편이 비난을 하면 그녀는 "인상주의는 새로울 뿐 아니라 사물을 바라보는 유용한 방법"이라고 받아쳤습니다. 사실 남편은 아내의 성공을 질투했었지요. 마리는 1916년 일흔여섯의 나이로 세상을 떠납니다. 1970년대, 인상파 운동에서 여성들의 역할에 대한 관심이 일어나기 시작했고 마리 브라크몽의 작품들이 재조명되기 시작했습니다. 마리가 세상을 떠나고 3년 뒤, 아들 피에르는 어머니를 위한 회고전을 개최합니다. 아버지를 위해서는, 회고전 같은 것은 생각도 하지 않았습니다. 마리 브라크몽은 너무 잘난 남편을 만난 것일까요? 세상의 남편들은 가슴에 손을 얹고 생각해볼 일입니다.

24장
엽기적인 남편,
아내의 관뚜껑을 열다

라파엘전파 화가인
단테 가브리엘 로세티의
그로테스크한 사랑 이야기

Ophelia / c.1851 / John Everett Millais

로즈 뵈레라는 여성 재봉사가 있었습니다. 어느 날 조각가의 모델이
되었다가 그만 아이를 갖게 됩니다. 조각가는 자신의 아들인 것을
알았지만 한 번도 공식적으로 자기 아이라고 인정하지 않았지요. 뵈
레는 평생을 조각가를 위해 요리를 하고 집안 청소를 하고 그와 함
께 침대에 들었습니다. 거의 노예 같은 생활을 했다고 합니다. 조각
가는 제자로 들어온 여학생과 염문을 뿌렸습니다. 여학생은 조각가
의 아이를 낙태하고 조각가는 여학생에게서 등을 돌립니다. 나중에
여류 조각가가 된 여학생은 정신병원에서 숨을 거두죠.

　　　수십 년을 말없이 조각가의 옆을 지키는 뵈레를 보다 못한 조
각가의 친구들이 조각가에게 결혼식을 올리라고 압력을 넣습니다.
결국 조각가가 일흔일곱이 되던 해 결혼식을 올리는데, 침대에 누운
채로 결혼식을 올렸던 뵈레는 2주 후 세상을 떠납니다. 위대한 예술
가였을지는 모르지만 인간 같지 않은 사람으로 기억되고 있는 이 남

오귀스트 로댕, 로즈 뵈레의 얼굴Mask of Rose Beuret / c. 1880~1882 또는 1898
메트로폴리탄 미술관, 뉴욕

자, 혹시 아시겠습니까? 오귀스트 로댕입니다. 결은 다르지만 제게는
로댕과 같은 부류의 사람으로 기억되는 남자가 또 있습니다. 영국의
단테 가브리엘 로세티(Dante Gabriel Rossetti, 1828~1882)입니다.

　　라파엘전파의 멤버였던 그는 화가로도 유명하지만 삽화가이
자 이탈리아 시인 단테의 작품을 번역한 번역가로, 그리고 특히 시인
으로도 자리를 차지하고 있습니다. 화가와 시인의 역할을 한 사람으
로는 미켈란젤로가 떠오릅니다. 로세티의 아버지는 정치적인 이유로
이탈리아에서 영국으로 망명한 사람이었습니다. 단테의 신곡에 주
석 다는 일에 몰두했던 아버지였기에 아들도 단테에 빠진 것은 아닌

가 싶기도 합니다. 로세티가 엘리자베스 시달을 만난 것은 1849년으로 로세티가 스물한 살, 시달이 한 살 어린 스무 살이었습니다. 훗날 시인이자 화가이자 모델이 되었던 시달은 런던의 하층계급 출신이었지만 뛰어난 미모로 모자 가게 점원으로 일하다가 라파엘전파의 눈에 띄어 그들의 모델이 되었습니다. 그녀는 라파엘전파의 가장 뛰어난 여성 모델이었습니다. 라파엘전파 멤버들은 그녀의 모습을 자신들이 생각하는 이상적인 여인의 기준으로 삼을 정도였지요.

존 밀레이의 작품 「오필리어」의 모델도 엘리자베스 시달입니다. 이 작품을 그리는 내내 욕조 물속에 떠 있어야 했는데, 욕조 아래 램프를 켰다고는 해도 때가 겨울이었던 만큼 시달은 지독한 감기에 걸렸고, 시달의 아버지가 경찰에 고소하겠다고 하는 바람에 밀레이는 약값을 내는 조건으로 이 사건을 마무리지었다고 하지요.

시달과 로세티는 사랑하는 사이가 됩니다. 로세티는 시달을 자신의 전속 모델로 채용하고 다른 화가들의 모델로 서는 것을 금지했습니다. 만난 지 1, 2년 후 두 사람은 약혼하지만 로세티는 시달을 가족들에게 소개하는 것을 두려워했습니다. 그녀가 하층계급 출신이라는 이유였지요. 특히 로세티의 여자 형제들이 못되게 굴었는데, 시누이와 올케 사이가 나쁜 것은 그곳에서도 있었던 일인 모양입니다. 그러다 보니 결혼을 점점 뒤로 미루게 되었습니다.

로세티는 그런 와중에도 다른 여인들과 염문을 만들었고 시달은 로세티가 또 다른 뮤즈를 찾고 있다고 믿게 되었지요. 결핵을 앓고 있던 시달은 별 수입이 없는 로세티의 경제적 무능력과 결혼에 소극적인 태도에 실망하여 로세티를 떠나 아버지의 고향으로 돌아갑니다. 그곳에 있는 사촌 가족의 집에 머물며 미술학교에 입학해서

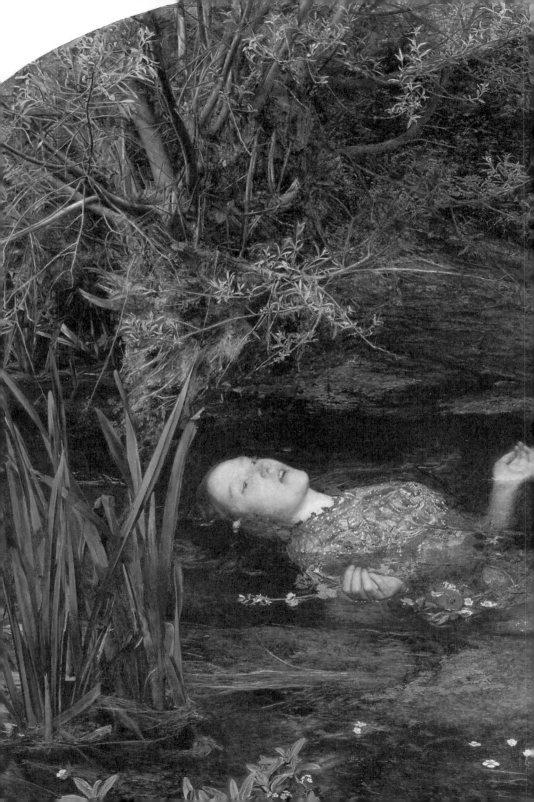

존 에버렛 밀레이, 오필리어Ophelia / c.1851 / 캔버스에 유채 / 76.2cm×111.8cm
테이트 브리튼, 런던

공부하는데, 사촌 가족 중에 한 사람이 그녀에게 청혼합니다. 그녀는 이미 약혼한 몸이라고 거절하는데, 마음속에는 여전히 로세티가 자리를 잡고 있었던 것이었을까요?

「베아트리체의 첫 번째 기일」부터 보겠습니다. 베아트리체가 죽은 지 1년이 되는 날, 단테가 그녀를 생각하며 천사를 그리고 있는데, 갑자기 사람들이 찾아왔습니다. 엉거주춤한 그의 자세에서는 당혹감이 느껴집니다. 단테의 어깨에 손을 올려놓은 사람은 하던 일을 계속하라고 격려하는 모습입니다. 녹색 모자를 쓰고 있는 사람은 시달을 모델로 그린 것처럼 보입니다.

1860년 봄, 시달의 가족은 그녀가 매우 아프다고 로세티의 지인에게 알렸고 이 소식을 들은 로세티는 그해 4월, 결혼 허가서를 가지고 그녀를 찾아갑니다. 5월 22일, 두 사람은 가족도 친구도 없이 그들이 요청한 증인만 참석한 상황에서 결혼식을 올립니다. 시달에게는 어쩌면 최고의 순간이었을 수도 있었습니다. 그해 후반, 건강이 잠시 회복되자 두 사람은 파리와 볼로뉴로 신혼여행을 갔고 시달은 임신을 합니다. 그러나 행복한 시간은 그리 오래가지 못했습니다. 결혼 후 시달의 결핵은 더 심해졌고 다음 해에 딸을 사산死産하고 난 뒤, 그녀는 산후 우울증을 앓게 됩니다. 거식증에 걸렸었다는 주장도 있고 여러 가지 병이 합해진 것이라는 주장도, 신경통도 심했다는 주장도 있으나 고통을 견디기 위해 시달이 마약을 복용하기 시작한 것은 분명합니다. 그 와중에 1862년, 시달은 두 번째로 임신하게 됩니다.

1862년 2월 10일, 시달과 함께 저녁 식사를 끝낸 로세티는 매주 열리는 강의에 참석하러 나갔다가 집으로 돌아와서 의식이 없는

단테 가브리엘 로세티, 베아트리체의 첫 번째 기일The First Anniversary of the Death of Beatrice / 1853
수채 / 41.9cm×60.9cm / 애슈몰리 박물관, 영국

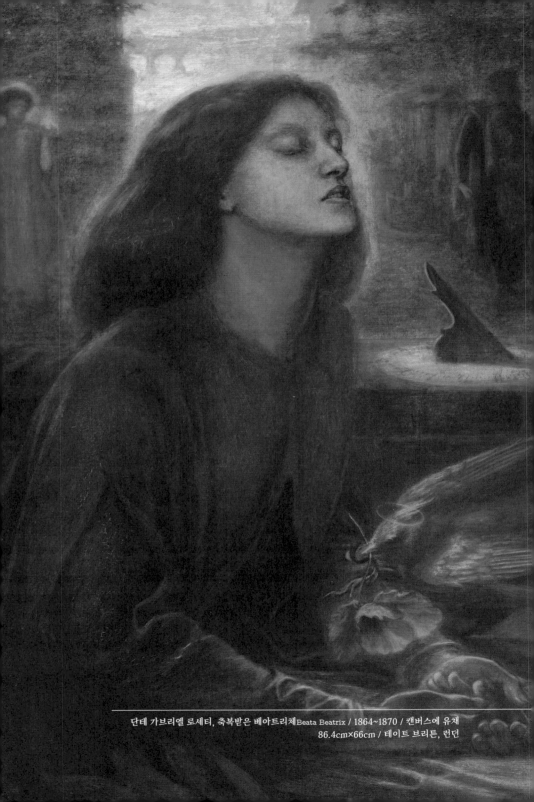

단테 가브리엘 로세티, 축복받은 베아트리체Beata Beatrix / 1864~1870 / 캔버스에 유채
86.4cm×66cm / 테이트 브리튼, 런던

시달을 발견합니다. 4명의 의사를 차례로 불렀지만 아무도 그녀를 회복시키지 못했습니다. 2월 11일 오전 7시 20분, 시달은 서른셋의 짧은 생을 마감합니다. 공식적인 사인은 마약 중독이었지만 자살이라는 주장도 있습니다. 그녀의 잠옷에서 '해리를 돌봐줘'라는 문구가 쓰인 것을 발견했는데, 해리는 약간의 지적 장애를 가지고 있던 시달의 동생이었습니다. 로세티는 이 잠옷을 화가인 포드 매독스에게 보여주었고 매독스는 옷을 불태우라고 합니다. 당시에 자살은 법적으로도 문제가 있었고 부도덕한 일로 여겨졌기 때문이었지요. 그러나 마을 밖으로 하루 이틀 정도 여행을 하기 위해 시달이 새 망토를 주문했다는 이야기가 있는 것을 보면 그녀의 사망 원인은 여전히 의문입니다.

「축복받은 베아트리체」에서 눈을 감고 있는 여인도 시달입니다. 로세티는 시달이 세상을 떠나고 난 뒤 그림을 통해 그녀를 다시 살려냈지요. 그림의 배경에는 피렌체의 베키오 다리가 보이고 단테와 베아트리체가 마주 보고 있습니다. 머리에 노란색 후광을 두르고 있는 붉은 새는 죽음을 상징합니다. 새가 부리에 물고 와서 베아트리체의 손에 올려놓은 것은 양귀비꽃이고 그것은 시달을 죽음으로 몰고 간 마약의 원료입니다. 자신에게 시달의 죽음은 곧 단테에게 베아트리체의 죽음과 같은 것이라는 뜻일까요?

결혼 직후부터 시달을 대상으로 시를 쓰기 시작했던 로세티는 그녀가 죽고 나자 죄책감에 빠졌습니다. 로세티는 시달의 관 속에 그동안 썼던 모든 시를 함께 넣었습니다. 몇 년 뒤, 로세티는 예전에 썼던 시가 생각나자 시달의 관을 다시 열 수 있게 해달라고 청원을 냈고, 끝내 관청으로부터 승인을 받아냅니다. 로세티는 시달의

관을 땅속에서 파내서 뚜껑을 열고, 그녀의 머리맡에 넣어둔 시들을 다시 손에 넣었습니다. 그리고 그 시들로 시집을 펴냈습니다. 로세티는 시달을 정말 사랑하기나 했던 것일까요?

시달이 죽고 로세티는 친구 윌리엄 모리스의 아내와 관계를 맺습니다. 두 사람은 로세티가 죽을 때까지 관계를 이어가지만 모리스의 아내는 로세티 역시 클로랄 마취제 중독에 빠진 것을 알고 거리를 둡니다. 로세티도 마취제 중독으로 쉰넷에 세상을 떠납니다. 사랑에 서툴렀던 걸까요, 아니면 사랑의 본질을 몰랐던 걸까요? 너무 이기적인 것은 아니었을까요? 물론 대부분의 남자들은 로세티나 로댕보다 여인을 사랑하는 데 훨씬 뛰어나지만요.

25장

'블랙 아트'의
선구자를 소개합니다

명성을 얻은 최초의 흑인 화가
헨리 오사와 태너 이야기

Henry Ossawa Tanner : 1859.6.21.~1937.5.25.

Henry Ossawa Tanner : 1859.6.21.~1937.5.25.

잊을 만하면 한 번씩 공권력의 과잉 진압으로 사망한 흑인 피의자들 이야기가 신문과 방송에 등장합니다. 인종 차별이라는 악한 마음이 그 바탕에 있다는 것이 많은 사람들의 생각이지요. 인종 차별 문제 는 역사가 시작되면서 지금까지 끝없이 진행되고 있는 만행이자 좀 처럼 없어질 기미가 보이지 않는 문제 중 하나입니다. 국제적으로 명 성을 얻은 최초의 미국 출신 흑인 화가 헨리 오사와 태너(Henry Ossawa Tanner, 1859~1937)를 소개합니다.

그렇지, 그렇게 부는 거야! 아랫배에 힘을 더 주고! 「백파이프 수업」에서 있는 힘껏 백파이프의 가죽 주머니에 숨을 불어 넣고 있 는 청년의 뺨이 커질 대로 커졌습니다. 리드를 물고 있는 입과 눈, 그 리고 온 힘을 주고 있는 것이 역력해 보이는 두 다리의 모습을 보니 지금 얼마나 힘든 줄 알겠습니다. 그런 청년을 옆에 있는 노인들이 응원하고 있습니다. 그런데 표정을 보니 꼭 그런 것만은 아닌 것 같

백파이프 수업The Bagpipe Lesson / 1892~1893 / 캔버스에 유채 / 114.3cm×174.6cm
햄프턴대학교 미술관, 미국

습니다. 놀리는 듯한 모습도 보이거든요. 시간이 흐르고 노력이 더해
지면 스스로 요령을 터득할 수 있지요. 아마 노인들은 그 순간까지
청년을 이런 식으로 응원할 겁니다. 훗날 청년도 이 세상에는 고생
없는 성취는 없다는 것을 알게 되겠지요. 꽃잎이 눈처럼 떨어진 길
위로 거친 청년의 숨소리와 노인들 웃음소리가 흐르고 있습니다.

이 작품은 태너가 파리 유학 시절, 브르타뉴에서 그리기 시
작했던 작품으로 건강상의 문제로 미국에 돌아와 완성된 것입니다.
미국에서는 그의 다른 작품보다 인기가 많았는데, 흑인이 주인공이
었던 작품들에 비해 인종적인 문제가 덜했기 때문입니다. 파리로 유
학 온 미국 화가들의 전형적인 작품이라는 평도 있습니다.

태너는 미국의 피츠버그에서 태어났습니다. 아버지는 감리
교회 목사였는데, 노예 해방론자였던 프레데릭 더글러스의 친구이

자 후원자였고 행동가였습니다. 어머니는 미국 남부에서 노예로 태어났지만 북부로 도망친 사람이었습니다. 남북전쟁이 일어나기 전에도 남부와 북부를 연결하는 비밀 통로가 있어서 많은 흑인 노예들이 자유를 찾아 북부로 건너왔었지요. 미술을 독학한 태너는 스무살이 되던 1879년, 펜실베이니아 미술 아카데미에 입학합니다. 당시에는 흑인 학생을 받아주는 학교가 없었기 때문에, 그의 입학은 미국 미술 교육기관의 역사에서 중요한 의미를 갖게 됩니다. 이것이 가능했던 이유는 태너가 입학하기 얼마 전, '허영의 말살자'라는 별명을 가지고 있던 토머스 에이킨스가 교수로 부임했기 때문이었습니다. 살아 있는 모델을 그리게 하고 시체 해부를 통해 인체를 이해하게 하는 교육 방식으로 사람들 입질에 오르기도 했지만 에이킨스는 대단한 사람이었고, 그런 스승의 교육 태도는 태너에게 깊은 감명을 주었습니다.

다음 쪽 그림은 태너의 최고 걸작이라는 평가를 받고 있는 「밴조 수업」입니다. 파리에 머물고 있던 태너는 건강 상의 문제로 잠시 미국으로 귀국하는데 그때 본 광경을 스케치해서 4년 뒤 완성한 작품입니다. 작은 오두막에서 할아버지가 손자에게 밴조 연주법을 가르치고 있습니다. 오른쪽 벽난로에서 나오는 불빛이 마루에 사각 모양을 만들었고 두 사람은 그 가운데에 자리를 잡고 있습니다. 아이의 몸과 얼굴은 밝은 노란색으로, 뒤에 있는 할아버지가 회색으로 어둡게 묘사되어 있는 것은 태너가 미국 흑인들의 미래는 아이들에게 달려 있다는 것을 말하는 장치입니다. 할아버지와 손자는 세대의 차이를 말하는 것이기도 하지만 앞 세대의 지혜와 지식이 뒤 세대에게 이어져야 한다는 뜻도 담고 있습니다. 아이가 밴조를 연주할 수

밴조 수업 The Banjo Lesson / 1893 / 캔버스에 유채 / 124.5cm×90.2cm
햄프턴대학교 미술관, 미국

있도록 밴조의 위 부분을 잡고 있는 할아버지 손은 참 많은 당부를 담고 있는 손이기도 합니다.

　　이 작품은 태너의 작품 중에서 처음으로 파리 살롱전에 전시된 것으로 풍속화 형태의 회화로 미국계 흑인이 다른 미국계 흑인을 묘사한 최초의 작품이자 미국의 사실주의와 프랑스 인상주의가 결합된 작품입니다. 1890년대 미국 백인들이 가지고 있던 흑인에 대한 광범위한 고정 관념을 반박하는 의미도 있습니다. 검소하지만 빈곤하지 않은 배경과 음악을 연주하는 모습이 그런 것들을 말없이 보여주고 있지요. 같은 시기에 그려진 「백파이프 수업」과 같은 주제이지만 인물만 흑인으로 바뀌었습니다. 미국에서 「백파이프 수업」은 모든 사람이 볼 수 있는 곳에 전시되었지만 「밴조 수업」은 흑인 미술에 관심 있는 사람들만 볼 수 있는 곳에 따로 전시되었다고 합니다. 시절이 그런 상황이었지요.

　　스승 에이킨스의 태너에 대한 애정은 각별했던 것 같습니다. 최초의 흑인 학생이라는 것 이상의 것이 그에게 있었겠지요. 태너가 학교를 졸업하고 난 뒤 에이킨스는 태너의 초상화를 제작합니다. 학교를 졸업한 태너는 자신이 작품을 그려 판매하기 시작합니다. 그럭저럭 명성도 얻고 작품도 팔리기는 했지만 태너는 필라델피아에 있는 인종주의자들과 싸워야 했습니다. 지금 상황을 생각하면 당시에는 오죽했을까 싶습니다. 그림을 그리는 것은 위안이 되었지만 지역사회에서 받아들여지지 않는 것은 태너에게 고통이었습니다. 잠깐 사진관을 열었지만 그것도 실패하자 태너는 중대한 결심을 합니다.

　　324쪽 「감사를 드리는 가난한 사람들」을 보면 식탁에는 빈 접시 2개와 컵, 그리고 음식이 담긴 그릇 하나가 전부입니다. 할아버

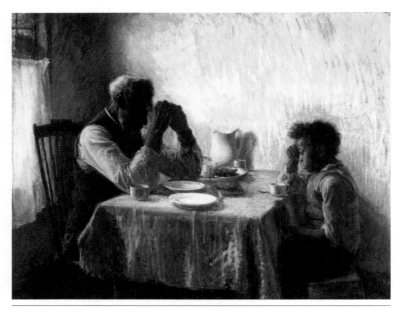

감사를 드리는 가난한 사람들The Thankful Poor / 1894 / 캔버스에 유채 / 90.2cm x112.4cm
아트 브릿지스, 미국

지는 식사 전 기도를 올리고 있습니다. 소년은 마지못해 하는 듯한 모습입니다. 생각해보면 어렸을 때 식탁에 오른 음식은 당연한 것인 줄 알았습니다. 그런데 나이가 들고보니 한 끼를 먹을 수 있다는 것이 정말 소중한 일이라는 것을 깨닫게 되더군요.

「나막신을 만드는 젊은이」는 태너가 미국의 흑인을 그린 마지막 작품입니다. 이 작품 이후 태너는 종교화에 심취하게 됩니다. 한동안 사라졌던 그림은 1970년 펜실베이니아 청각 장애자 학교 창고에서 발견되어 우리 앞에 다시 나타나게 되었습니다.

태너의 작품에는 나이 든 사람이 젊은이를 가르치는 주제가 자주 등장합니다. 작품 속 노인은 근대화된 작업장은 아니지만 열심

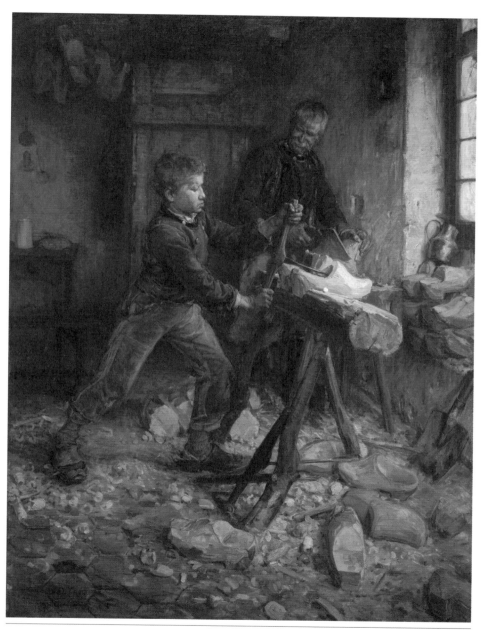

나막신을 만드는 젊은이The Young Sabot Maker / 1895 / 캔버스에 유채 / 120.3cm×89.8cm
넬슨 앳킨스 미술관, 캔자스 시티

히 일하고 있는 젊은이를 자랑스러워하는 눈빛을 담아 보고 있습니다. 기술을 가지고 꾸준히 일하는 것이 얼마나 고귀한 것인가를 강조하는 느낌입니다.

1891년, 서른두 살이 되던 해 태너는 파리로 건너가 줄리앙 아카데미에 입학합니다. 줄리앙 아카데미 교수들의 지도로 태너는 이내 파리에서 명성을 얻기 시작합니다. 인종 차별이 없었기 때문에 태너는 파리에서 환영받는 화가가 되었습니다. 1895년 파리 살롱전에 「사자 굴의 다니엘」이라는 작품을 출품했고 뒤이어 「라자로의 부활」이 비평가들의 호평을 받습니다. 태너는 파리 화단의 유망주가 되었고 그는 종교화에 집중하기로 합니다. 1차 대전이 일어나자 태너는 적십자 정보본부 소속으로 전선의 모습을 그림에 담습니다. 혹

모래 언덕 위의 일몰, 애틀랜틱 시티Sand Dunes at Sunset, Atlantic City / c.1885 / 캔버스에 유채
76.7cm×151cm / 백악관, 미국

인 병사들이 전쟁에서 활약하는 모습을 그림에 담은 것은 드문 일이었지요. 1925년, 아내가 세상을 떠납니다. 그리고 12년 뒤, 태너는 일흔여덟의 나이로 평화롭게 아내 옆에 묻힙니다.

　빌 클린턴 정부 시절, 태너의 작품 한 점이 백악관에 걸립니다. 1885년도 작품으로 추정되는 「모래 언덕 위의 일몰, 애틀랜틱 시티」라는 작품인데, 미국 흑인 화가 작품으로는 최초였다고 합니다. 모래 언덕을 묘사하는 부분은 물감에 실제 모래를 섞어서 그린 것입니다. 이 소식을 태너가 들었다면 한마디 했을 것 같습니다. '백악관에 내 그림이 걸리기는 했지만 요즘 상황을 보면 입맛이 쓰군!'

「 하루 5분 미술관 」

지은이_ 선동기
펴낸이_ 양명기
펴낸곳_ 도서출판 **북피움**

초판 1쇄 발행_ 2024년 8월 9일

등록_ 2020년 12월 21일 (제2020-000251호)
주소_ 경기도 고양시 덕양구 충장로 118-30 (219동 1405호)
전화_ 02-722-8667
팩스_ 0504-209-7168
이메일_ bookpium@daum.net

ISBN 979-11-987629-1-7 (03600)